大展好書　好書大展
品嘗好書　冠群可期

圍棋輕鬆學 15

圍棋手筋入門必做題

馬自正 著

品冠文化出版社

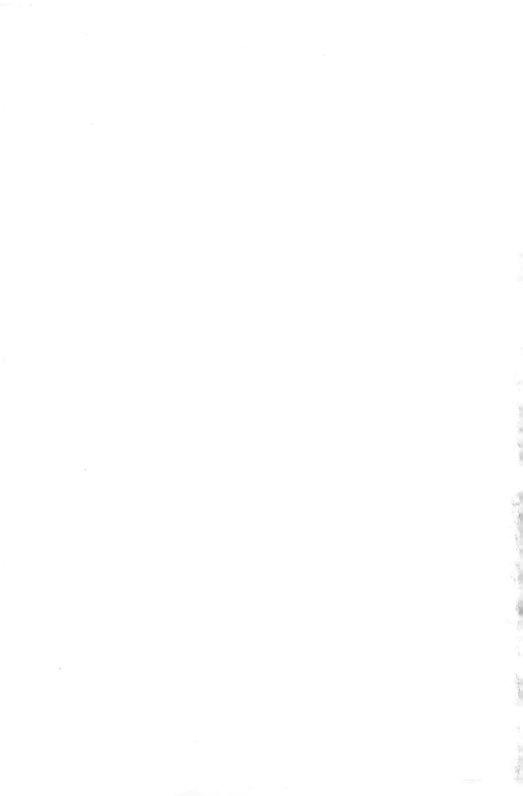

前　　言

　　「手筋」是源於日本的外來詞，原意大概是：「手」指手段，「筋」指要點。在各種介紹手筋的書籍中有不少種解釋，歸納起來，筆者認爲「手筋」應是在局部戰鬥中發揮自己棋子的效率、安定自己或使對方受到損失的手段。

　　手筋在中盤和官子階段是不可缺少的手法。手筋運用得當，能使全盤發生根本變化，不利的一方可以扭轉形勢反敗爲勝。

　　手筋包括點、立、斷、曲、挖、撲……本書精選了有代表性的288道手筋練習題，以初級爲主，供初學者學習和練習之用。

　　本書是《圍棋死活入門必做題》的姊妹篇。本書選擇以對殺、騰挪爲主的手筋。

　　爲了方便初學者，本集所有問題均爲黑先。

<div align="right">編者</div>

圍棋手筋入門火做題

目　錄

一、打（12題）

第1題　打

「打」是下一子後使對方子只剩下一口氣的下法。

角上白棋明顯有缺陷，黑棋如何才能獲得最大利益是關鍵。

正解圖　黑❶在三線打，才能獲得最大利益。白②在左邊打、黑❸提後白④退，黑好。

失敗圖　黑❶在二線打，白②接上以後黑A位長白B位擋，黑如脫先白還有C位做劫的手段。

參考圖　黑❶打時白在2位接，黑❸長下，白角上三子被吃，黑得便宜更大。

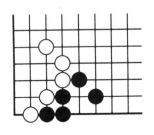

第1題

正解圖

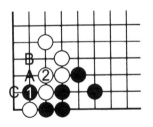

失敗圖

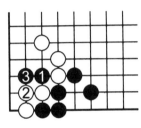

參考圖

第2題 雙 打

黑白雙方交錯在一起，黑先當然是有便宜的。

正解圖 黑❶同時打吃白棋◎上下兩子，這叫「雙打」，讓白棋不能同時顧及兩邊，以後黑棋 A、B 兩點必得一點。可吃白棋一子。

失敗圖 黑❶沒有反擊意識，怕被白棋攻殺，自補一手，白棋也在②位補上，黑無所獲。

參考圖 如果是白棋先手，自然也應在白①處雙打。在 A 處雙打也可以，但此圖沒 1 位效率高。

第2題

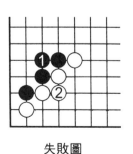

失敗圖

正解圖

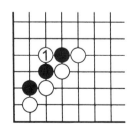

參考圖

第3題　打

這是實戰中下出來的棋形。黑棋有兩處可打，怎樣才算正確，是一個次序問題。

正解圖　黑❶先從上面打，等白②接後再在下面3位打，白④提後，黑❺飛出，這才是正確次序。要注意❺位飛出是形。

失敗圖　黑❶先在下面打，白②提後黑❸再在上面扳時，白不會在A位圍，而是在4位擋，黑明顯吃虧。

參考圖　當黑❶在上面打時，白如在2位提，則黑❸穿下，白棋被穿通，不行。

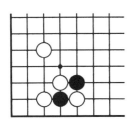

第3題

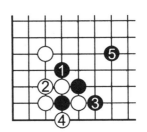

正解圖

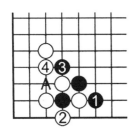

失敗圖

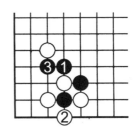

參考圖

第4題　連　打

　　角上兩子黑棋有被黑棋雙打的危險，黑棋一定要有反擊意識才行。

　　正解圖　黑❶置角上雙打而不顧，在外面打，白②接，黑❸打，白④在裡面雙打，黑❺提，在外面開一朵花，很討巧，而且以後還有 A 位扳打的手段。

　　失敗圖　黑❶接，白②也接上，黑角還沒活，很為難。

　　參考圖　黑❶在角上虎，白②打，黑❸接上，白④也接，黑❺只好扳，白⑥擋，黑❼後手活，不如正解圖獲利多。

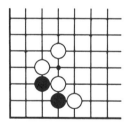

第4題

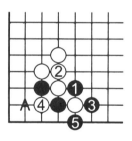

正解圖

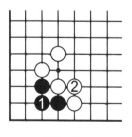

失敗圖

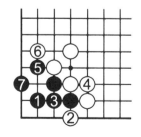

參考圖

第5題　打

　　黑棋的任務是利用打吃逃出黑△兩子。不要只以為吃了白兩子就討巧了。

　　正解圖　黑❶扳打是正確的。白不能在3位接，只好於2位接上，黑❸提白兩子，黑棋中間兩子連出。

　　失敗圖　黑❶雙打，是貪圖小便宜，白②接下面兩子，黑❸只吃得白兩子，而中間兩子沒有逃出。

　　參考圖　當黑❶雙打時，白②接上面兩子也錯，黑❸得以提下面兩子白棋，中間兩子黑棋逃出。

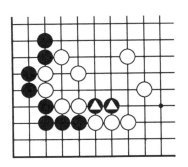

第5題

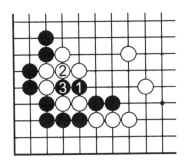

正解圖

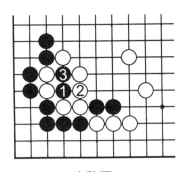

失敗圖

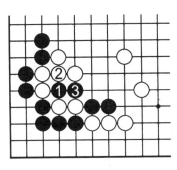

參考圖

第6題 打

這一題是次序問題，黑棋吃白◎一子時在什麼情況下才是最有利的。

正解圖 黑❶先在右邊打一手，等白②接後再黑❸吃去角上一子白棋，次序正確。

失敗圖 黑❶在角上打，大錯！白②馬上打，黑❸提，白④將黑棋穿通，黑棋吃了大虧。

參考圖 黑❶立下，雖防止了白A位的打，但白②在左邊擋下，吃掉上面兩子黑棋。

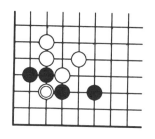

第6題

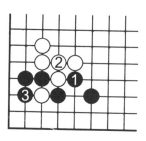

正解圖

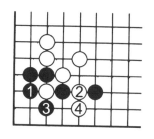

失敗圖

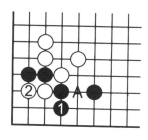

參考圖

第7題 打・托

黑白雙方相互包圍，但黑先手可吃白，有時不要考慮太複雜了。

正解圖 黑❶直接打，白②接上之後黑❸托，好手，白A位不入子，已被黑吃去。

失敗圖 黑❶直接托，不行，因為白棋有外氣，可在2位打，黑反被吃。

參考圖 黑❶先撲一手，這雖然是在緊對方氣時常用的手筋，但在此處不適用，白②提後黑已被吃。

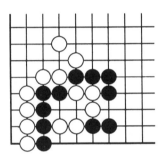

第7題

正解圖

失敗圖

參考圖

第 8 題 打

黑棋右邊四子只有吃掉左邊三子白棋才能逃出。從何入手是黑棋的任務。

正解圖 黑❶在二線斷打正確！白②提、黑❸繼續打，白④接、黑❺打，白棋被吃。

失敗圖 黑❶扳打，白 2 位接，黑❸連扳，白④提，黑❺擋下防渡，白⑥到上面打，黑❼在一線扳抵抗，白⑧提後成劫。以後黑如在 1 位提，白即於 A 位打，黑▲位提，白 8 位提，成了「連環劫」。

參考圖 黑❶打時白②反打，黑❸提，白④立，黑❺在外面緊氣，白 A 位不入子，只好到右邊6位扳，但來不及了，黑❼打吃白子，實戰中黑可等白 B 位接時再❼位打白棋。

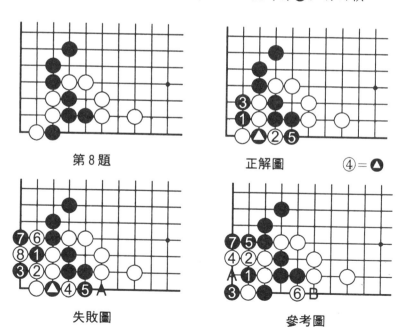

第 8 題　　　　　正解圖　　　　④＝▲

失敗圖　　　　　參考圖

第9題 打・撲

角上兩子黑棋是做不活的,只有吃白子逃出。

正解圖 黑❶扳打,白②接後黑❸撲入,白五子被吃。

失敗圖 黑❶立,太緩,白②接上,黑棋已經無法吃白子了。

參考圖 黑❶先撲,次序不對,白②提後黑❸再立已經遲了,白④做成一隻眼位,黑不行。

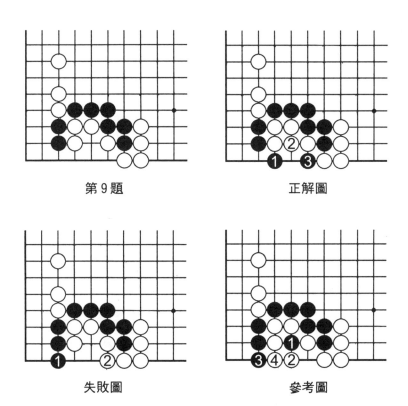

第9題　　　　　正解圖

失敗圖　　　　　參考圖

第10題　打

　　右邊四子黑棋兩口氣，角上一子白棋也是兩口氣，黑怎麼打白◎一子是個方向問題。

　　正解圖　黑❶從下面打方向正確，白②立，黑❸在上面打，白棋被吃。

　　失敗圖　黑❶在左邊打方向錯了，白②立下後，黑棋A、B兩點均不能入子，只好3位接上，白④打吃黑四子。

　　參考圖　白②立時黑❸硬擠入打，無理，白④提黑兩子，黑更吃虧。

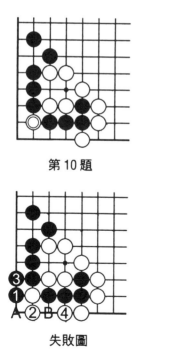

第10題　　　　正解圖

失敗圖　　　　參考圖

第 11 題　打・長・頂

黑棋要逃脫黑⬤兩子當然是吃掉右邊白棋，但要仔細計算。

正解圖　黑❶在下面打，白②接上，黑❸再長一手，白④曲，黑❺頂好手筋。白⑥曲後黑❼緊氣，白⑧立，黑❾仍然緊氣，白⑩扳，黑⓫打，白少一口氣被吃。

失敗圖　黑❶雙打隨手，白②長，黑❸打，白④提黑兩子。黑棋顯然吃了虧。

參考圖　黑❸長時白④跳出，但黑❺沖下，白⑥逃、黑❼、❾追打，白仍被吃。

第 11 題

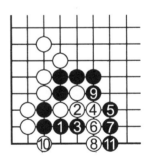

正解圖

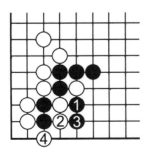

失敗圖

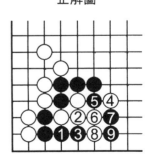

參考圖

第 12 題　打

這是一題實戰中常見的形狀。黑棋怎樣才能先手分斷白棋是關鍵。本題下法初學者應仔細玩味。

正解圖　黑❶先在二線打白棋是棄子的下法。白②長黑打，白④曲下後黑❺打。白⑥只有提，黑棋取得先手後再在上面擋下，白⑧打，黑❾反打，白⑩提。右邊兩白子被黑棋分開並被封住。

失敗圖　黑❶打似乎是先手，白②接，黑❸白④黑❺白⑥交換後，黑棋留有 A 位的露風點，白可渡過。

參考圖　黑❶不在下面先做交換，經過黑❶、白②、黑❸、白④的交換後黑❺再擋下，白⑥扳，黑棋已無法分開白棋了。

第 12 題

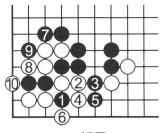

正解圖

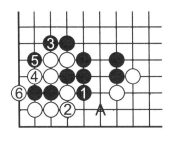

失敗圖

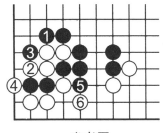

參考圖

二、長（9題）

第13題　長

「長」是指把自己的子向外延伸，目的是逃出或延長自己的氣。

本題黑棋和白棋在拼氣，黑棋全是黑先不用說明吃掉白棋是黑棋要達到的目的。

正解圖　黑棋向角上長，緊了白棋一口氣，白②也緊黑棋的外氣。黑❸曲打，白不能A位接，如接則黑B位全提白子。

失敗圖　黑❶在角上先打，白在裡面2位緊黑氣，黑❸只有提白一子，成劫爭，不能淨吃白子。

參考圖　黑❶長時白②在裡面緊黑氣，黑❸即在外面打，白仍被吃。

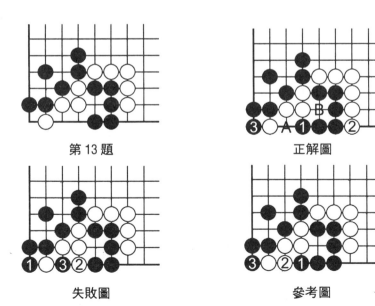

第13題　　　　　正解圖

失敗圖　　　　　參考圖

第14題　長

黑棋被斷成了幾塊，怎樣才能利用死棋兼顧自己呢？

　　正解圖　黑❶貼著白棋三子長一手，白②打吃後黑❸再在上面擋下，白④曲被黑❺擋後白三子被吃。

　　失敗圖　黑❶直接在上面擋，白②曲打，黑❸再長已經不行了，白④再打，黑已無手段，只好5位接上，黑無便宜可言。

　　參考圖　正解圖中黑❶長時白②在上面斷，則黑❸打吃下面白三子。黑上邊還留有A位的長。

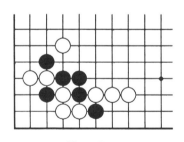

第14題

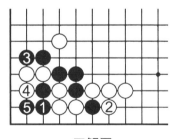

正解圖

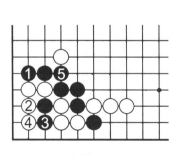

失敗圖

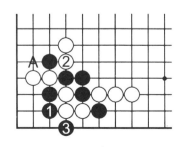

參考圖

第15題　長·尖

黑棋▲一子在白棋包圍中，有辦法利用白棋的缺陷取得便宜。

正解圖　黑❶長出，白②阻止黑棋接回，黑❸尖，好手，白④接上後，黑❺撲入，白四子被吃。

失敗圖　黑❶白②後黑❸曲打，白④接後黑❺打，白⑥接，黑已無法吃白棋了。

參考圖　黑❸尖時白④接上防黑倒撲，但黑❺擠入白棋反被全殲。

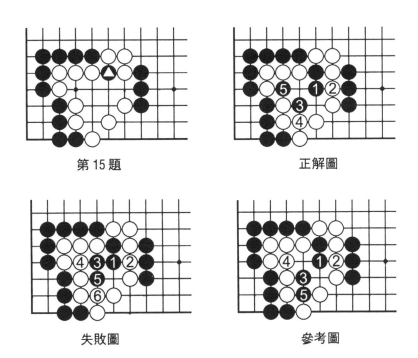

第15題　　　　　　　正解圖

失敗圖　　　　　　　參考圖

第16題　長

黑棋雖可以吃下角上三子白棋，但要注意自己的缺陷。

正解圖　黑❶長一手是初學者不易想到的一棋。白②接，黑❺沖入，白④打黑❺接上，白角上四子被吃下。白②如3位接，則黑❷位斷，白仍無法接回，而且被吃更多。

失敗圖　黑❶直接沖，白②打，黑⊿一子無法逃脫被白吃去，白角上四子自然連回。

參考圖　黑❶到上面去打吃白棋一子，白只需在2位接就連回了，黑棋失敗。

第16題

正解圖

失敗圖

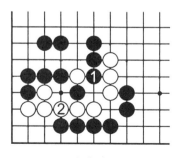

參考圖

第 17 題 長・撲

黑棋可利用白棋內部❹一子吃去角上三子白棋。

正解圖 黑❶向角內長一手，多送一子，白②提，黑❸再撲入，白④提、黑❺撲入吃去白五子。

失敗圖 黑❶沒有意識吃白子，白②提後角上做成一隻眼了。

參考圖 黑❶到角上下子，但不是倒撲，白②提黑兩子後黑棋無法再吃白棋。

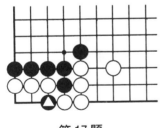

第 17 題

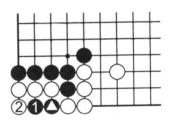

正解圖

❸＝❹　④＝❶　❺＝❸

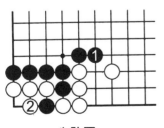

失敗圖

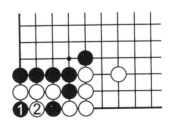

參考圖

第18題　長‧撲

右邊黑棋僅三口氣，而左邊白棋雖然也是三口氣，但有一定彈性，又有白◎一子「硬腿」可用，黑不可掉以輕心。

正解圖　黑❶上長一子，白②打，黑❸擠入，白④提黑兩子，黑❼撲入，白⑥提時黑❼正好打，白棋被吃，白⑥如改為A位，則黑在裡面1位提白兩子，剩下四子接不回來。

失敗圖　黑❶沖，白②接上後成了一隻眼，黑❸緊氣，白④利用「硬腿」渡過，由於氣緊，黑不能A位入子，黑四子被吃。

參考圖　黑❶在外面曲企圖長出氣來，白②緊氣，黑❸長已遲了一步，白④打，黑❺打，白⑥提黑子。

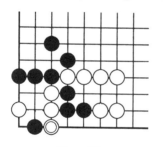

第18題

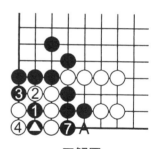

正解圖

❺＝△　⑥＝❶

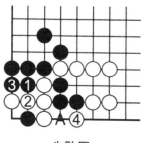

失敗圖

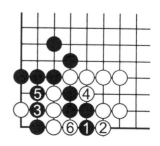

參考圖

第19題 長

右邊白棋四口氣，右邊黑棋雖有一眼，但氣不長，如何長出氣來才能吃白棋呢？

正解圖 黑棋先在左邊長一手，等白②擋後再在右邊3位緊氣，白④打，黑❺繼續緊白氣，白⑥提黑兩子，黑❼「打二還一」，白⑧再打時黑❾又去緊氣，白⑩提黑❶正好提白子。

失敗圖 黑❶直接在右邊緊氣，白②打，黑❸再緊氣時白④提黑一子，成了劫爭，黑棋不能淨吃白子，失敗。

參考圖 黑❶向左邊靠，白②接，黑❸接上後，雙方以下對應與正解圖大同小異，至黑❶仍是白棋被吃。

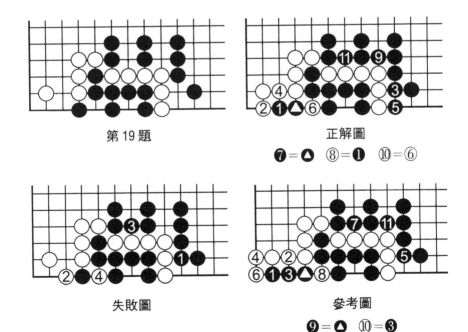

第19題

正解圖

❼=▲　　⑧=❶　　⑩=⑥

失敗圖

參考圖

❾=▲　　⑩=❸

第 20 題　長

中間兩子黑棋兩口氣，而下面兩子白棋三口氣，怎樣才能使黑棋的氣多於白棋的氣呢？

正解圖　黑❶長一手並不是為了逃出，而是讓兩子變成四口氣。這樣，白②、黑❸、白④、黑❺交換後，黑棋吃去白棋。

失敗圖　黑❶直接緊白棋兩子的氣，白②打，黑❸曲，白④打，黑上面子被吃。

參考圖　黑❶長時白②也企圖長氣，打，黑❸接，白④曲、黑❺擋，白仍是三口氣，白⑥、黑❼、白⑧、黑❾後白仍被吃。

第 20 題

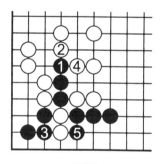

正解圖

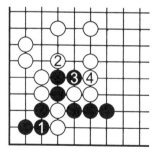

失敗圖

參考圖

第 21 題　長·撲

看似黑棋⚫一子已經死了，其實由於左邊白棋無外氣，所以黑棋仍有手段可施。

正解圖　黑❶長，白②扳，黑❸撲，白④無法5位接，只好提，黑❺擠打，白⑥接後只有兩口氣了，黑❼打，白被吃。

失敗圖　黑❶長，正確，但黑❸在外面打就錯了，白④接，黑❺扳，白⑥打，黑兩子被吃。

參考圖　正解圖中黑❺打時，白⑥在下面扳，黑❼提兩白子，白⑧渡過，黑❾提三白子。白⑧如改在◎位提黑子，黑即在8位曲下，全殲白子。

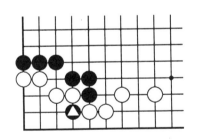

第 21 題

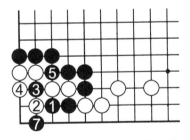

正解圖　　⑥＝❸

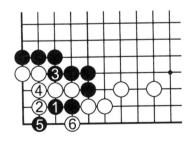

失敗圖

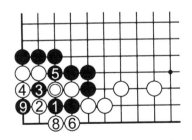

參考圖　　❼＝❸

三、立（25 題）

第 22 題　立

「立」是長的一種，不過一般是指在三線以下向邊上的長出一手棋。本題角上❹一子黑棋僅兩口氣，但只要利用角上的特殊性是可以吃掉上面兩子白棋的。

正解圖　黑❶向左邊立下，方向正確，白②扳，黑❸緊上面兩子氣，這樣白棋 A、B 兩處均不能入子，只好 4 位接，但黑❺已經打吃了。白②如改為 A 緊黑棋的氣，黑 3 位打即可。

失敗圖　黑❶立向下方，方向失誤，白②扳，黑❸緊氣，白④已經打吃兩子黑棋了。

參考圖　黑在上面扳，白②打黑❸接，白④打，黑被吃。黑❶如 A 位扳，則白 3 位打，黑仍被吃。另外，黑 1 位扳時白②如在 4 位打，黑可 B 位做劫。

第 22 題

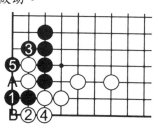

正解圖

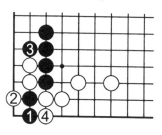

失敗圖

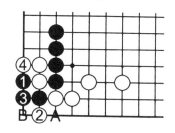

參考圖

第23題　立

黑棋在右邊只有三口氣，白棋有一眼位，黑棋應從何處入手緊白氣，是本題關鍵。

正解圖　黑❶立，白②在右邊緊氣，黑❸擠入打，白④時黑❺已提白子了。

失敗圖　黑❶提一白子，白②提黑兩子，黑❸再提白子，白④緊黑子外氣，以下雙方緊氣，至黑❼打時白⑧提黑三子，黑頂多可吃到白右邊兩子及上面一子。

參考圖　黑❶立時白②提裡面一子黑棋，黑可以脫先了，以後白A時黑再B位緊白棋氣也不遲。

第23題

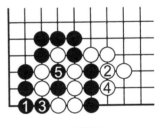

正解圖

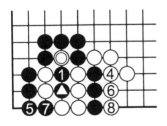

失敗圖

②＝◎　❸＝❶　⑨＝❹

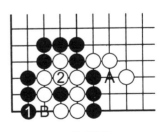

參考圖

第 24 題　立

　　被圍的五子黑棋僅兩口氣，而右邊白子三口氣，怎麼讓黑棋多出一口氣來呢？

　　正解圖　黑❶在左邊立下，使中間白棋和黑棋暫時成為「雙活」。白②打黑兩子時黑❸到右邊去緊氣，白④提黑兩子時黑❺已在右邊打吃白棋了。

　　失敗圖　黑❶直接緊白棋的氣，白②打吃裡面黑棋，黑❸再立已來不及了，白④正好提黑棋。

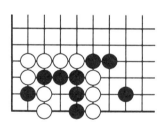

第 24 題

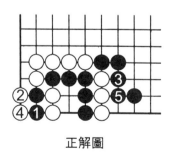

正解圖

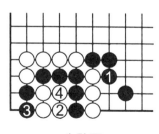

失敗圖

第 25 題　立

中間黑棋五子只有兩口氣，而右邊三子白棋是三口氣，但如黑棋能巧妙利用△一子，黑棋就能長出一口氣來。

第 25 題

正解圖　黑❶立，白②尖，雖緊了黑一口氣，但 A 位卻不能入子，黑❸在右邊緊氣，白④提黑子，黑❺打，白三子被吃。

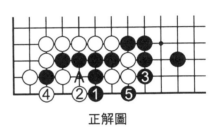

正解圖

失敗圖　黑❶尖企圖逃出左邊黑一子，但白②提後，黑❸緊氣，白④仍可打吃黑棋。

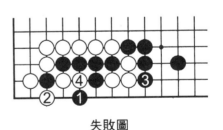

失敗圖

參考圖　黑❶扳從下面緊白棋氣，白②打、黑❸接，白④再打，黑棋被吃。

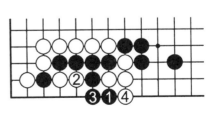

參考圖

第 26 題　立

　　角上三子黑棋三口氣，而右邊三子白棋是四口氣，黑棋可以利用角上的特殊性，多出氣來，吃掉白棋。

　　正解圖　黑❶立是角上長氣的常用手筋，白②扳，黑❸緊氣，白④長入，黑❺緊氣。由於白棋 A 位不能入子，必須先在 6 位接，這樣黑棋就多出一口氣來搶先在 7 位打吃。

　　失敗圖　黑❶扳、白②也在上面扳，黑❸緊氣時白④打，黑❺接上，白⑥已經打吃黑棋了。

　　參考圖　黑❶先在右邊緊氣，白②在角上扳，黑❸立，白④也在上面立，黑❺再緊氣時白⑥已經打吃黑棋了。

第 26 題

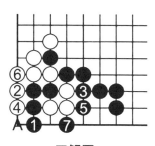

正解圖

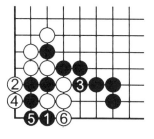

失敗圖

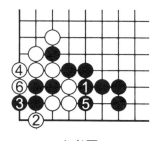

參考圖

第 27 題　立

下面黑白雙方均有四口氣，但白棋角上多了◎一子扳。黑棋要注意這一點。

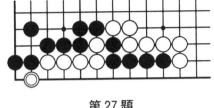

第 27 題

正解圖　黑❶立，白②扳入，黑❸長入，白④、黑❺後白⑥必須接上一手才能擠進 A 位，黑❼已經打吃白棋了。

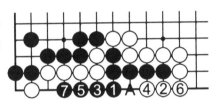

正解圖

失敗圖　黑❶扳入，白②撲一手，黑❸提，白④打時黑棋也撲入，白⑥提黑❶成為寬氣劫。

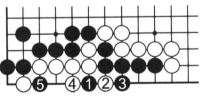

失敗圖　　⑥＝②

參考圖　黑❶在左邊撲，白②提後黑❸在右邊扳，白④撲入，黑❺提後白⑥扳，黑❼打角上一子，白⑧在右邊接上，黑❾只能在 1 位提劫了。

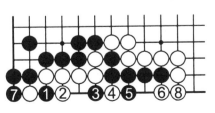

參考圖　　❾＝❶

第 28 題　立

　　黑棋三口氣而白棋四口氣，但黑棋的有利條件是白有兩個斷頭和幾乎已無用的▲一子黑棋，黑棋要學會利用這一點。這也是初學者要領會的。

　　正解圖　黑❶立下同時做出一隻眼位來，白②為在⑧入子緊黑棋氣不得不先提上面一子黑棋。黑在❺、❼位緊白棋氣時白棋只得忙於在④、⑥位接斷頭，到白⑧打黑棋時黑❾已提白子了。

　　失敗圖　黑❶直接緊白棋外面的氣，白②不用去提上面▲一子了，直接緊黑棋的氣，黑❸緊氣，白④已經打吃黑棋了。

　　參考圖　黑❶打是自緊氣，白②提，黑❸提白④接上，黑❺緊白外氣，白⑥撲入黑棋裡面，黑❼再緊氣，白⑧提，成劫爭。

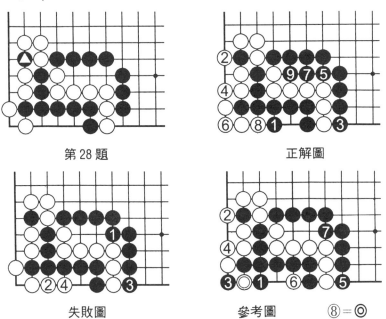

第 28 題　　　　　　　正解圖

失敗圖　　　　　　　參考圖　　　⑧＝◎

第 29 題　立

　　黑棋三口氣，白棋氣好像不多，但含有一子黑棋，這就
有了彈性。黑棋要注意到這一子和白棋上面的斷點。

　　正解圖　黑❶立，白②在左邊扳，黑❸在上面斷頭擠，
白④接，黑❺接，白三子被吃，黑❸如改為 5 位不行，白可
在 A 位打。

　　失敗圖　黑❶長回一子，白②立即打，黑❸虎，白④在
左邊立下，黑❺緊氣，白⑥提黑兩子，黑❼提白一子但來不
及了，白⑧打，黑棋被吃。黑❸如在 6 位接，則白 8 位扳入
打，黑仍被吃。

　　參考圖　黑❶先在外面擠、白②扳，黑❸擠入白④提，
黑❺打時白⑥立下，黑❼緊白氣，白⑧已打黑棋了。

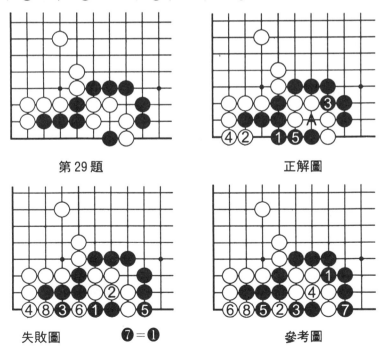

第 29 題　　　　　　　　　　　正解圖

失敗圖　　　❼＝❶　　　　　參考圖

第 30 題　立

　　黑棋僅三口氣，在白棋包圍之中，只有想辦法吃掉白角上四子才能逃出。

　　正解圖　黑❶立，白②尖，黑❸點入是緊氣和防止白棋做活。白④緊黑外氣，黑❺打，白被吃。

　　失敗圖　黑❶扳，白②打時黑❸不得不點，但白④提後已經渡回到右邊，黑棋不行。

　　參考圖　黑❶立時白②在左邊擋，黑❸點入，白④緊氣，黑❺在裡面打，白仍被吃。

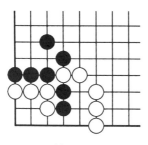

第 30 題

正解圖

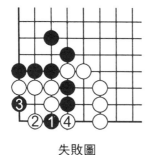

失敗圖

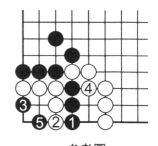

參考圖

第31題 立・扳

黑棋只有吃掉中間白棋才能渡到左邊來。

正解圖 黑❶立到一線是好手筋，白②在外面緊氣，黑❸又在一線扳，白④阻渡，黑❺沖，白⑥緊氣時正好黑❼連回黑，中間白子被吃。

失敗圖 黑❶在右邊扳，隨手。白②打，黑只有 3 位接上，白④馬上緊氣，黑❺沖後白⑥接的同時也緊了黑棋一口氣，至此黑棋被吃。

參考圖 黑❶先沖，白②接上後同時也緊了黑棋一口氣，黑❸再立時白④緊氣，黑❺扳、白⑥在外面打，由於 A 位的斷點，黑右邊四子「接不歸」，被吃了。

第 31 題

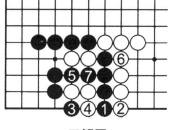

正解圖

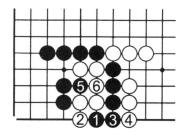

失敗圖

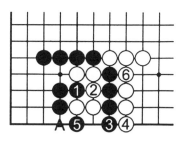

參考圖

第 32 題　立・撲

下面三子僅兩口氣，但有黑⬤一子的扳，可多出一氣。

　　正解圖　黑❶向角上立，白②提後黑❸再在⬤處撲入，白④長打，黑❺提，白⑥仍撲入，但黑❼在外面緊氣，白被吃。

　　失敗圖　黑❶直接在外面緊氣，白②提裡面，黑棋已無法再吃白棋了。

　　參考圖　黑❶提白子，隨手。白②馬上拋入，黑❸提後成劫爭。

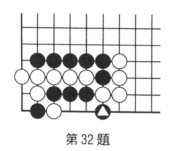

第 32 題

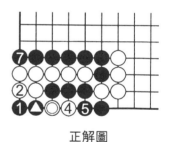

正解圖

❸＝⬤　⑥＝◎

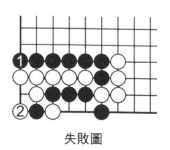

失敗圖

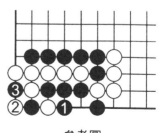

參考圖

第33題 立・立

白棋隨時可以提角上黑子做活，黑棋的對應很有講究。

正解圖 黑❶立下同時在打吃白子，白②不得不提，黑❸撲入，等④提後再在外面❺立下，白⑥緊氣，黑❼打吃白子。白④如改為6位緊氣則黑可在4位提白角上兩子，同時打吃其他白棋。

失敗圖 黑❶提白一子，白②緊黑外氣，黑❸立下已經遲了，白④再緊氣，黑A位不能入子，只好在左邊5位接，但白在6位打，黑棋被吃。

參考圖 黑❶先在外面立，白②提黑一子角上已活，黑棋自然死亡。

第33題

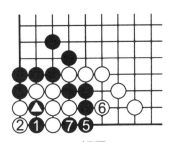

正解圖

❸=❶　④=△

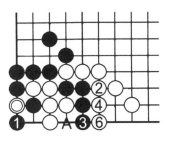

失敗圖　　❺=◎

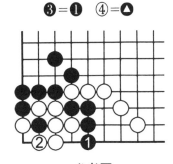

參考圖

第 34 題　立

黑棋在白棋中間，但仍可利用白棋 A 位的斷頭吃去角上兩子白棋。

正解圖　黑❶立，白②尖似乎緊了黑一口氣，黑❸在角上曲，白由於有斷點 A 位不能入子，只好在 4 位接上，黑❺打吃白兩子。

失敗圖　黑❶扳，白②打，黑❸接，白④打後黑被吃。黑❸如在 4 位則白 3 位提成劫爭。

參考圖　黑❶打，白②接上後黑棋只有兩口氣，而角上白棋三口氣，雙方緊氣至白⑥，黑棋被吃。

第 34 題

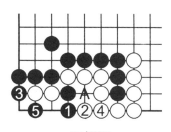

正解圖

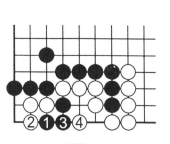

失敗圖

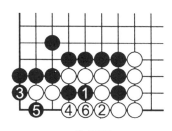

參考圖

第35題 立

黑棋角上四子只要運用好△兩子黑棋，可以吃去中間幾子白棋。

正解圖 黑❶立，白②擠入，但黑❸也擠打，白④提後黑❺在●倒撲白棋。

失敗圖 黑❶怕白擠入而接上，白棋可以脫先了，以後等黑A位立時白再B位打還來得及。

參考圖 正解圖在3位擠入時白在右邊一線提黑一子，黑❺就提白四子，角上四子黑棋仍能逃出。

第35題

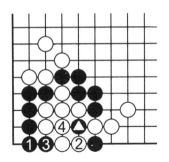

正解圖　❺＝△

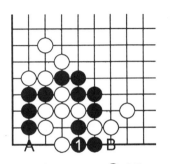

失敗圖　②脫先

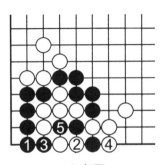

參考圖

第 36 題　立·撲

　　黑棋兩口氣，左邊白棋三口氣，但黑有⬤一子可多出一口氣來。

　　正解圖　黑❶立從外面著手，白②打，黑❸撲入，白④提黑❺提白子。白④如在 5 位提黑❸一子，則黑❸倒撲白子。

　　失敗圖　黑❶接，白②圍打，黑❸只有提白子，成了劫爭。

　　參考圖　黑❶先撲入，白②提同時打黑三子，黑棋被吃。

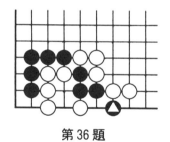

第 36 題

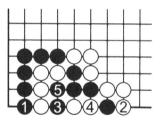

正解圖

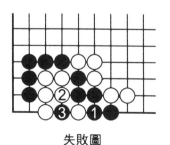

失敗圖

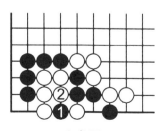

參考圖

第 37 題　立・撲

下面二線三子僅三口氣，黑棋可利用棄子吃掉上面白棋。

正解圖　黑❶立，白②打，黑❸斷打，白④提，黑❺在❹位撲入，白⑥提、黑❼打，白⑧接上後，全部白棋也只有三口氣了，黑❾扳，白⑩扳，黑⓫已經打吃白棋了。

失敗圖　黑❶打、白②提，黑❸只好拋入，白④提成劫爭，黑❶打時白②不能 3 位立，如立則黑 A 位打，白被吃。

參考圖　黑❶在上面緊氣，白②提、黑❸打、白④接上，黑❺扳時白⑥緊氣，黑❼只好拋，白⑧提仍是劫爭。

正解圖中的殺棋方法是在做死活題中常用的手筋。整個過程叫做「拔釘子」。又名「大頭鬼」「秤砣」「蠟杆」「石塔」。初學者不可不知。

第 37 題

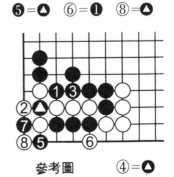

正解圖

❺＝❹　　⑥＝❶　　⑧＝❹

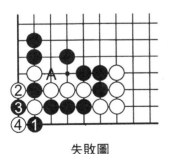

失敗圖

參考圖　　④＝❹

第 38 題　立

　　角上黑棋只三口氣，右邊白棋似乎氣不少，但黑棋有角
上優勢可利用。

　　正解圖　黑❶立是角上常用長氣的手筋。白②扳，黑
沖白④接，黑❺扳，白⑥長入，黑❼也在下面長入，這樣白
A、B 兩點不能入子，白⑧接黑❾打，白被吃。

　　失敗圖　黑❶在右邊先沖，白②扳，黑❸沖下白④打吃
左邊三子黑棋，黑棋僅吃得白二子。

　　參考圖　黑❶立時白②團企圖做眼，黑❸點，白④、⑥
緊氣，黑❺退後❼長入，白仍是 A、B 兩不能入子，白⑧接
無意義，黑可脫先，以後白 B 位打，黑仍可 A 位接回。

第 38 題

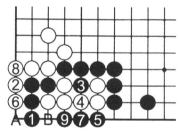

正解圖

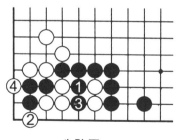

失敗圖

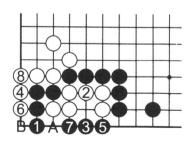

參考圖

第 39 題　立

黑棋吃去角上兩子不成問題，但不算成功。要求和右邊黑子連成一塊。

正解圖　黑❶立下是兩邊兼顧的好手筋。白②接，黑❸也接上，白④打，黑❺提，後兩邊連通，白棋角上也被吃去。

失敗圖　黑❶向內曲，吃白兩子，白②提黑一子，右邊三子黑棋成孤棋。

參考圖　黑❶提右邊白一子，白②立下不止阻渡而且緊了黑棋一口氣，黑❸曲來不及了，白④打，黑被吃。

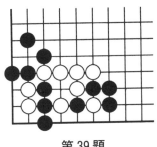

第 39 題

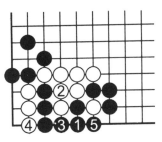

正解圖

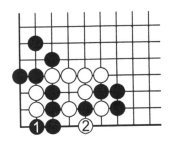

失敗圖

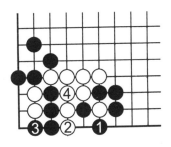

參考圖

第40題　立

　　這一題一看即知是下面兩塊黑白棋拼氣。黑只三口氣，白是五口氣，但白左邊有三個斷頭，這也是黑棋的氣，就看黑怎麼利用這一有利條件。

　　正解圖　黑❶在左邊立下方向正確，白②扳，黑❸撲入，白④提，黑❺緊氣，白⑥接，黑❼緊白氣，白棋為在 A 位入子不得不在⑧、⑩兩處接，這樣至黑⑪白棋差一氣被吃。

　　如白⑧改為⑨位扳，黑即 B 位打，成為黑棋寬氣劫。

　　失敗圖　黑❶直接在外面緊氣，白②扳，黑❸緊氣白④打後黑被吃，其實白④也可脫先，等黑 A 位扳時再打黑棋也不遲。

　　參考圖　黑❶在右邊立方向錯了，白②扳後黑已是囊中之物。

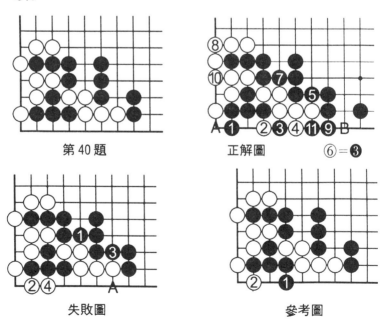

第40題　　　　　　正解圖　　　　⑥=❸

失敗圖　　　　　　　　參考圖

第 41 題　立

黑棋 △ 兩子怎樣逃出是本題的任務。

　　正解圖　黑❶立，白②在左邊提一子，黑❸正好斷上面兩子，白④緊氣，黑❺打吃上面兩子。黑❶立時，白如 4 位擋，則黑在 A 位打，白四子接不歸。

　　失敗圖　黑❶不經過下面的交換而直接在 1 位斷，白②打後黑❸子被吃。

　　參考圖　黑❶立時白②接上面兩子，黑❸在下面撲入，白④提，黑❺擠入打白三子接不歸，白⑥提右邊一子，黑❼在 3 位提去白三子，白損失更大。

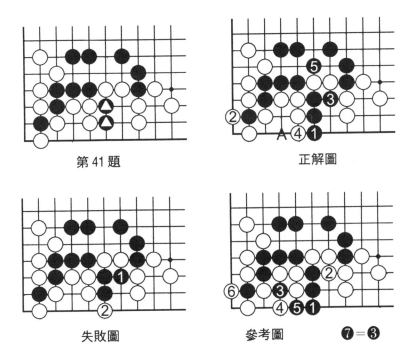

第 41 題　　　　　　　　正解圖

失敗圖　　　　　　參考圖　　　❼＝❸

第42題　立

　　黑棋角上氣不比上面白棋多，但可以用「有眼殺無眼」的基本方法來吃掉白棋。初學者對這種吃棋方法要熟練掌握。

　　正解圖　黑❶向下面立下，白②提，黑❸緊白氣，白④接，黑❺緊氣、白 A 位不能入子，以後黑可以 B 位吃白棋，這就是「有眼殺無眼」。

　　失敗圖　黑❶接，以為做成了大眼，但有斷點，白②打、黑❸接，白④長，黑棋被吃。

　　參考圖　黑❶直接在外面緊氣，白②在下面夾，黑❸打，白④提，黑❺再緊氣，白⑥再提黑一子，黑棋失敗。其中黑❶緊氣時白不能 4 位提，如提黑於 2 位立，成了正解圖，白棋反被吃。

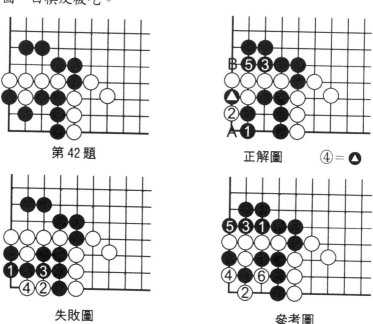

第42題　　　　正解圖　　④＝◮

失敗圖　　　　參考圖

第43題 立

這是一道典型「有眼殺無眼」的例題。

正解圖 黑❶立下做成一隻眼，白②長企圖多出氣來，但黑擋後白棋仍是三口氣，白④接、黑❺扳後白A位不能入子，死。

失敗圖 本來是白棋三口氣，黑棋只有兩口氣，所以黑❶在外面直接緊氣，白即在2位打，黑被吃。

參考圖 黑❶立時白②長，黑❸擋，白④立下企圖做眼，黑5位撲入，白仍被吃，黑❺如A位擋則白在5位做眼成為雙活。

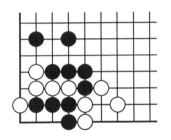

第43題

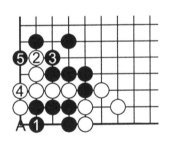

正解圖

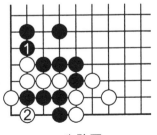

失敗圖

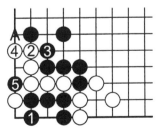

參考圖

第 44 題　立

　　白棋角上顯然是死棋，白在◎位挖，企圖吃掉黑▲三子逃出。黑要盡力保住三子才行。要注意黑棋 A 位斷頭。

　　正解圖　黑❶立，好手！白②只有接上，黑❸連通，白④斷、黑❺打，黑棋連回，白棋失敗。

　　失敗圖　黑❶在一線曲打，白②撲一手，黑❸只有提，白④接上，黑不能 2 位接，如接則白 A 位斷，黑全部被吃。白棋逃出。

　　參考圖　黑❶曲打時白②接，錯，黑❸接上後成了正解圖，白棋失敗。

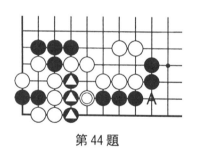

第 44 題

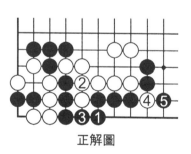

正解圖

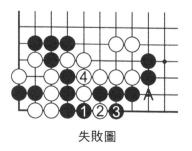

失敗圖

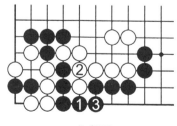

參考圖

第 45 題　立

黑棋在本題的任務是要利用△一子而取得最大利益。

正解圖　黑❶立，白②接上右邊兩子，黑❸打，白④曲，黑❺繼續打，左邊白子被全殲。白②如改為 4 位曲，則黑在 2 位撲吃白二子，左邊同時也死。

第 45 題

失敗圖　黑❶向左邊打，白②接上後是白棋四口氣，黑棋三口氣，黑❸緊氣，白④也緊氣，黑❺再緊氣已來不及了，白⑥打，黑被吃。

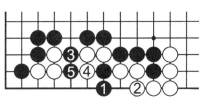

正解圖

參考圖　黑❶直接打，白②曲下，黑❸打白④提，黑❺沖下白⑥補後黑棋僅吃到左邊三子，不算成功。

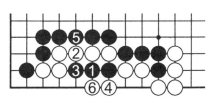

失敗圖

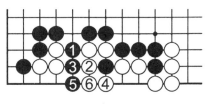

參考圖

第 46 題　立

　　本題是實戰中常見之形，是關於如何發揮黑棋⬤一子的最大作用，初學者要學會這種棄子下法。

　　正解圖　黑❶立是棄子，所謂「棋長一子方可棄」，白②只有跟著貼長，黑❸先在上面打是次序，如等白棋提兩子之後就打不到了。白④接後黑❺曲，白⑥只有打，黑❼打以先手完成了對白棋的封鎖。

　　參考圖（1）　黑❶直接打白②提後，好像也是先手，但留有白 A 位的跳和 B 位的扳，所以封鎖得不完全。

　　參考圖（2）　黑❶立時白②在上面長出，黑❸曲等白④接後在右邊 5 位曲吃下右邊兩子白棋。

第 46 題

正解圖

參考圖（1）

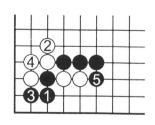

參考圖（2）

四、斷（21題）

第47題　斷·立

「斷」是直接在對方斷點處落子，將對方棋子斷開從中牟取自己的利益。

正解圖　黑❶斷打白②接上後黑❸立下，由於白棋沒有外氣，A、B兩處均不能入子，白棋被吃，這個形狀和下法叫做「金雞獨立」，是實戰中常見下法，初學者應掌握。

失敗圖　黑❶也是斷打，但選點失誤，白②接後白棋已活。

參考圖　黑❶點也不能殺死白棋，白②接，黑❸長，白④打，白活。

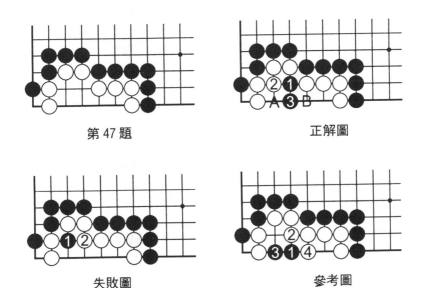

第47題　　　　　　　　　正解圖

失敗圖　　　　　　　　　參考圖

第 48 題　斷・打

這是最基本的下法之一，黑棋三子如何逃出？

正解圖　黑❶在二線斷打，正確！白②接，黑❸打吃黑一子，三子逃出。

失敗圖　黑❶在三線打，選錯了白棋斷點，白②接上之後，黑棋無後續手段。

參考圖　當黑棋在▲位曲時白②應長出，而不能在 A 位扳。初學者要注意。

第 48 題

正解圖

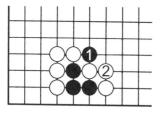

失敗圖

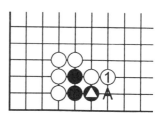

參考圖

第49題　斷・立

實戰中白在◎位扳，無理！黑棋如何在這時機給白棋一擊是本題的任務。

正解圖　黑❶斷，白②只好在右邊打，黑❸立下，白④擋時黑❺在上面先打一手，白在6位接，這個交換初學者要學會。然後黑再於7位吃白兩子。

失敗圖　黑❶扳，白②長，黑❸、❺連壓白棋四路這是很吃虧的，白④、⑥很便宜。所以有「莫壓四路」的棋諺，初學者切記切記！

參考圖　黑❶斷時白②在下面打，黑❸長出，白④、⑥連爬是吃了大虧的，也有棋諺「休爬二路」，說明爬二路是不成立的。

第49題

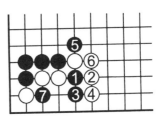

正解圖

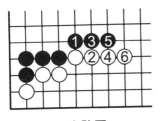

失敗圖

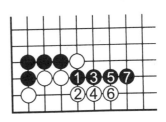

參考圖

第 50 題　斷‧打

　　三子黑棋僅兩口氣，左邊白棋好像有不少氣，但黑可利用角上的特殊性生出棋來。此型在實戰中經常出現，初學者要熟練掌握才行。

　　正解圖　黑斷打，白②接，黑❸在角上扳打，白④提，黑❺又在下面打白⑥提，成劫爭。白⑥如在 1 位接，黑在 A 位打，白仍要 6 位提劫。

　　失敗圖　黑❶也是斷打，但地方不對，白②接上後黑提，白棋成了三口氣，下面三子黑棋必然被吃。

　　參考圖　正解圖中黑❸打時白④立，則黑在上面扳打白只有 6 位提，仍成劫，而且是「緊氣劫」。而正解圖是「兩手劫」。

第 50 題

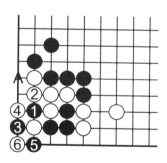

正解圖

失敗圖

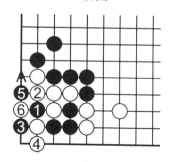

參考圖

第51題　斷・立・撲

右邊兩子△黑棋只三口氣，往右邊肯定逃不出去，只有打左邊幾子白棋的主意了，但如何動手要仔細計算，才能吃去這幾子白棋。

正解圖　黑❶斷，白②打，黑❸立下，白④追打，黑❺扳打，當白⑥提黑❼撲入，白⑧提後黑❾在右邊接上，白⑩緊黑棋外氣。黑⓫擠入打，白⑫接，黑⓭在上面打，白棋被吃。這就是所謂「拔釘子」。

失敗圖　黑❶在下面扳，白②接上已成五口氣，顯然右邊三口氣的兩子黑棋將被吃。

參考圖　黑❶斷時白②換個方向打，黑❸立下後白棋A、B兩點不能入子，形成了「金雞獨立」，白④接時，黑打，白仍被吃。

第51題

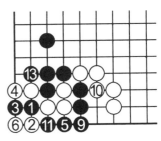

正解圖

❼=❶　⑧=❸　⑫=❶

失敗圖

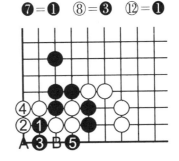

參考圖

第 52 題　斷・打

　　黑棋兩子看似很危險，但有好手，黑可利用白棋三個斷頭生出棋來，所謂「棋逢斷處生」。

　　正解圖　黑❶不顧三線一子△有被吃的危險而在二線打，有氣勢。白②也只能在左邊接，黑❸提，所獲不少。

　　失敗圖　黑❶接是沒有計算的一手棋，白②接上，黑❸只有征吃上面一子白棋，所獲不大，而且還要防白棋的引征。

　　參考圖　黑❶打時白②提，無理！黑❸在二線近似雙打，以後 A 位打和位提白兩子必得一處，白棋崩潰。

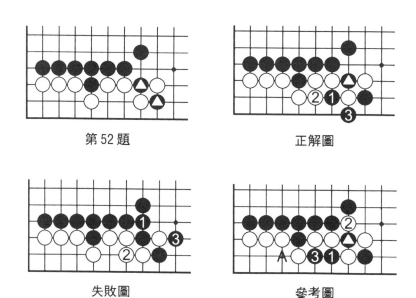

第 52 題　　　　　正解圖

失敗圖　　　　　參考圖

第 53 題　斷

　　黑棋數子在包圍之中，而且只有兩口氣，黑棋要吃右邊數子白棋就要多出氣來才行。

　　正解圖　黑❶先在左邊斷一手，是一種常用來長氣的手筋之一。這樣 A 位白不能入子，白只好於 2 位打，黑即去右邊 3 位打，白④提時黑已經在 5 位提白兩子而且打其他白子，黑快一氣吃白棋。

第 53 題

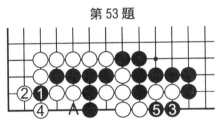

正解圖

　　失敗圖　黑❶直接在右邊打吃兩子黑棋，白②打，黑❸只吃得兩子白棋，白④提六子黑棋。

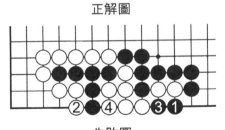

失敗圖

　　參考圖　黑❶托也不是好手，白②打，當黑❸在右邊打吃兩子白棋時，白④提黑一子並打吃六子黑棋了。

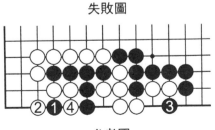

參考圖

第54題　斷

第54題

黑棋在白棋內部已有❤一子，黑應充分利用這一子取得利益。

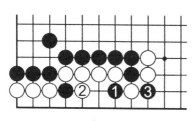

正解圖

正解圖　黑❶到右邊斷是經過計算的一手妙棋。白②打、黑❸到右邊打吃一子，獲利不小。

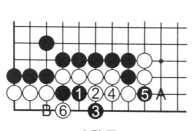

失敗圖

失敗圖　黑❶向右邊長，白②擋，黑❸打，白④接上，黑❺斷、白⑥打吃兩子黑棋，黑失敗。白⑥不能於 A 位打，如打則黑於 B 位扳，白角上三子被吃。

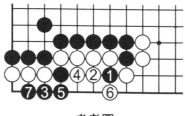

參考圖

參考圖　黑❶斷時白②如打，黑❸立即在左邊一線扳，白④打黑❺接後白兩邊不入子，白只好6位提，黑❼就在角上打吃白三子。

第 55 題　斷・頂

　　左邊四子黑棋如何利用白棋的缺陷過渡到右邊來是本題的任務。

　　正解圖　黑❶斷、白②打、黑❸尖頂，白只有 4 位提黑一子，黑❺在一路扳，白在 7 位不能入子，只有在上面接，黑❼也接回了左邊數子。

　　失敗圖　黑❶直接尖，白②接上，黑❸長時白④打，黑❺接白⑥也接，黑左邊數子被留下。

　　參考圖　黑❶斷時白②換個方向打，黑❸扳，好手，白④也只有提，黑❺還是扳，至黑❼黑仍然渡回。黑❸不要在 4 位長打吃白三子，如打則白 3 位長下打，黑只能在 7 位吃下白三子，左邊四子被吃不算成功。

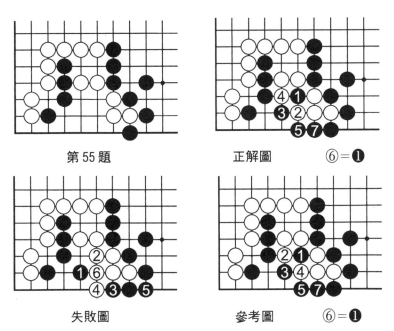

第 55 題　　　　　　　正解圖　　　　⑥＝❶

失敗圖　　　　　　　參考圖　　　　⑥＝❶

第56題　斷・打

黑棋吃白◎一子當然容易，但不能滿足，必須留下右邊所有白棋才能成功。

正解圖　黑❶先在左邊斷，白②不得不打，黑❸接著打一手，等白④提黑子後再5位提白一子，右邊白子全部被斷下。

失敗圖　黑❶直接提白一子，白②扳，黑不入子只好3位接上，白也4位接回白四子。

參考圖　黑❶在一線扳，白②沖、黑❸提、白④擠入雙打，黑❺接，白⑥提黑子，渡回！

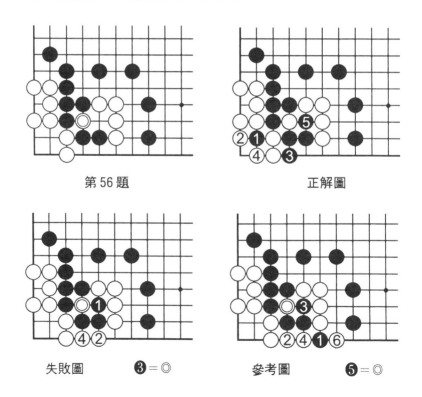

第56題　　　　　　　　　　　正解圖

失敗圖　　　❸＝◎　　　　參考圖　　　❺＝◎

第 57 題　斷

右邊四子要利用白棋的缺陷渡過到左邊來。

正解圖　黑❶撲入後白②當然提，黑❸斷、白④打，黑❺擠入，白⑥提上面一子，黑❼又在左邊打，白棋下面兩子接不歸被吃，黑四子渡過。

失敗圖　黑❶直接在左邊打，白②接，黑❸再斷已遲了，白④擠打，黑❺也打，但白⑥提黑❸一子，黑棋已無法再渡過了。

參考圖　黑❶撲正確，但白②提後黑❸直接打，白④接後黑❺只好提，成劫爭。

第 57 題

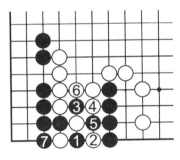

正解圖

⑧＝❸　　⑨＝❶

失敗圖

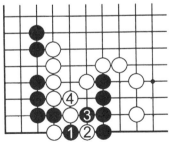

參考圖　　❺＝❶

第 58 題　斷·斷

黑棋如能利用白棋的缺陷將它分成兩塊就好了！

正解圖　黑❶在角上斷是往往被忽視的「盲點」。白②打，黑❸再斷打、白④曲、黑❺追打，白⑥只有提黑子。黑❼接上，白被分開。

失敗圖　黑❶接隨手，白②渡過，黑❶如在 2 位立則白在 1 位斷，黑無後續手段。黑❶如 A 位扳，白 B 擋後黑有❶和②兩處斷點不能兼顧。

參考圖　黑❸斷打時白④提，黑❺打，白⑥接後，黑❼接上，白 A 位不能斷，白⑧還要做活。另外，黑❶斷時白如到右邊 A 位渡過，黑即在 2 位長出，上面三子白棋被吃。

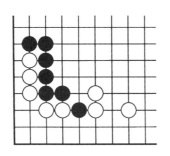

第 58 題

正解圖

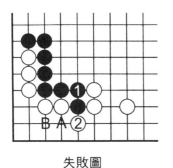

失敗圖

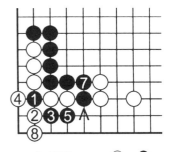

參考圖　　⑥＝❶

第 59 題　斷

　　黑棋四分五裂，要連接就要吃白棋，要點不好找，初學者要花點腦筋！

　　正解圖　黑❶斷，絕妙好手！白②打，黑❸在上面是雙打，白④提右邊黑棋，黑❺提左邊兩子白棋，全部生動。白②如在 5 位接，黑 2 位接打則可。

　　失敗圖　黑❶直接打，白②接，黑❸打，白④提，黑❺打白⑥兩提，上面數子黑棋已無用了。

　　參考圖　黑❶斷時白②改為上面打，黑❸也改為下面打，白無奈只能 4 位提，黑❺提白兩子，仍可連通。

第 59 題

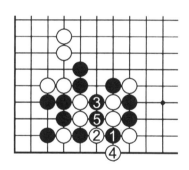

正解圖

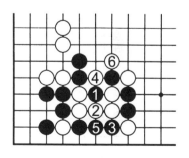

失敗圖

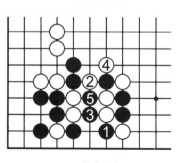

參考圖

第 60 題　斷

　　黑棋被分成上下兩處，只有吃掉一子白棋才能連通，但直接打吃不行。

　　正解圖　黑❶先在上面斷，白②打，黑❸從下面擠打，白◎一子接不歸，白④在左邊提黑一子，黑❺提白子，兩處連通。

　　失敗圖　黑❶直接打白②接，黑❸再打，白④接上後黑棋只有於 5 位立下求活，外面成了孤棋。黑❶如改為 2 位打，則白 1 位接，黑仍不能吃白子達到連通的目的。

　　參考圖　黑❶斷時白②改為上面打，黑❸也改為上面擠打，白◎一子仍然接不歸，只好提黑一子，黑❶也提白一子，兩塊得以連通，這種下法叫做「相思斷」。初學者請記住。

第 60 題

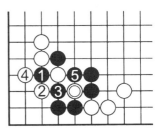

正解圖

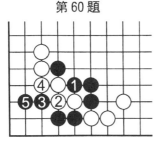

失敗圖

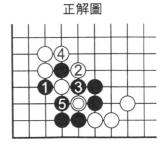

參考圖

第 61 題　斷・撲

被圍住的五子黑棋當然要吃白子才能逃出來。

正解圖　黑❶先在左邊斷，正確！白②打、黑❸接著撲一手，白④提，黑❺再打，白⑥接，黑❼長，白被全殲。黑如不撲，直接 5 位打，不行！

失敗圖　黑❶直接打，等白②接後再 3 位斷，白④打、黑❺長，白⑥長後黑少一氣被吃。

參考圖　黑❶先撲，次序失誤，白②提，黑❸打，白④接上，黑❺斷時白⑥在左邊打，黑❺一子被吃，白⑥如在 A 位打，黑即 6 位長出，白被吃。

第 61 題　　正解圖　　⑥＝❸

失敗圖　　參考圖　　④＝❶

第 62 題　斷・斷

　　逃出左邊數子的關鍵是吃白子，但一定要算清雙方氣數才能正確進行。

　　正解圖　黑❶必須先斷一手，白②打，黑❸斷打，白④提，黑❺打白⑥接後白棋只有三口氣了，但黑棋先手在 7 位扳後，白棋少黑棋一口氣被吃。

　　失敗圖　黑❶沖直接緊氣，白②接上後已成為四口氣，顯然黑棋氣已不夠了，而且黑❼時白⑧可脫先，等黑 A 位打時再 8 位緊氣也不遲。

　　參考圖　黑❶斷時白②改為下面打，黑❸接，白④緊氣，黑❺打，白⑥再打後黑❼提兩子白棋。黑❸也可 7 位打，最後形成正解圖。

第 62 題

正解圖　　⑥=❶

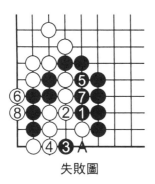

失敗圖

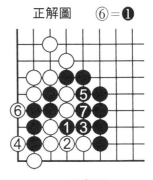

參考圖

第63題　斷・長・撲

　　右邊黑棋是三口氣，而左邊白棋有眼位，黑棋緊白氣時不能鬆一口氣。黑棋主要依靠▲一子「硬腿」才能吃掉白棋。

　　正解圖　黑❶斷，白②打時黑❸長入，白④打，黑❺再撲入，由於有▲一子，白不能在7位立，只有於6位提，黑❼還是依靠▲一子「硬腿」沖入，白⑧緊氣時，黑❾已打白棋了。

　　失敗圖　黑直接沖，白②接上有四口氣，黑❸、❺和白④、⑥相互緊氣，白快一口氣，吃下黑棋三子。

　　參考圖　黑❶斷在白②打時沒有向裡面長一手，在左邊3位打，白④提，黑❺再擠打時白⑥在右邊緊氣，黑❼提白兩子，白⑧反提一子黑棋，是所謂「打二還一」。黑❾再打時白⑩在右邊緊氣，右邊三子黑棋被吃。

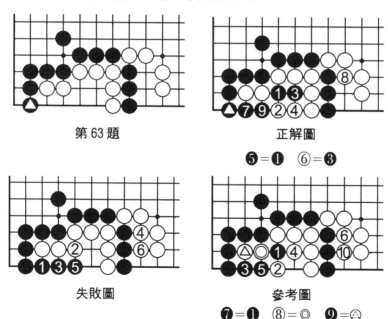

第63題　　　　　　　　　　　　正解圖

❺=❶　　❻=❸

失敗圖　　　　　　　　　　　　參考圖

❼=❶　　⑧=◎　　❾=△

第 64 題　斷

黑棋角上三子要利用●一子「硬腿」來吃掉白棋。

正解圖　黑❶先斷，白②在一線打，黑❸沖，白④提，黑❺打白五子，白不能❶位接，如接則黑 A 位斷，全殲白棋。

失敗圖　黑❶沖，隨手，白②接，黑❸再斷已遲，白④打，黑無後續手段了。

參考圖　黑❶先在右邊斷也不行。白②接上，黑❸長企圖長出氣來，但白④擋後顯然氣仍不夠。不能吃白子了。

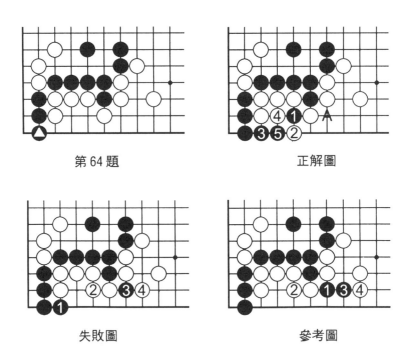

第 64 題　　　　　　正解圖

失敗圖　　　　　　參考圖

第 65 題　斷

黑棋到處有缺陷，只有吃掉右邊數子白棋才能連通，注意黑只兩口氣。

正解圖　黑❶斷打，白②曲，黑❸追打，白④提，黑❺擠打，白⑥接，黑❼又是擠打，白被吃。

失敗圖　黑扳打，白②接上後，黑棋已沒有辦法將營救進行下去了。

參考圖　當正解圖中黑❸打時白④長，黑❺仍是打，白⑥提一黑子，黑❼在下面打，白仍被吃。

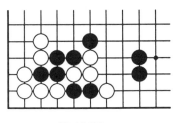

第 65 題

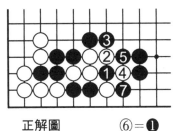

正解圖　　　　⑥＝❶

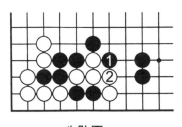

失敗圖

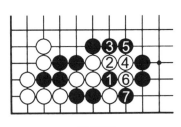

參考圖

第 66 題　斷・斷

　　角上三子黑棋只有兩處可落子，關鍵是第二手黑棋起作用。

　　正解圖　黑❶斷多送一子，奇！白②提四子黑棋，黑❸再在 1 位斷打白棋，吃下五子白棋。這種下法叫做「倒脫靴」，又叫「脫骨」，初學者不可不知。

　　失敗圖　黑❶不懂「倒脫靴」而脫先，白②接上黑失敗。

　　參考圖　黑❶下在另一處，白②接上並提黑棋。

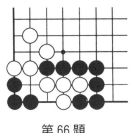

第 66 題

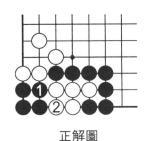

正解圖

❸＝❶

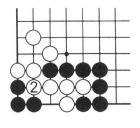

失敗圖

❶脫先

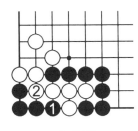

參考圖

第67題 斷·斷

為了讓初學者對「倒脫靴」有進一步認識,再舉一例!

正解圖 黑❶斷,白②提黑五子,黑❸再在1位打吃,白五子被吃。

失敗圖 黑❶在下面打吃白棋,方向錯誤,白②接上而且吃去黑子。

參考圖 黑❶在外面斷,也不對,白②接上同時打吃黑數子。

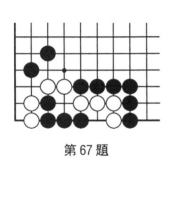

第67題

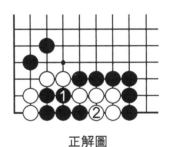

正解圖

❸=❶

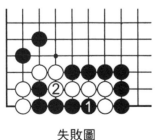

失敗圖

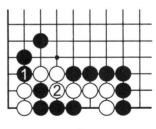

參考圖

五、曲（7題）

第 68 題　曲

「曲」是將自己的棋形下成彎曲形狀。本題黑棋僅兩口氣，要想吃白棋就要利用白棋的斷頭和氣緊。

正解圖　黑❶曲做成一隻眼，由於有 A 位斷頭，白 B 位不能入子。白②向右長，黑❸扳，白仍不能入子，白死。黑❸如脫先，白在 3 位立下，成雙活。白如 A 位接，則黑 2 位緊氣，白 A 位仍不能入子。

失敗圖　黑❶立下打吃白下面兩子，白②在裡面撲入，黑只能提兩子白棋，可是白④已提上面黑棋數子。

參考圖　黑❶曲時白②在下面尖，黑❸擠，白不能成真眼，仍為死棋。

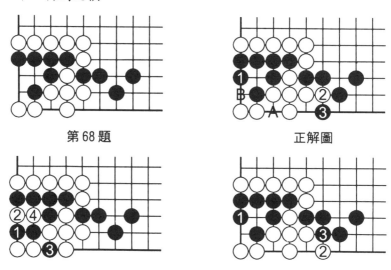

第 68 題　　　　　　　正解圖

失敗圖　　　　　　　參考圖

第69題 曲‧扳

黑棋是兩口氣，白棋是三口氣，黑棋可用「有眼殺無眼」來吃掉白棋。

正解圖 黑❶曲做成一隻眼，白②立下，黑❸扳，白A位不能入子，以後黑可從外面緊氣吃白棋。

失敗圖 黑❶在白棋右邊扳，緊白氣，但白②在裡面打吃黑棋了，黑被吃。

參考圖 黑❶曲時白②在中間立下，黑❸做成眼正確，這樣白A位仍不能入子。黑❸如在B位立下，白將在3位拋劫。

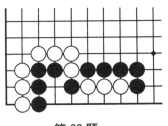

第69題

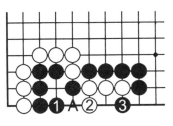

正解圖

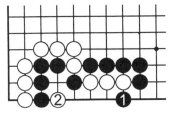

失敗圖

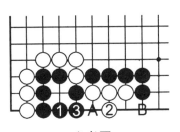

參考圖

第 70 題　曲

上邊白棋明顯比角裡黑棋多一口氣，黑棋要想辦法多出一口氣來。

正解圖　黑❶在左邊曲，白②不得不點，否則黑將在此處做活。黑❸緊氣，白④擠入，黑❺再緊氣，白棋裡面不能入子，只有於 6 位提，黑❼剛好打吃外面白棋。

失敗圖　黑❶直接到外面緊白棋的氣，白②在裡面點，黑❸虎，白④打，黑❺緊白氣，白⑥提後成劫爭。

參考圖　失敗圖中白②點時黑❸在裡面打，白④扳，黑❺提，仍是劫爭。

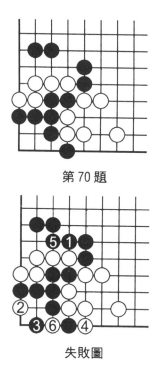

第 70 題

正解圖

失敗圖

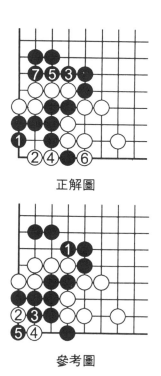

參考圖

第71題　曲

　　黑棋已無法和左邊三子白棋拚氣，只有想辦法渡到右邊來才行。

　　正解圖　黑❶在裡面曲，白②立下，黑❸斷後，白棋A位不能入子，白棋左邊三子也同時死去。白②如3位接，則黑2位渡過。

　　失敗圖　黑❶直接打，白②就在裡面打，黑棋被吃，黑如改為A位打，白仍於2位打，黑還是被吃。

　　參考圖　黑❶立，以為做了個大眼，但白②撲入後，黑❸提，白④在外面打，黑被全部吃掉。

第71題

正解圖

失敗圖

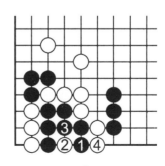

參考圖

第72題　曲

　　黑棋在角上可下子的地方不多，而白棋似乎有一隻眼位，黑棋要找到著子點不容易。

　　正解圖　黑❶在角部曲是很難想到的地方，所謂「盲點」。白②在上面扳入緊氣，黑❸拋入，白④提成劫爭，黑可滿意。

　　失敗圖　黑❶在左邊立下，企圖長氣，白②扳入則黑打，白④接後，黑 A 位不能入子，只好 5 位立，但此時白已在上面打黑棋了。

　　參考圖　黑❶曲下時白②企圖做成一個完整的眼位，黑❸立下，白④扳，黑❺打，白⑥接，黑❼提子，仍然是劫爭。

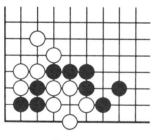

第72題

正解圖

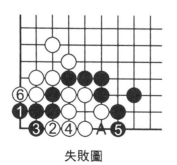

失敗圖

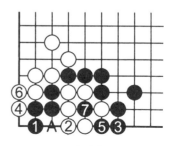

參考圖

第73題 曲‧曲

黑棋四子僅兩口氣，黑棋可利用白棋 A 位的斷頭和角上的特殊性長出氣來吃掉右邊四子白棋。

正解圖 黑❶曲企圖長氣，白②扳黑❸再曲立下，白④接，黑❺斷一手，這樣白為了 A 位入子只好在上面 6 位打吃黑子，黑❼在下面緊氣，白⑧提子，黑❾正好打吃下面白棋。

失敗圖 黑❶扳直接緊白棋的氣，但白②、④連接打吃黑棋，黑被吃。

參考圖 黑❺斷時白⑥在下面中間立，是企圖在❼位拋劫，黑搶佔了❼位，白⑧只有再回到上面打，黑❾立，白⑩提、黑⓫打吃白棋。

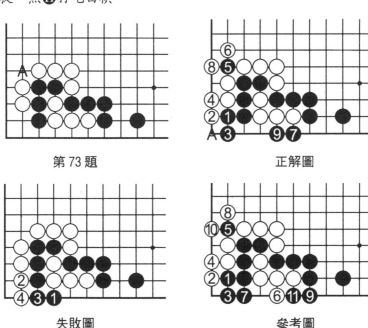

第73題　　　　　　正解圖

失敗圖　　　　　　參考圖

第74題　曲·扳

　　黑棋可吃掉中間三子白棋，關鍵是不能讓白棋多出氣來。

　　正解圖　黑❶曲，白②外逃，黑❸扳緊追不放，白④長，黑❺緊氣，白⑥立，黑❼擋，白⑧打，黑❾擠入，白⑩提，黑⓫在後面打，白子接不歸，全部被吃。

　　失敗圖　黑❶緊氣，白②長下，黑❸緊氣，白④快一氣打吃。黑方向錯了。❶如在 3 位夾，白②沖，黑在 A 位渡，白仍 4 位打，黑仍被吃。

　　參考圖　黑❸扳時白④在上面沖，黑❺擠入，白⑥提，黑❼在下面打，白五子接不歸。

第74題

正解圖

失敗圖

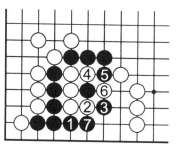

參考圖

六、挖（14題）

第75題　挖

「挖」是在對方兩子只隔一路的中間下入一子。

角上兩子黑棋有逃出的手筋，是要吃掉白棋◎兩子。

正解圖　黑❶挖，白②只有在下面打，黑❸接，白④接上，黑❺繼續打，白⑥接已不行了，黑❼打，全殲白棋。

失敗圖　黑❶下扳白②接上後黑棋已無任何手段吃白棋了。

參考圖　黑❶在上面接也不行，白②也接上，黑無奈，角上兩子無法逃出。

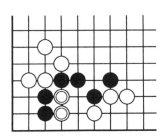

第75題

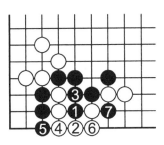

正解圖

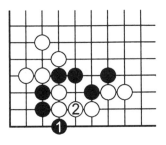

失敗圖

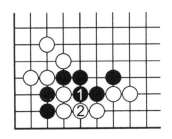

參考圖

第76題　挖・擠

黑棋被分為上下兩塊，只有吃白棋才能連通和活棋。

正解圖　黑❶挖，白②打，黑❸擠入，白④提，黑再擠打，由於有黑△一子白三子接不歸。白⑥只有提黑△一子，黑❼提白三子。

失敗圖　黑❶沖下，白②接，萬事休矣！黑已無手段吃白棋了。

參考圖　黑❶挖時白②在下面打，黑❸接上，白二子在A位接不上。白如B位接，黑A位提就行了。

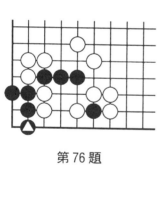

第76題

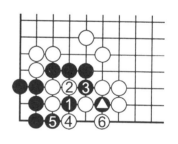

正解圖

❼＝❶

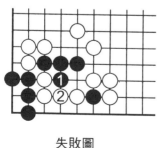

失敗圖

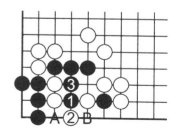

參考圖

第 77 題　挖・立

　　右邊黑子三口氣，角上白子好像氣長，但黑棋有●一子「硬腿」的運用，可以吃白棋。

　　正解圖　黑❶挖，白②打，黑❸立是關鍵一手棋，白④立下打，黑❺擠入，白⑥提兩黑子，❼在 1 位撲入，白⑧在右邊扳，黑❾提兩白子同時打吃四子白棋。白四子接不歸被吃。白⑧如在 3 位提黑子，黑即在 A 位打吃。

　　失敗圖　黑❶沖白②接後成四口氣，黑❸緊氣，白④也緊黑氣，黑❺扳時白⑥已經打吃了。

　　參考圖　黑❶挖時白②打，但黑❸沒有下立而是在上面打，白④提黑子後成兩眼已活。黑棋在右邊是無計可施了。

第 77 題

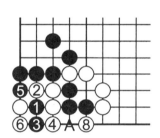

正解圖

❼＝❶　❾＝❸

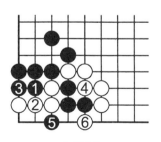

失敗圖

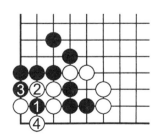

參考圖

第78題　挖‧撲

黑棋下面一線⬣一子還有作用，黑棋要有判斷力。

正解圖　黑❶挖，白②接，黑❸擠入，白④雖提得黑一子，但黑❺倒撲吃下右邊六子白棋。

失敗圖　黑❶提白一子，隨手，白②接上，黑棋沒有收獲。

參考圖　黑❶擠入白②仍接，黑無所獲。白②如在 A 位接，則黑在 2 位撲，可吃白棋。

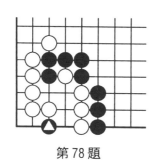

第78題

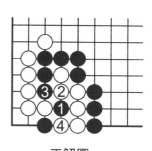

正解圖

❺＝❶

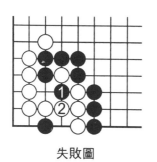

失敗圖

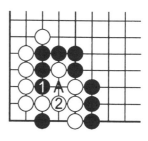

參考圖

第 79 題　挖

　　黑棋只有在吃掉白棋◎兩子之後才能把上下兩塊黑棋連接起來。

　　正解圖　黑❶挖，白②打，黑❸在下面打，白④雖提得一子黑棋，但黑❺馬上倒撲白三子。

　　失敗圖　黑❶曲，白②接上，黑已無能為力了。白②不能 A 位擋，如擋黑可在 2 位倒撲吃白◎兩子。

　　參考圖　黑❶挖時白②下長，黑❸跟著長下去，白棋逃不出去，損失更大。

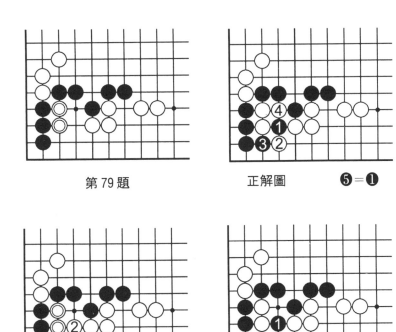

第 79 題　　　　正解圖　　　❺＝❶

失敗圖　　　　　參考圖

第80題　挖・擠

　　黑棋找到手筋可以突出白棋的包圍，這個形狀在實戰中常可見到。

　　正解圖　黑❶挖，白②打阻止黑棋長出，黑❸在上面打，白④接，黑❺再打，白⑥提黑一子，黑❼倒撲白四子。白④如改為6位提，則黑在4位提白一子，可以逃出。

　　失敗圖　黑❶先打，白②接上，黑❸挖時白不在❺位打而是在4位長出，黑❺長白⑥擠斷，黑棋崩潰。黑❺如在6位接，白即在❺位封住黑棋。

　　參考圖　黑❶在裡面打，白②接，黑❸挖時已遲了，白④打，黑被封住。

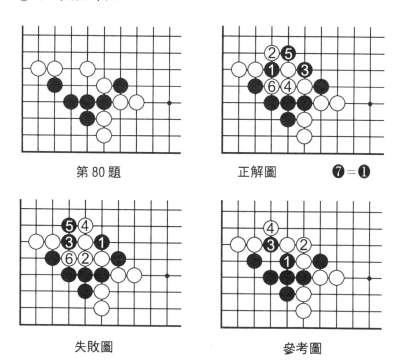

第80題　　　　　　　正解圖　　　　❼=❶

失敗圖　　　　　　　參考圖

第81題　挖

黑棋用什麼手筋才能吃去白棋◎三子？

　　正解圖　黑❶挖，白②打，黑❸迎頭打好！白④雖提得一子黑棋，但黑❺打後白棋接不歸。白如Ａ位則黑在1位提白五子。如在1位接，黑即在Ａ位全提白子。這種下法叫「烏龜不出頭」。

　　失敗圖　黑❶沖，白②併（又叫雙），黑棋已束手無策了。初學者注意黑❶時白棋不要Ａ位接，沒有在2位併出頭舒暢。

　　參考圖　黑❶挖正確，但白②打時黑捨不得一子被吃而接上，白④接逃出。

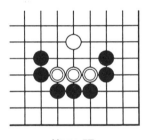

第81題

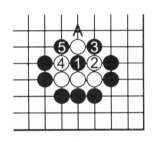

正解圖

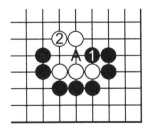

失敗圖

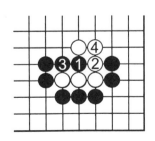

參考圖

第 82 題　挖・撲

　　黑白雙方均很危險，好在黑棋先手，但不可掉以輕心。

　　正解圖　黑❶挖，白 A 位不入子只能在下面打②位，黑❸撲入，白④提後黑❺返撲白三子，白如 A 位提黑一子，則黑仍於 1 位倒撲白子。

　　失敗圖　黑❶提白一子，白②打，黑❸只有接上，白④做活。

　　參考圖　黑❶長入是自尋死路，白②接打、黑❸提白子後白④倒撲黑棋五子！

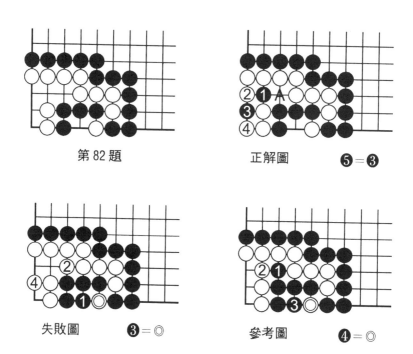

第 82 題

正解圖　　　　❺＝❸

失敗圖　　　　❸＝◎

參考圖　　　　④＝◎

第 83 題　挖

　　黑棋角上只有三口氣，右邊白棋有個眼位，黑棋緊白棋氣的要點很好找，只要一個點一個點想就行了。

　　正解圖　黑❶挖，正確！白②打，黑❸立下，白④到角上緊黑棋氣，黑❺擠入打，白⑥長入時黑❼已提白子。白②如在 4 位緊氣，則黑 2 位打，白被吃。

　　失敗圖　黑❶在一線緊白氣，白②打，黑❸長，白④提，黑❺撲入，白⑥開始在外面緊氣，黑❼提子，白⑧打，黑被吃。白②不能在 3 位打，如打則黑於 2 位長入，白被吃。

　　參考圖　黑❶在上面撲，白②不理而在左邊緊氣，黑❸打，白④提，黑❺只有接，白⑥在左邊打。另外，黑❶如在 3 位扳，則白到 2 位緊氣，黑 4 位打，白⑥，黑在 1 位可提白五子，但白也在 A 位提黑三子，同時逃出三子白棋。

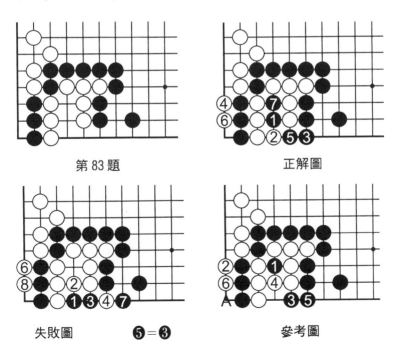

第 83 題　　　　　　　　　　正解圖

失敗圖　　　❺＝❸　　　　　參考圖

第 84 題　挖・撲

　　黑棋只有吃白子◎才能連通並且做活，要點在哪裡？找找看！

　　正解圖　黑❶挖，白②退，黑❸撲入，右邊三白子被吃。白②改為 A 位打，黑即 B 位接，白◎三子被打，白如於 3 位接，黑即在 2 位打，可全殲白棋。

　　失敗圖　黑❶直接打，白②接上後，黑❸沖，白④不在 A 位擋而退，黑無法吃白棋。失敗！

　　參考圖　黑❶挖時白②改為接，黑就在 3 位扳，白④打，黑❺接，吃去白六子。

第 84 題

正解圖

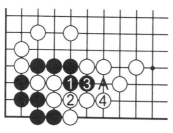

失敗圖

參考圖

第 85 題　挖

本題的任務是黑棋要將白棋分成上下兩塊，以取得利益。

正解圖　「挖」是分斷對方棋的常用手筋。黑❶挖，白②打，黑❸退，以後 A、B 兩點黑可得一點，白將被斷開。

失敗圖　黑❶刺，白②接上，黑已無法斷開白棋了。

參考圖　黑❶挖時白②換了個方向打，黑❸退回後，白棋仍有 A、B 兩處斷點不能兼顧，還是被分開。

第 85 題

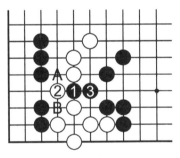

正解圖

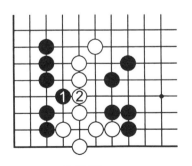

失敗圖

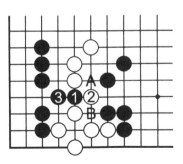

參考圖

第 86 題　挖

黑棋要從下面渡到上面有兩種方法，但要求獲得最大利益才行。

正解圖　黑❶挖，白②在下面打，黑❸長出，白左邊三子被斷下。

失敗圖　黑❶在左邊二線擠，白②頂補右邊斷頭，黑只吃得一子，不能滿意。

參考圖　黑❶挖時白②換個方向在上面打，黑❸接上後，白有 A、B 兩個斷頭，黑棋必得一處，可斷下白棋。

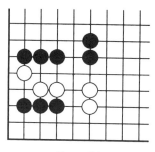

第 86 題

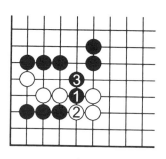

正解圖

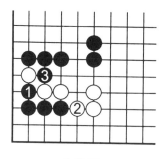

失敗圖

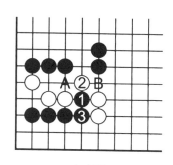

參考圖

第 87 題　挖

黑棋下面三子只要吃掉兩子◎白棋，就能連通出來。

正解圖　黑❶挖，好手筋！白②從左邊打，黑❸長出同時打白二子，而白◎二子無法在 5 位接，只好 4 位接上，黑❺提兩子，下面三子通到上面。

失敗圖　黑❶直接打，白②當然接上，黑❸再打，白④接，黑❺長下，白⑥接上後，黑❼防斷不得不接上，白⑧渡過，黑下面三子沒有逃出。黑❺如改為 6 位打，白在 5 位擠是雙打，黑❼，白 A 也渡過了。

參考圖　黑❶挖時白②在右邊打，黑❸立下後白已無法再連通了，白如 A 則黑 B、白如 C 則黑 D，白三子逃不出。

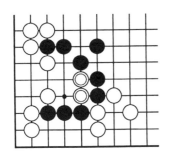

第 87 題

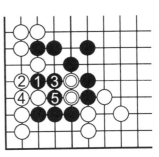

正解圖

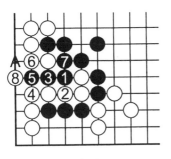

失敗圖

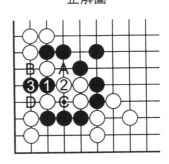

參考圖

第 88 題　挖・夾

這是實戰中可見的一個形狀，黑棋可抓住機會對白棋施行攻擊。

正解圖　黑❶挖，白②打，黑❸夾、白④提後黑❺退回，白角上四子被斷下。白④如改為 A 位頂，黑 B 位打，白仍要於 4 位提，黑❺退，角上白子仍不能逃出。白④如改 B 位黑就 A 位頂，仍斷下白棋。

失敗圖　黑❶頂，白②立下，黑❷沖，白④渡過。即使以後黑❺位挖，白 6 位打，黑❼接，白⑧接後，可以 A 位斷，但白 B 位打後黑▲一子受傷。另外白②如 3 位應，黑仍可 5 位挖斷白棋。

參考圖　黑❶挖時白②頂，黑❸長，白④在二路扳，黑❺長，白棋下面雖活但上面黑棋斷下一子白棋形成厚勢，形勢大好！

第 88 題

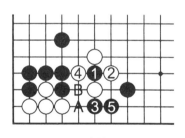

正解圖

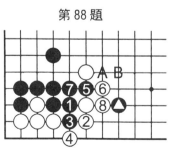

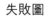

失敗圖

參考圖

七、夾（20題）

第89題　夾

「夾」是在落子之後使對方棋子處於自己兩子之間。

右邊兩子❹黑棋是肯定無法逃出的，但黑棋可利用這兩子把白棋封鎖起來。

正解圖　黑❶夾，正確！白②打，黑❸打，白④提後黑棋外勢整齊，而且是先手。

失敗圖　黑❶曲，白②不急於在左邊打，而是先向右曲了一手，黑❸扳，白④打，黑❺打，白⑥提後黑棋好像也是先手，但留有斷頭，如在A位虎補則成後手。

參考圖　黑❶向角裡曲是無用的一手，盲目！白②在右邊跳出，黑棋吃了大虧！

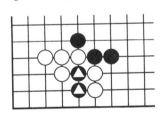

第89題

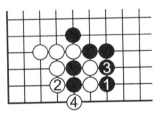

正解圖

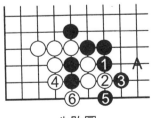

失敗圖

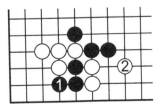

參考圖

第 90 題　夾

　　兩子僅兩口氣，而右邊四子是三口氣，要求黑棋先手成為三口氣，黑棋才能吃掉白棋。

　　正解圖　黑❶夾打白二子，白②提，黑❸打，白④只有接上，這樣黑棋就有了三口氣，開始在右邊 5 位緊氣，以下經過白⑥、黑❼、白⑧的交換，黑❾已提白四子。

　　失敗圖　黑❶若是曲打，白②不提子而是接上，這樣黑只有兩口氣，黑❸緊氣，白④已打吃了，黑不行。

　　參考圖　黑❸打時白④扳想渡過白四子，黑❺提兩子白棋，當白⑥反提一子時，黑❼在下面立下，白失敗。

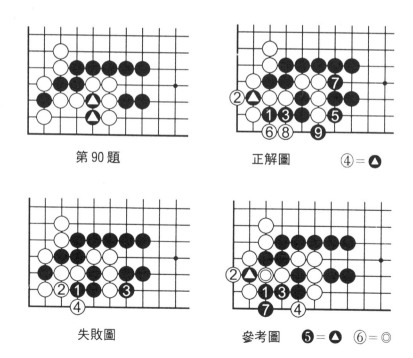

第 90 題　　　　正解圖　　　　④＝⓿

失敗圖　　　　參考圖　　❺＝⓿　⑥＝◎

第91題　夾・扳

黑棋只有吃去白棋◎三子才能連通而活棋。

正解圖　黑❶在左邊二線夾，正確！白②沖，黑❸扳，白④打，黑❺在一線打，白⑥提後黑❼打，白被吃。

失敗圖　黑❶直接沖，白②尖，黑❸沖不行，白④曲就接回三白子了。另外，黑❶如在3位夾，白只要在4位曲黑就無法吃下白棋了。

參考圖　黑❶夾時白②在右邊沖，黑❸沖斷，白④擋，黑❺擠入打吃。

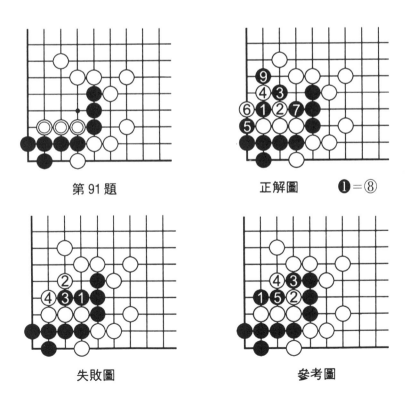

第91題　　　　　正解圖　　❶＝⑧

失敗圖　　　　　　參考圖

第 92 題　夾

黑棋⬢兩子向外逃是不可能的，只有吃下面三子白棋才能連接上角上黑子。

正解圖　黑❶夾，白②扳是想渡回白棋，但黑❸接上打時白無法接，只好在 4 位，黑❺提白三子。黑棋後已通到左邊。

失敗圖　黑❶曲，白②也向外曲，黑❸扳，白④打，黑❺提白一子，白⑥也提一子，黑三子被白留下。

參考圖　黑❶曲，白②曲時黑❸在下面提白子，白④立下，黑棋無後續手段。

第 92 題

正解圖

失敗圖

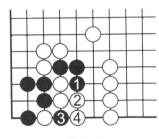

參考圖

第 93 題　夾

黑棋要吃白◎兩子，就要防備右邊四子白棋的接應。

正解圖　黑❶夾，白②向下逃，黑❸緊追，白④立，黑❺緊氣不放，白⑥沖，黑❼擋住併打，白棋被吃。

失敗圖　黑❶枷，是常用吃棋方法之一，但在此型中不適用。白②沖，黑❸扳時白④打，黑❺退，白⑥打後已經連到右邊了。

參考圖　黑❶曲，隨手，白只在 2 位一曲即連到右邊了，黑棋無後續手段可施了。

第 93 題

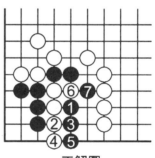

正解圖

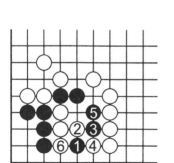

失敗圖

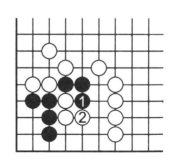

參考圖

第 94 題　夾

本題是要求黑棋吃掉白棋◎兩子，以使黑棋連通並做活。

正解圖　黑❶夾，白②接一子，黑❸打白二子，黑活。

失敗圖　黑❶打，白②曲後黑❸提時白④立下好，黑❺打，白⑥接回，黑無功而返。白④不能在 6 位打，如打則黑4 位撲入，成劫爭。

參考圖　黑❶夾時白②接，黑❸斷打吃下白棋四子，仍能做活。

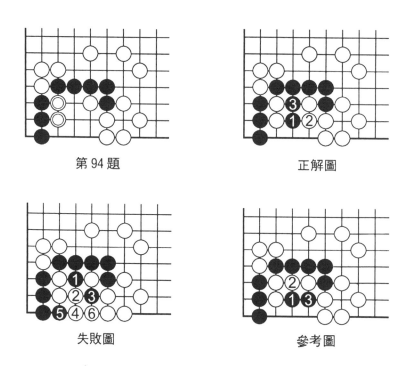

第 94 題　　　　　　正解圖

失敗圖　　　　　　參考圖

第95題　夾・立

　　右邊四子黑棋只有三口氣，白棋角上很有彈性，但外氣很緊是黑棋的有利條件。

　　正解圖　黑❶夾，白②扳，黑❸立下，白無法接，只好在右邊接，黑❺提，由於無外氣，白無法在 A 位打，只好在外面 6 位接，黑❼就在上面打白棋了。

　　失敗圖　黑❶扳，白②退，黑❸再長，白④在右邊緊氣，黑❺拋入，白⑥提子成劫爭。白②如改為 3 位打則黑 2 位打，白在 A 位提則黑 5 位結果同正解圖。

　　參考圖　黑夾時白②立下，黑❸擠入，白④曲，黑❺提，白⑥緊氣，黑❼打，結果同正解圖。

第 95 題

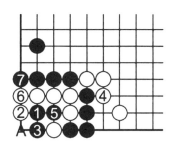

正解圖

失敗圖

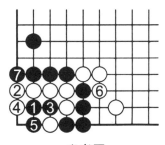

參考圖

第 96 題　夾

　　黑棋⬤兩子可以利用手筋或者吃掉下面兩子，或者吃掉上面◎兩子白棋。

　　正解圖　黑❶夾，白②打沖出，黑❸長，白④長後黑❺上曲，吃掉上面兩子白棋。

　　失敗圖　黑❶直接扳，白②斷打，黑❸曲，白④在下面打，黑❺曲，白⑥虎打，黑❼提，白⑧打，黑❾接，後白⑩征吃黑子。

　　參考圖　黑❶夾時白②打吃兩子黑棋，黑❸接反打，白④提兩黑子，黑❺扳仍吃下上面兩子白棋，白④如在 5 位長，則黑 A 位提兩子白棋，白角不活，損失慘重。

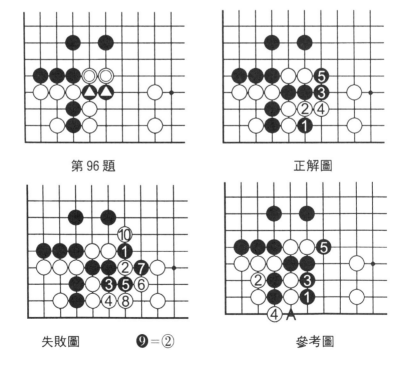

第 96 題　　　　　　　　　　　正解圖

失敗圖　　　❾=②　　　　　　　參考圖

第 97 題　夾

　　黑棋要逃出△三子並不難，但會影響到下面三子黑棋，要求黑吃掉白棋◎兩子，使上下黑子連通才算成功。

　　正解圖　黑❶夾，好手筋，白②接上面黑❸沖出打，白④長，黑❺扳，白棋被吃，白②如直接在 4 位長黑仍 5 位扳，白子仍被吃。

　　失敗圖　黑❶直接打，白②長，黑❸沖出，白④長後，黑被分為上下兩塊，顯然很為難。

　　參考圖　黑❶夾時白②接，黑❸在上面沖出，白棋已無法逃出了，如白 A 黑 B，白被吃。

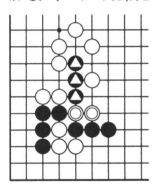

第 97 題

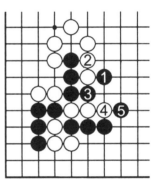

正解圖

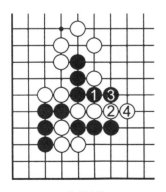

失敗圖

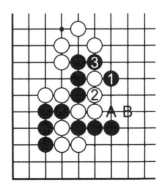

參考圖

第 98 題　夾・沖

黑棋要求吃下白棋◎三子，讓上下兩處黑棋連成一片。

正解圖　黑❶夾，白②退回一子，黑❸沖，白④曲，黑❺擋住白已被吃定。白②如在 3 位接，黑即在 2 位擋，白仍無法逃出。

失敗圖　黑❶直接沖，白②曲逃，黑❸打，黑❺打，白⑥逃，黑❼打，白⑧後黑已無法吃掉白棋了。

參考圖　黑❶夾時，白②曲，黑❸扳起，白④退，黑沖，白仍被吃。

第 98 題　　　　　　　　正解圖

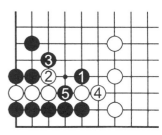

失敗圖　　　　　　　　參考圖

第99題 夾・撲

上面黑棋三口氣，白棋角上很有彈性，黑棋不可隨手。

正解圖 黑❶夾，白②立，黑❸在裡面倒撲，白被吃。白②如3位接，黑即在2位打。

失敗圖 黑❶扳白②立下，黑❸撲入，白④提，黑❺接後，白6位扳，黑A位不入子，成「有眼殺無眼」，黑棋被吃。白②如在3位落子，黑即在2位拋入，成為劫爭。

參考圖 黑❶打，白②接上，黑❸打白④提，黑❺企圖做眼，白⑥撲後黑被吃，白⑥如A位擋，黑下到6位就成了雙活。

第99題

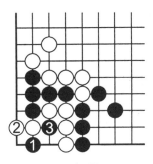

正解圖

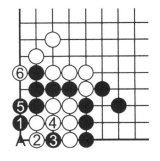

失敗圖

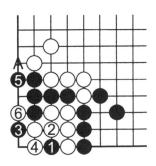

參考圖

第 100 題　夾

黑棋如僅吃白棋◎一子是不行的，兩塊黑棋仍不活。

　　正解圖　黑❶夾，白②接後黑❸沖下，白棋四子全被吃去。

　　失敗圖　黑提上面白一子，但白②曲後，黑❸挖白④擠打已經連回到右邊，黑棋仍被分在兩處。

　　參考圖　黑❶夾時白②從右邊向裡沖，黑❸提一子白棋後左邊三子仍無法逃脫。

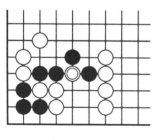

第 100 題

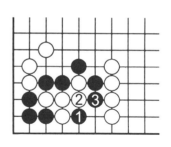

正解圖

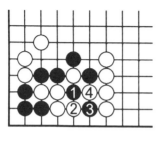

失敗圖

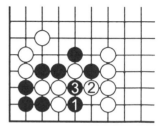

參考圖

第 101 題　夾

黑白雙方各有三口氣，但白角上有做眼的可能。

正解圖　黑❶夾正中白棋要害，白②緊氣，黑❸提白一子同時打白棋了，白棋被吃。

失敗圖　黑❶提、隨手，白②曲下同時做成一只眼，黑❸接，白④緊氣後成「有眼殺無眼」，黑被吃。

參考圖　黑❶點，白②仍做一隻眼，黑❸時白④通過「打二還一」提黑❸，以後仍是白棋有眼殺黑棋無眼。

七、夾（20題）

第 101 題

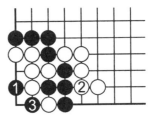

正解圖

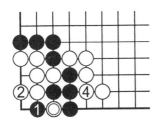

失敗圖

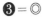

❸＝◎

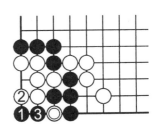

參考圖

④＝◎

第 102 題　夾

黑白雙方各有兩子相互拼氣，各有三口氣，但白棋有角的利用。黑棋即使先手也不能掉以輕心。

正解圖　黑❶夾，白②曲黑於 3 位渡過，白④曲，黑❺擋下，白⑥扳，黑❼打，白已被吃。

失敗圖　黑❶在右邊扳，白②曲，黑❸接時白④立，好手！黑❺扳時白⑥托，又是妙手，以下雙方緊氣至白⑩黑棋被吃。

參考圖　白②扳時黑不在 4 位斷，而是 3 位曲下，白④接，黑❺渡過，白⑥立黑❼也立下，可全殲白棋。

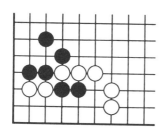

第 102 題

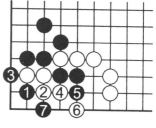

正解圖

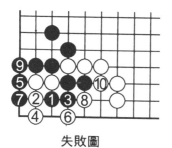

失敗圖

參考圖

第 103 題　夾

　　本題與上題是同一類型，因為實戰中經常出現，所以再舉一例。

　　正解圖　黑❶夾，白②接上，黑❸渡過，白④緊氣時，黑❺正好打，白四子被吃。

　　失敗圖　黑❶打白一子太小氣，白②反打，黑❸只有提，白④再長一手黑❺接，白⑥在上面緊氣，黑兩子被吃。

　　參考圖　黑❶想到上面長氣，白②挖黑❸打，白④接上黑❺接，白⑥打黑❼接，無用，白⑧打，黑被吃。

第 103 題

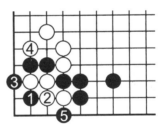

正解圖

失敗圖

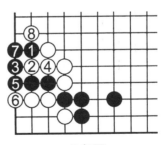

參考圖

第104題　夾

黑棋要吃去白◎兩子才能逃出，這是初學者要掌握的一個手筋，叫做「單雙形見定敲單」。又叫「逢單必靠」。

正解圖　黑❶夾，白②在右邊長出，黑❸正好在中間挖，白二子已被吃下。下面黑棋逃出。

失敗圖　黑❶扳，白②退，黑棋顯然沒逃出去。黑❶如改為 A 位挖打，白即在 B 位曲出，黑仍不行。

參考圖　黑❶夾時白②在裡面接，黑❸擋，白四子仍逃不出去。白②如在 A 位扳，黑在 B 位打，白二子仍被吃！

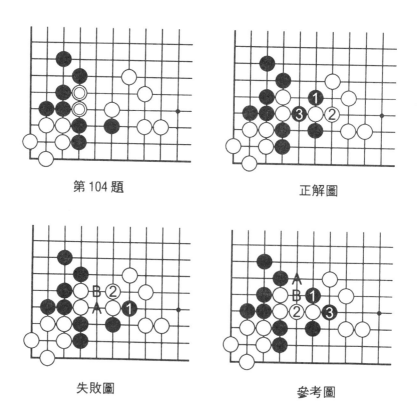

第104題　　　　　　　　正解圖

失敗圖　　　　　　　　參考圖

第 105 題　夾

本題猛一看去很亂，其實關鍵是吃去白◎兩子，使黑連通。

正解圖　黑❶夾，白②長，黑❸沖，白④平，黑❺提得白兩子。

失敗圖　黑❶在下面打，白②接，黑❸長打，白④連到右邊，黑❺曲下，角上黑棋雖然活了，但中間三子被白斷開，不算成功。

參考圖　黑❶在右邊硬扳，白②退，黑❸接，白④也接上，黑❺沖白⑥渡過，黑被全殲。白②不能在3位打，如打黑可A位打，白兩子接不歸。

第 105 題

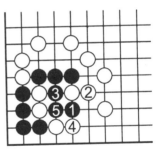

正解圖

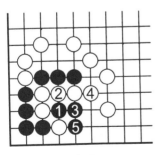

失敗圖

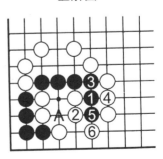

參考圖

第 106 題　夾

黑棋△子雖還沒死，但是孤棋，只有和角上連通才安全。

正解圖　黑❶夾，白②接，黑❸打白二子，白④只有退出，黑❺提兩子白棋，和角上連通。

失敗圖　黑❶直接從下面沖，白②接後黑❸斷打，白④在上面接上，黑棋沒有連通。

參考圖　黑❶從上向下沖，白②擋，黑❸提，白④接上，黑失敗。黑❶沖時白如 3 位接黑可 2 位打，白棋被吃。

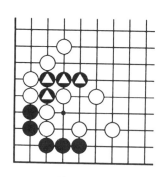

第 106 題

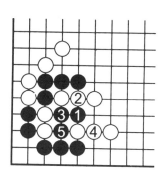

正解圖

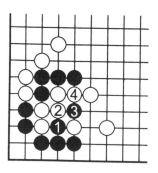

失敗圖

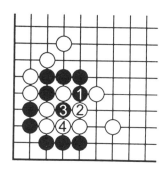

參考圖

第 107 題　夾

　　黑棋被分成左右兩塊，所謂「棋須連，不可裂」。把這兩塊棋連成一片最好！

　　正解圖　黑❶夾，黑棋就可以渡過了，白②在上面接，黑❸從下面渡過。白②如改為向下立，黑❸即在 2 位挖。

　　失敗圖　黑❶在二路扳，白②退，黑❸長，白④再長，黑角雖然活了，但中間吃虧太大。

　　參考圖　黑❶挖，白②打，黑❸雙打，白④提黑子，黑❺打企圖渡過，白⑥打，黑❼只好提白◎，成了劫爭，黑棋不算成功。

第 107 題

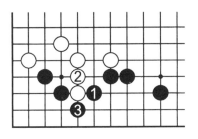

正解圖

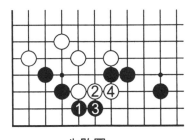

失敗圖

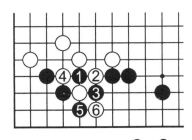

參考圖　　　　❼＝❶

第 108 題　夾

黑棋⚫一子在白方包圍之中，請想辦法逃到左邊來。

正解圖　黑❶夾，白②在上面接，黑❸從下面渡過。白②如在 3 位立，則黑在 2 位斷。

失敗圖　黑❶斷，白②退，黑❸接白④再退，黑❺扳被白⑥斷後，黑已無法渡過了。

參考圖　黑❶斷時白②沒在❸位退，而在②位打，黑反打，白④只有提，黑❺渡過，白⑥打，黑❼提成劫爭。

第 108 題

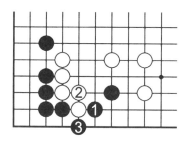

正解圖

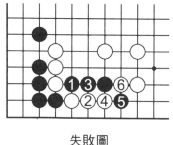

失敗圖

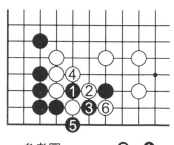

參考圖　　　　❼=❶

八、尖（18題）

第109題　尖

「尖」是在與自己棋相距一路的對角點上落子。

黑棋⬤一子在白棋包圍之中，可以吃去左邊數子白棋，手筋在哪呢？

正解圖　黑❶尖後 A 位白棋不入子，只好在 2 位接上，黑❸立，白④也在右邊立，但黑❺已先一手打吃了。

失敗圖　黑❶打，隨手，白②接上後黑棋 A、B 兩點均不入子，黑❸在左邊立，但遲了一步，白④已經打黑兩子了。

參考圖　黑❶立，白②只一尖，黑棋就被吃了。

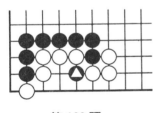

第 109 題

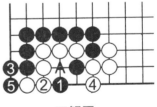

正解圖

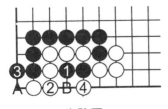

失敗圖

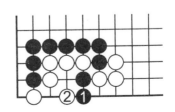

參考圖

第 110 題　尖 · 撲

　　被打黑棋左邊白棋和黑棋在拼氣，黑棋可利用白棋內部
❹一子吃去白棋。

　　正解圖　黑❶尖頂，白②擠打，黑❸從下面打，白④提
一黑子，黑❺反提白六子。

　　失敗圖　黑❶立下，白②尖是手筋，黑❸阻渡，白④緊
氣，黑❺在左邊立下，但白⑥已打吃黑三子了。

　　參考圖　黑❶尖時白②立下，黑❸緊氣，白④擠打，黑
❺立下後仍是倒撲白數子。

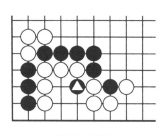

第 110 題

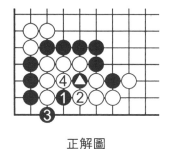

正解圖

❺＝❹

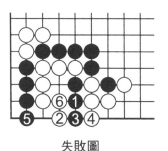

失敗圖

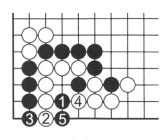

參考圖

第 111 題　尖

左邊二子黑棋只兩口氣，而右邊三子白棋三口氣，但黑棋有⬤一子「硬腿」可以利用。

正解圖　黑❶尖，白②打，黑❸接，白④只有在外面打，黑❺正好連回，吃掉了中間四子白棋。

失敗圖　黑❶曲緊白三子氣，但白②打黑 A 位無法渡過，黑子被吃。

參考圖　黑❶立是常用長氣手筋，但在本例中不合適。白②用尖頂，黑❸擠入時白④在外面打，裡面三子將被白棋倒撲吃掉。

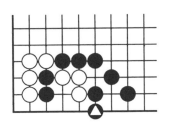

第 111 題

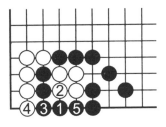

正解圖

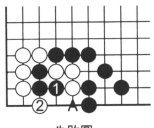

失敗圖

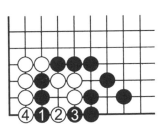

參考圖

第112題 尖

三子黑棋和五子白棋相互圍住,黑先可以吃掉白棋。

正解圖 黑❶尖,白②在左邊立下,黑❸緊白氣,白④擠打,黑❺提白子。

失敗圖 黑❶立,白②緊氣,裡面已成為雙活。白②也可脫先,等黑在 A 位緊氣時白再下 2 位,仍是雙活。

參考圖 黑❶扳,白②立,黑❸仍要尖才能吃白棋,白④打時黑❺打白棋。黑❸如改為 A 位接,又成雙活。

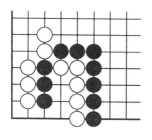

第 112 題

正解圖

失敗圖

參考圖

第113題 尖‧挖

黑棋⬤兩子不只要逃出，而且要求吃掉中間四子白棋連通上面。

正解圖 黑❶尖，白②靠下，黑❸挖，白④在下面打，黑❺接上同時打上面四子白棋，白⑥渡過並打黑棋，黑❼和右邊接上，白上面四子已被吃掉。

失敗圖 黑❶擋下，白②夾，好手筋！黑❸沖，白④打，黑棋被吃。

參考圖 黑❶尖時白②直接打，黑❸接，白④扳，黑❺撲入，好手！白⑥提後黑❼打，白⑧接，黑❾打，白棋被全殲。

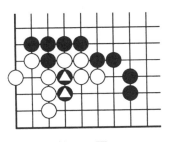

第113題

正解圖

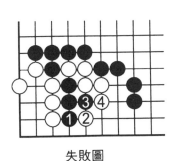

失敗圖

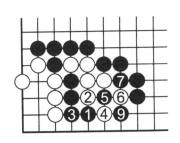

參考圖　⑧＝❺

第114題 尖

黑棋被白子◎一子分成左、右和下面三處，只有吃下白◎一子才能連通，請仔細推敲一下從何處落子。

正解圖 黑❶尖，白②長，黑❸扳住，以下白④、⑥想逃出，但黑❺、❼緊追不放，最後白棋被吃。

失敗圖 黑❶從右邊打白，白②長出後黑❸接上了下面三子黑棋，但右邊數子黑棋已是無疾而終了！

參考圖 黑❶在上面打，白②長，黑❸在下面打，白④逃出，黑❺打，白⑥曲後黑棋已無法吃定白棋了，黑棋上面有Ａ位的斷頭，下面也不能做活，黑棋幾乎崩潰。黑❸如改為上面4位打，白即3位接上，下面黑子被吃。

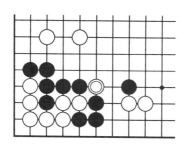

第114題

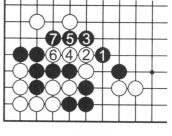

正解圖

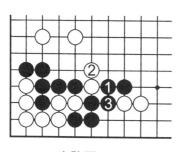

失敗圖

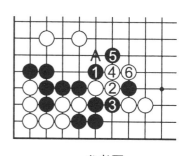

參考圖

第 115 題 尖·挖

這是實戰中常見的一個形狀，黑棋⬤一子可以淨吃上面三子白棋。

正解圖 黑❶尖，白②托，黑❸挖後白④打，黑❺接上的同時在打上面白三子，白⑥接，黑❼打，白⑧接，黑❾打，白棋被吃。

失敗圖 黑❶長，以為在緊白棋三子的氣。白②曲，黑❸扳，白④斷打，黑❺打時白在下面打，黑❼提，白⑧再在左邊打，黑❾提後成劫爭。黑❼如改為8位立下，則白A位扳打，黑只有在7位提仍是劫爭。

參考圖 黑❶尖，白②改為打，黑❸接，白④扳，黑❺先打一手等白⑥接上後再黑於7位扳，白⑧緊黑棋，黑❾打白棋，白棋被吃。

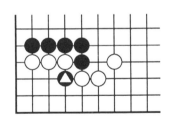

第 115 題

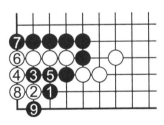

正解圖

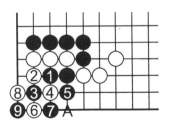

失敗圖

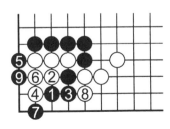

參考圖

第 116 題　尖

黑棋角上⚫一子還有用處嗎？

正解圖　黑❶尖，白②接在下面，黑❸拋入，白④提成
為劫爭，黑棋可以滿意。

失敗圖　黑❶在外面打，白②接，黑❸再打，白④接以
後黑已無計可施了。

參考圖　黑❶尖時白②在上面接上，黑❸即於下面拋
入，仍然是劫爭。

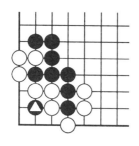

第 116 題

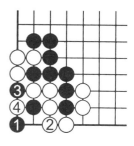

正解圖

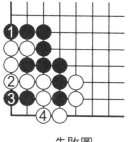

失敗圖

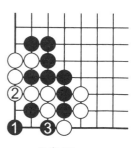

參考圖

第 117 題　尖

本題與上題有相通之處，是所謂「兩邊同形走中間」的典型下法。

　　正解圖　黑❶尖，白②併，防黑棋在上面沖斷，黑❸就改為下面沖，白④也沖下，黑❺正好虎，斷下白棋。

　　失敗圖　黑❶在外面擋，白②併後黑棋無後續手段。

　　參考圖　白②改為下面併，則黑❸在上面沖，白④沖時黑❺虎可斷下上面白子，白棋同時做不活了。

第 117 題

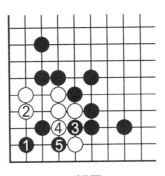

正解圖

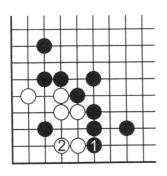

失敗圖

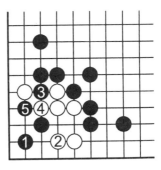

參考圖

第118題　尖・頂

　　黑棋在角上氣不多，但角上有特殊性。黑棋可利用這一點吃掉白棋。

　　正解圖　黑❶尖頂這樣黑角上有了一隻眼位。白②為在A位入子不得不接上，但來不及了黑❸已經先打白棋。

　　失敗圖　黑❶緊白棋氣，白②曲，黑❸在外面打，白④接，黑❺只有提成劫爭。

　　參考圖　黑❶在外面打，隨手！白②打，黑棋被吃。

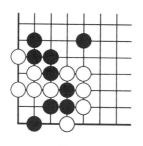

第118題

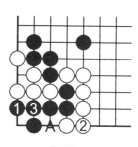

正解圖

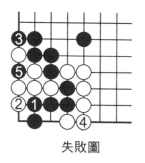

失敗圖

參考圖

第 119 題　尖

　　左邊黑棋數子怎樣才能不被白棋吃掉呢？黑棋仔細想一下是會有辦法的。

　　正解圖　黑❶在右邊一路小尖，白②阻渡，黑❸沖，白④擋，黑❺斷，白⑥在左邊緊黑氣。中間成為雙活，黑棋可以滿足了。

　　失敗圖　黑❶先沖，錯！白②沖時黑❸不得不斷，白④尖，黑❺立時白⑥已在右邊打黑棋，黑差一氣被吃。

　　參考圖　黑❶尖時白②也尖緊黑氣，黑❸擠打，白④不得不接上面，黑❺提白②一子，白⑥在左邊打，黑❼正好接回。

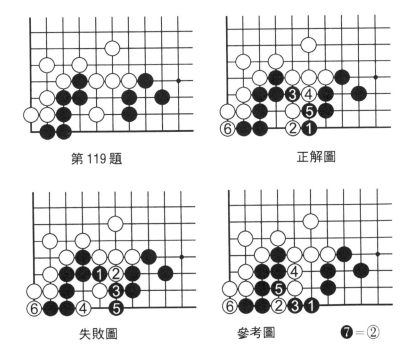

第 119 題　　　　　　　正解圖

失敗圖　　　　　　參考圖　　❼＝②

第 120 題　尖

　　左邊三子黑棋●被白棋◎一子斷開，黑棋在連回時不能影響到上面兩子黑棋。

　　正解圖　黑❶在一線尖，白已無法斷下黑子了。白②打黑❸接，白④沖，黑❺接。

　　失敗圖　黑❶在下面打，白②長出並打黑兩子，黑❸接後白④曲下打吃黑四子，黑棋被吃。

　　參考圖　黑❶尖時白②尖頂，企圖倒撲左邊三子黑棋，但黑❸擠後後白◎一子接不歸，黑可逸出。

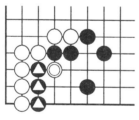

第 120 題

正解圖

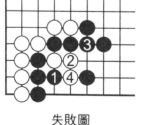

失敗圖

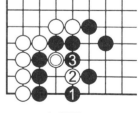

參考圖

第121題　尖

只要能把左邊兩子黑棋⚫渡過到右邊來，白角就不活。這是一題很有名的典例，叫做「方朔偷桃」。

正解圖　黑❶尖，白②擋，黑❸貼長，白④立下阻渡，黑❺到上而擠，白⑥接，黑❼擋後白數子被全殲。

失敗圖　黑❶扳，白②挖，黑❸只有在下面打，白④接同時打黑兩子，黑❺接，白⑥打後黑已被吃定，黑如在 A 位接，白將在 B 位斷，黑更不行。

參考圖　正解圖中黑❺擠時白⑥不接而向外逃出，黑即在 7 位斷吃下白棋三子。

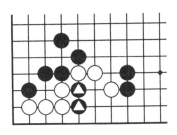

第121題

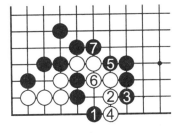

正解圖

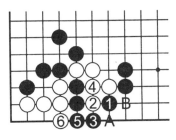

失敗圖

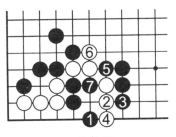

參考圖

第 122 題　尖

右邊兩子⚫️黑棋是可以渡回到左邊來的。

正解圖　黑❶尖，白②沖下，黑❸在一線渡，白④提黑兩子，黑❺反提一子後，黑棋已經渡過了。這種「打二還一」的方法初學者要掌握熟練。

失敗圖　黑❶曲，白②扳，黑❸斷白④打，黑三子被吃，根本渡不過了。

參考圖　黑❶在一線企圖渡過。白②先尖一手黑❸擋，白④打，黑❺接，白⑥也接上，並打黑棋，黑鬥氣失敗。

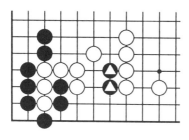

第 122 題

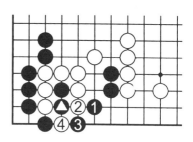

正解圖

❺＝⚫️

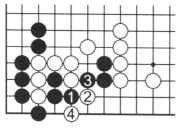

失敗圖

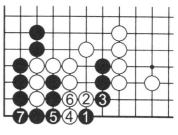

參考圖

第123題 尖

黑棋不吃掉白棋◎三子就不能活，白棋好像可在A位渡過，黑棋氣也不多，稍一不慎就會失敗，找一找要點。

正解圖 黑❶尖，白②渡，黑❸擠入，白三子被吃，黑棋活！

失敗圖 黑❶立企圖阻止白棋渡過，但白②在裡面打，黑❸接，白④再打，黑四子被吃，不能活了。

參考圖 黑❶尖時白②改為立，黑❸擋下阻渡，白④打黑❺接，白被吃。

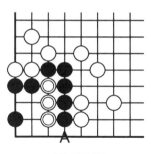

第123題

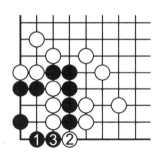

正解圖

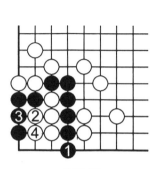

失敗圖

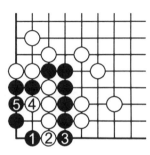

參考圖

第 124 題　尖‧沖

「黑須連，不可裂」，自己的棋最好連在一起，而對對方的棋則應將它分裂開，本題就是黑棋要想辦法把左右兩邊子連成一塊，同時把白棋上下分開。

正解圖　黑❶尖頂，白②在上面接，黑❸沖，白④打，黑❺接上，下面白子被斷下，黑棋當然連通了。

失敗圖　黑❶先沖，白②擋後，黑❸再斷就不行了，白④打，黑❺一子被吃，白棋逸出。黑棋也不能連成一片了！

參考圖　黑❶尖時白②接上，黑❸就上沖，白棋仍然被斷下。

第 124 題　　　　　正解圖

失敗圖　　　　　參考圖

第 125 題　尖‧虎

這是星定式的一型，黑▲一子點入，白棋脫先，黑棋有手筋斷開白棋。

正解圖　黑❶尖頂，白②在上面接上，黑❸虎，斷開了左邊兩子白棋。

失敗圖　黑❶直接斷，白②打，黑❸立，白④貼長，黑❺曲，白⑥擋，黑❼在上面斷打，白⑧接上打，黑❾接後白⑩曲一手好，黑⓫扳，但白⑫已經快一步打三子黑棋了。

參考圖　黑❶尖頂時，白②在下面接，黑❸就沖斷，白棋損失更大。

第 125 題

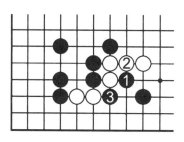

正解圖

失敗圖

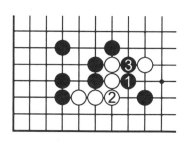

參考圖

第 126 題　尖

白棋在🔺處點，企圖引出上面一子白棋，黑棋應怎樣應才不吃虧呢？

正解圖　黑❶尖頂是正應，既吃住上面一子白棋，又護住了角部。

失敗圖　黑❶頂，白②長，黑❸提，白④飛入角內，黑棋大虧。

參考圖　黑❶提白子也不好，白②飛入角部，黑棋毫無便宜。

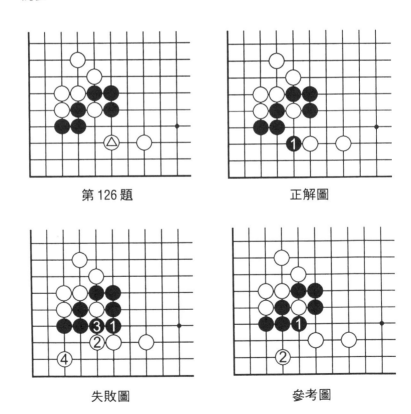

第 126 題　　　　　正解圖

失敗圖　　　　　參考圖

九、撲（17題）

第 127 題　撲

　　「撲」是將自己的棋子故意投入對方的虎口中的下法。當投入對方虎口後，如果對方提吃，仍可再在原處吃掉對方若干子的下法叫做「倒撲」。

　　黑棋❷兩子可利用白棋的斷頭吃掉白棋而逃出。

　　正解圖　黑❶在兩子白棋的左邊撲入，正確！白②提後黑❸打，白四子由於左邊有兩個斷頭而接不歸被吃。

　　失敗圖　黑❶在兩子白棋右邊撲，方向錯了，白②提黑❸打，白④在外面緊氣，黑❺提，白⑥接，黑棋沒有吃到白子，反而自己被吃。

　　參考圖　黑❶向右邊長，企圖逃出，白②扳後黑棋連 A 位都不能入子了。即使再 B 位撲入也無法在 A 位打吃了。

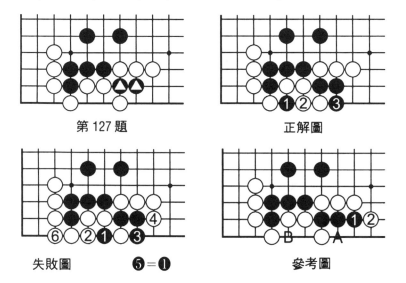

第 127 題　　　　　　　　正解圖

失敗圖　　　❺＝❶　　　　　參考圖

第 128 題　撲

　　黑棋只有三口氣，白棋有一隻不完全的眼位，黑棋正是要利用白棋這一缺陷生出棋來。

　　正解圖　黑❶撲入，白②提後黑❸打，白④在外面打，黑❺提，成劫爭，黑棋有所收穫。

　　失敗圖　黑❶立下，白②在外面緊氣後黑 A 位不能入子打吃白棋，已是無疾而終了。

　　參考圖　黑❶立，白②緊氣，黑❸拋入，白④提也成了劫爭，但和正解圖有個區別，正解圖是黑棋先手提劫叫做「先手劫」，而本圖是白棋「先手劫」。黑棋吃了虧。

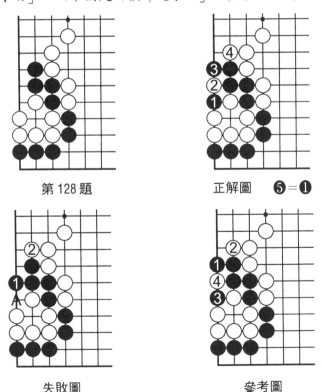

第 128 題　　　　　正解圖　❺=❶

失敗圖　　　　　　參考圖

第 129 題　撲

黑棋❹三子幾乎已無路可逃了，但黑棋可利用角上的特殊性吃掉白子而逃出。

正解圖　黑❶撲入，白②提，黑❸擠入打，白三子接不歸，白④只有接上面，黑❺提白三子。中間黑子也逃出。

失敗圖　黑❶直接打，白②接，黑❸再打白④很輕鬆就接回了，黑棋失敗。

參考圖　黑❶撲時白就在 2 位接，黑❸提白兩子，仍然逃出中間三子黑棋。

第 129 題

正解圖　❺＝❶

失敗圖

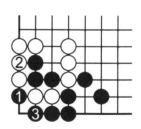

參考圖

第 130 題　撲・擠

黑棋處處有危險，被分成三塊，很難處理，但是白棋有缺陷，黑棋有機可乘，吃去白棋而連通三塊棋。

正解圖　黑❶撲入是同時打吃白棋下面五子，白②提，黑❸擠入，白棋左邊數子接不歸被全殲。

失敗圖　黑❶直接擠入，白②打上面兩子，黑❸再撲入時白④提黑兩子，黑❺雖然提得一子白棋，但所獲不大，角上三子黑棋也被吃掉。

參考圖　黑❶在上面跳保護了上面兩子，白②打等黑接後再4位接上，黑吃了大虧。

第 130 題

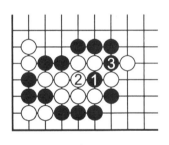

正解圖

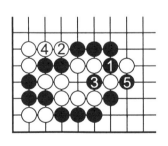

失敗圖

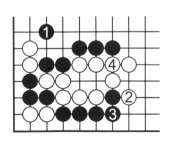

參考圖

第131題　撲

左邊數子黑棋僅兩口氣，而下面白棋有幾口氣就看黑棋怎麼落子了。

正解圖　黑❶撲入，白②提，黑❸打，白④接後只有兩口氣了，黑❺打，白棋被吃。

失敗圖　黑❶直接打白②接後白棋成了三口氣，黑❸、❺連續緊白氣，但白④、⑥已吃黑棋了。

參考圖　黑❶直接在左邊緊氣，白②立即打吃，黑棋顯然不行。

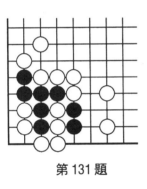

第131題

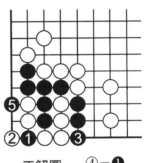

正解圖　　④＝❶

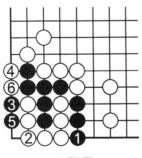

失敗圖

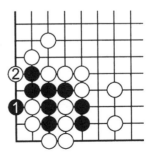

參考圖

第 132 題　撲

中間四子黑棋可以利用中間白棋的斷頭吃白棋達到渡過到左邊的目的。

正解圖　黑❶撲入，白②提後黑再於 3 位接，這樣白棋產生了三個斷頭，白④從上面接，黑❺打，白⑥只有接上面的斷頭，黑❼正好在 1 位提白三子。初學者請注意本題的次序。

失敗圖　黑❶先接，白②防撲也接上，黑❸緊氣時白④接斷頭，黑❺打，白⑥正好接回，黑棋無所得。

參考圖　黑❶先在右邊立，白②接上，黑❸還要接一手，白④接，黑❺打時已遲，白⑥接回。

第 132 題　　　正解圖　　　❼=❶

失敗圖　　　參考圖

第 133 題　撲

黑棋的任務是吃掉白棋◎四子。這是要利用白棋的三個斷頭。

正解圖　黑❶先在左邊一線撲，白②提後再以黑❸撲入，黑❺緊氣，白⑥接，黑❼打，白◎四子接不歸被吃。

失敗圖　黑❶直接在右邊緊氣，白②接，黑❸撲時白④提後角上成一隻眼，黑❺立也不是打吃，所以無所獲。

參考圖　黑❶撲次序不對，白②不在 4 位提而在 2 位接上，黑❸時白④提黑❺打白⑥可以接，黑❸如改為長在 4 位白 A 位提，黑即使❶位撲白 4 位提後，黑再 3 位緊氣，白 B 位接，黑仍不能吃白子。

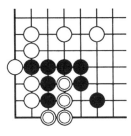

第 133 題

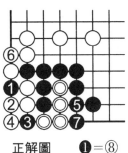

正解圖　　❶＝⑧

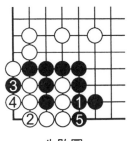

失敗圖

參考圖　　⑥＝❶

第 134 題　撲‧擠

　　黑棋下面有兩個斷頭，白棋角上又能做眼，黑棋能吃掉它嗎？

　　正解圖　黑❶撲入，這是一個不容易發現的「盲點」，白提後黑❸擠入。由於白無外氣，A 位不能入子，只好坐以待斃。

　　失敗圖　黑❶直接沖，白②打，黑❸只有接，白提黑四子，黑失敗。黑❶如直接在黑❸接，則白 1 位打，黑 4 位接，白即於 A 位做活。

　　參考圖　黑❶夾入白②拋入，黑無法在 A 位接只有 3 位提，成劫爭。

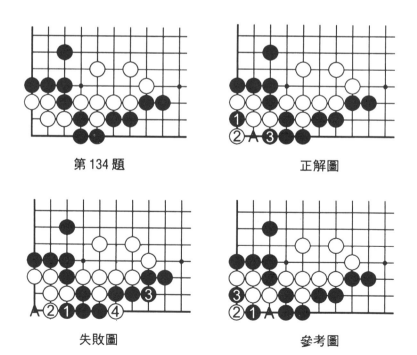

第 134 題　　　　　正解圖

失敗圖　　　　　參考圖

第 135 題　撲・扳

黑棋△三子被圍，只有吃白子才能逃出。從何下手？

正解圖　黑❶撲入白②在上面逃出，黑❸接，白④緊下面三子氣，黑❺已打吃了，黑三子逃出。

失敗圖　黑❶扳，白②接上後已成四口氣，黑❸、❺緊白氣，但來不及了，白④、⑥已打吃黑棋了。

參考圖　黑❶撲時白②提，黑即在3位扳，白④緊下面黑棋氣，黑❺打白⑥接，黑在7位打，全殲白棋。

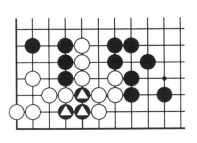

第 135 題

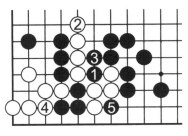

正解圖

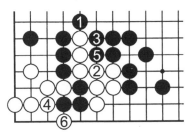

失敗圖

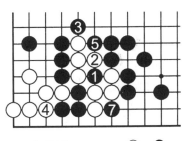

參考圖　　⑥=❶

第 136 題　撲

黑棋五子被圍，而且僅有兩口氣，右邊又有白◎一子「硬腿」的威脅，但黑仍可以利用角上特殊性生出棋來。

正解圖　黑❶撲入，白②提，黑❸打時白④擠打，黑❺提成劫爭。白④不能在 1 位接，如接，黑於 A 位打可吃白棋。

失敗圖　黑❶直接打，白②接後黑❸扳，但遲了一步，白④打黑棋了。

參考圖　黑❶撲時白②向右邊長，黑❸扳，白④提仍是劫爭。

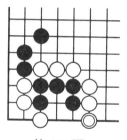

第 136 題

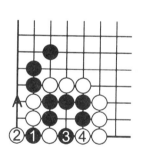

正解圖

❺＝❶

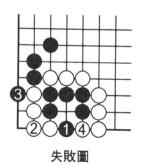

失敗圖

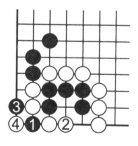

參考圖

第 137 題　撲・立

黑棋在右邊的三子外逃無望，只有和左邊的白棋拼氣，但白有眼位，黑應從何下手才有希望呢？

正解圖　黑❶先撲一手等白②提後再於 3 位立下，白④緊氣，黑❺打，白⑥再緊氣，黑❼提成劫爭。

失敗圖　黑❶直接立下，白②緊氣，黑❸曲打，白④在外面打，黑❺雖提得一子，但白⑥已經打吃黑棋了。

參考圖　黑❶撲時白②如扳，黑❸仍是成劫爭，黑❸不能 A 位打，如打白在 3 位接，黑 B 位立，白即在 C 位打，黑不行。

第 137 題

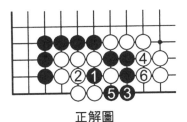

正解圖

❼=❶

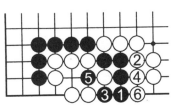

失敗圖

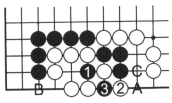

參考圖

第 138 題　撲

左邊黑棋僅兩口氣，很危險，但白棋也有缺陷，黑棋只要緊緊咬住不放就能吃掉白棋。

正解圖　黑❶撲入，白②提，黑❸打，白④接，黑❺緊追不放，白⑥立，黑❼打，白棋已被吃，黑棋成功。

失敗圖　黑直接打，白②接後成了三口氣，黑❸緊氣白④打吃，黑棋被吃。

參考圖　黑❶撲入時白②在外面長，黑❸提兩子可以滿足。

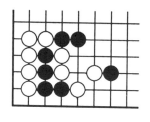

第 138 題

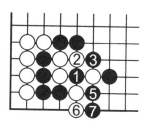

正解圖　　④＝❶

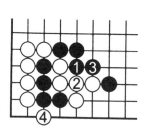

失敗圖

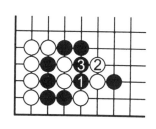

參考圖

第 139 題　撲

黑棋▲三子氣不多，兩邊似乎都沒出路，但有「硬腿」而且白 A 位有斷頭，黑棋有好手筋。

正解圖　黑❶撲入，白②提，黑❸打，白④接，黑❺斷打，白被全殲。

失敗圖　黑❶直接打白②接，黑再於 3 位斷，白④打，黑無後續手段了。

參考圖　黑❶直接斷，白②接，黑❸向角裡長，白④吃下中間三子。白②如在 3 位打，則黑仍可 2 位撲入，白 A、黑 B 吃下三子白棋。

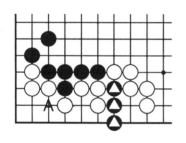

第 139 題

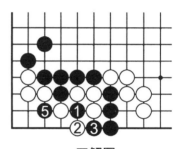

正解圖

④＝❶

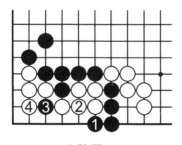

失敗圖

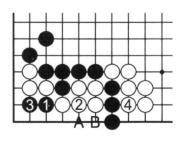

參考圖

第 140 題　撲

右邊五子只兩口氣，黑棋還能緊氣吃掉左邊白棋嗎？

正解圖　黑❶撲，白②提，黑❸打，白④接後黑❺打，白被吃。

失敗圖　黑❶直接打，白②接後比左邊黑棋多了一口氣，黑❸緊白氣，白④已打吃黑棋了。

參考圖　黑❶打白一子，沒緊白棋的氣，白②在外面打，黑棋被吃。

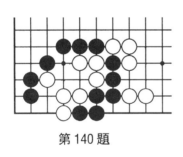

第 140 題

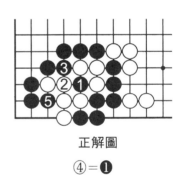

正解圖

④＝❶

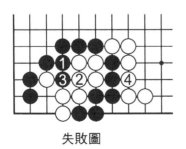

失敗圖

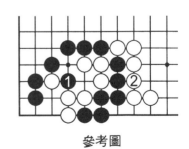

參考圖

第 141 題　撲

黑棋上面▲三子和下面白棋拼氣，黑棋可用右邊的「硬腿」吃掉白棋。

正解圖　黑❶撲入，白②提，黑❸打，白④接，黑❺正好打吃所有白棋。這種下法和上幾題一樣，都可叫做「滾打包收」。初學者一定要熟練掌握，在實戰中是經常可以碰到的。

失敗圖　黑❶扳，大錯！白②撲入，黑❸提，白④打，黑❺接，白⑥打，黑棋反而成了白「滾打包收」的對象。

參考圖　黑❶在右邊打一手再在 3 位扳，仍被白④、⑥、⑧一系列手段「滾打包收」了。

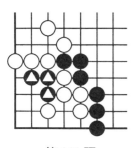

第 141 題

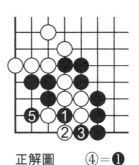

正解圖　　④＝❶

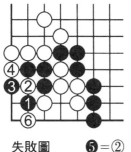

失敗圖　　❺＝②

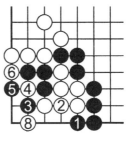

參考圖

第 142 題　撲

　　黑棋⬤三子只三口氣，這裡要運用典型的滾打包收方法來吃掉白棋。

　　正解圖　黑❶撲入，白②是把損失減到最低程度。黑❸接上吃下白棋三子，下面三子黑棋逃出。

　　失敗圖　黑❶向下長，白②接上黑已無後續手段吃白棋了。

　　參考圖　黑❶撲入，白②提子抵抗，黑❸打，白④接，黑❺再打，白⑥接上後黑❼又撲入，白⑧提後黑❾全提白子。這又是一例典型的「滾打包收」。

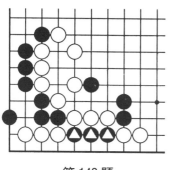

第 142 題

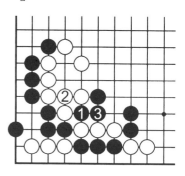

正解圖

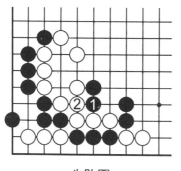

失敗圖

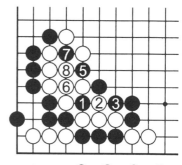

參考圖　④＝❶　❾＝❼

第 143 題　撲

　　黑棋在下邊無眼，白棋可能有眼，黑棋用何手筋才能吃掉角上白棋呢？

　　正解圖　黑❶先撲一手才正確，白②只有提，黑❸再打，白④接上，黑❺打，白棋被吃。

　　失敗圖　黑❶直接打白②接後成一隻眼，同時也是三口氣，黑❸緊氣，白④已經打吃了，黑棋顯然不行。

　　參考圖　黑❶直接緊白氣，白②也緊黑棋外氣，成了白棋有眼殺黑棋無眼，黑被吃。

第 143 題

正解圖　　　④＝❶

失敗圖

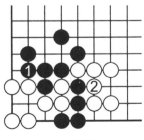

參考圖

十、扳（28題）

第144題　扳

「扳」是指在雙方棋子緊緊相互靠在一起時，在自己棋的斜對角的交叉點和對方棋子的前面下子。

黑棋吃兩子◎是很容易的事，關鍵是要求黑棋取得最大利益。

正解圖　黑❶扳出，正確！白②打黑再提兩子，白④還要接上。

失敗圖　黑❶提兩白子隨手，白②擋後，黑棋比正解圖吃虧了兩目棋。而且白②也有可能脫先，黑棋這樣就落了後手。

參考圖　黑❶時白②提黑▲一子，黑❸立即在▲位倒撲白❸子，白棋更吃虧。

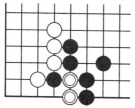

第144題

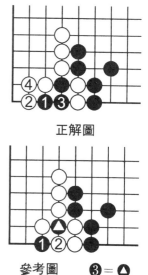

正解圖

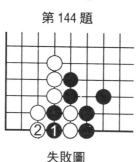

失敗圖

參考圖　　❸＝▲

第 145 題　扳

右邊四子黑棋雖含有兩子白棋但不能做活，必須連到左邊來才行。

正解圖　黑❶在一線扳，是「盲點」，白②打黑❸立下打，倒撲白◎兩子，白④接，黑❺擋下黑棋全部渡回。

失敗圖　黑❶先沖，次序錯了，白②沖斷，黑❸再扳時白④提黑子，右邊黑子已無手段了，如再下 A 位，白即在 B 位提子，黑棋損失慘重。

參考圖　黑❶扳時白②接，黑❸擋下，白④打時黑❺立下，中間兩子白棋將被倒撲，黑棋依然渡過。

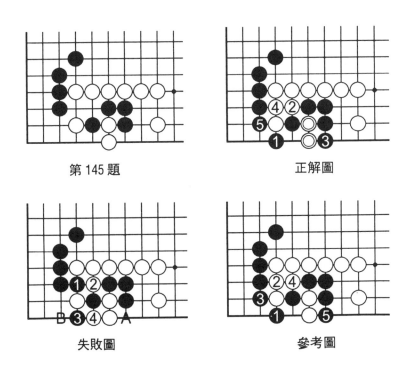

第 145 題　　　　　　　　正解圖

失敗圖　　　　　　　　　參考圖

第 146 題　扳

　　黑棋⚫三子只兩口氣，左邊白棋也是兩口氣，黑棋就不能鬆白棋一口氣！不然將被白棋吃去。

　　正解圖　黑❶扳打吃下面白四子，白②提後黑❸在⚫位倒撲上面白三子，仍在打吃下面白棋。

　　失敗圖　黑❶提白兩子，白②打黑三子，黑棋被吃。

　　參考圖　黑❶在下面打，白②提黑一子，黑❸只好拋入，白④提，成劫爭，黑棋沒得便宜。

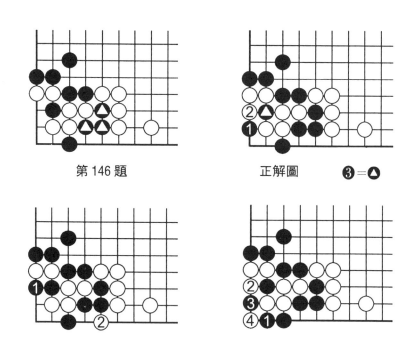

第 146 題　　　　　　　　正解圖　　　　❸＝⚫

失敗圖　　　　　　　　　　參考圖

第147題　扳・倒撲

黑棋只要吃掉白棋◎兩子，白棋即不活。

正解圖　黑❶扳出，白②打時黑到外面緊氣，白④提，黑❺在▲倒撲白三子，白死。

失敗圖　黑❶退，白②也退回，黑棋已無法殺死白棋了。

參考圖　黑❶只求接回一子，白②打，黑❸只有接上，白④虎後已活棋。

第 147 題

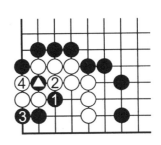

正解圖

❺＝▲

失敗圖

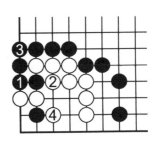

參考圖

第148題　扳

角上數子黑棋或者逃出或者做活均為成功。

正解圖　黑❶扳是一個「盲點」，白②擠打，黑❸撲入更妙，白④提黑❶，黑❺擠入，白◎兩子接不歸，當白⑥在下面提黑棋一子時，黑❼在3位提白兩子，角上黑棋已逃出。

失敗圖　黑❶直接打，隨手！白②接上，黑❸接後白④渡過，黑角已死。

參考圖　正解圖中黑❶撲入時白④接上兩子白棋，黑即在5位提白一子，角上黑棋活了。

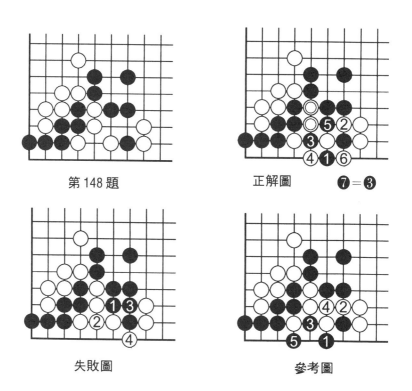

第148題

正解圖　　❼＝❸

失敗圖

參考圖

第 149 題　扳·沖

右邊四子黑棋如何才能連通到左邊來？當然要吃掉中間四子白棋。

正解圖　黑❶在一線左邊扳，白②阻渡，黑❸沖白④只有提角上一子，黑❺接回四子，中間白棋自然被吃。

失敗圖　黑❶先沖，白②接上同時也緊了黑棋一口氣，黑❸再扳時白④在外面打，黑四子接不歸。

參考圖　黑❶從右向左沖，白②擋，黑❸擋住白④打，黑被吃。

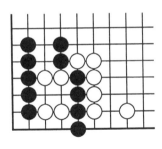

第 149 題

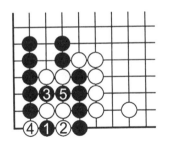

正解圖

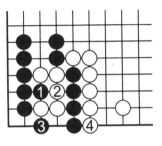

失敗圖

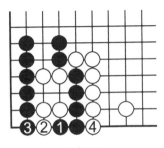

參考圖

第 150 題　扳・挖

右邊黑子想要連回到左邊來要注意次序。

　　正解圖　黑❶先扳一手等白②打阻渡後再於 3 位挖，正確！白④只有提，黑❺連回數子。

　　失敗圖　黑❶先挖次序錯了，白②打，黑❸再扳時白④接上並打黑棋，黑數子接不歸，被吃。

　　參考圖　黑❶直接沖，白②擋後黑在 3 位挖，白④沖上去，黑被吃！

第 150 題

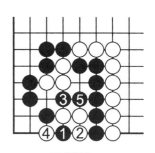

正解圖

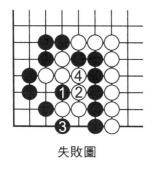

失敗圖

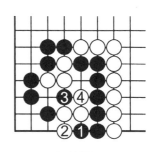

參考圖

第151題　扳·沖

右邊四子黑棋當然是要過渡到左邊來。

正解圖　黑❶扳，白②阻渡，同時也緊了自己一口氣，黑❸沖時由於白棋氣緊不能 A 位接，只好在 4 位提黑子，黑❺在外擠打，白四子接不歸，下一步將被吃，黑棋得救。

失敗圖　黑❶先在右邊向裡沖，是次序錯誤，白②接上後，白④不在 A 位擠了而是在外面打黑棋，黑右邊數子接不歸。

參考圖　黑❶在一線沖，白②當然擋住，黑❸在上面擠時白④在外面緊氣，黑❺提白兩子但白⑥提去五顆黑子。

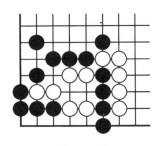

第 151 題

正解圖

失敗圖

參考圖

第 152 題　扳

三子黑棋和中間數子白棋拼氣，白棋很有彈性，但也有缺陷，黑棋如何抓住機會是關鍵。

正解圖　黑❶扳，白②打，黑❸沖，白④擋，黑❺提成劫，黑可滿意。白④如在 A 位提黑子，或於 5 位接，黑即去 B 位打，可吃上面三子白棋。

失敗圖　黑❶立，白②擋下也緊了黑棋一口氣，黑❸沖，白④擋，黑❺接或 A 位扳均來不及了，白⑥打黑棋，黑棋已被吃定。

參考圖　黑❶扳時白②接上，黑可再從右邊向裡扳，白④只有擠打，黑❺在上面挖，白⑥提黑子，黑❼再沖，白棋上面三子接不歸，只有再提黑棋一子，黑❾提白三子，得以渡過。

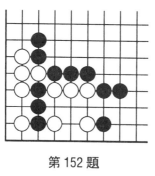

第 152 題

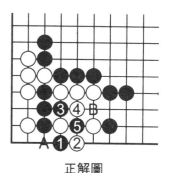

正解圖

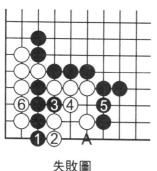

失敗圖

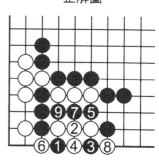

參考圖

第 153 題　扳

　　中間五子黑棋僅兩口氣，而角上白棋三口氣，黑先可以
吃掉白棋，請想一想從何處著手。

　　正解圖　黑❶扳，白棋不能在 3 位入子，只好到左邊立
下黑❸接，白④立下，想在 A 位打黑棋，但黑已在 5 位搶
先打白棋。

　　失敗圖　黑❶渡過，白②撲入，黑❸提後白④立下後黑
棋 A、B 兩處均不能入子，只好在上面 5 位接，白⑥立，黑
❼還要接一手，但白已 8 位打了。黑❺如在 6 位扳，則白 C
位打後成白棋的寬氣劫，白不會吃虧。

　　參考圖　黑❶扳時白②改為打，黑❸接，白④接黑
緊氣，白⑥立黑❼已打白棋了。

第 153 題　　　　　　　　　正解圖

失敗圖　　　　　　　　　　參考圖

第 154 題　扳

　　上面黑棋和下面三子白棋拼氣，黑棋要利用角上的特殊性。

　　正解圖　黑❶扳，白②立下緊黑氣，企圖在 A 位倒撲黑棋，但黑❸已先提白棋一子，中間兩子白棋也已被吃下。

　　失敗圖　黑❶接上時白②曲下，黑❸提白子，白④緊氣，黑❺接上後成了雙活。

　　參考圖　黑❶提白②打，黑❸打時白④提，成劫爭。黑❸如在 A 位接，白有◎位提打寬氣劫和白 B、黑◎雙活的選擇。

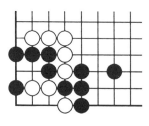

第 154 題

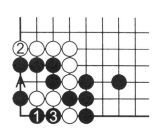

正解圖

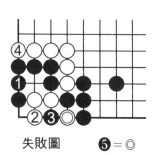

失敗圖　　❺＝◎

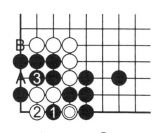

參考圖　　④＝◎

第 155 題　扳

　　黑棋兩子●好像已被吃，但白棋形狀不好，黑棋有機可乘，可以取得一些利益。

　　正解圖　黑❶扳，白②提是減少損失的下法，黑❸接，白④擋下，黑❺打吃白兩子，收穫不小。

　　失敗圖　黑❶長，隨手，白②追打，黑❸打白④提，黑無所獲。

　　參考圖　黑❶扳打時白②在下面提黑一子，無理！黑❸長下打，白④接，黑❺也接上後時顯然比白多一口氣，以下經過雙方緊氣至黑❾白棋被吃。

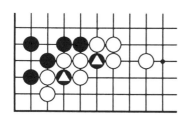

第 155 題

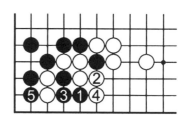

正解圖

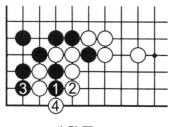

失敗圖

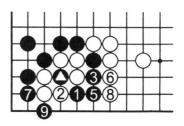

參考圖　　　④＝●

第 156 題　扳

　　右邊⬤兩子黑棋只有兩口氣，但角上白子有缺陷，黑棋可以吃掉白棋。

　　正解圖　黑❶扳，白②只有提黑子，黑❸追著打，白④接，黑❺再打，全殲白棋。

　　失敗圖　黑❶怕被吃而長出，白②也長一手多佔一點便宜，黑❸扳後白④打吃黑兩子。

　　參考圖　黑❶在下面打，白②長，黑❸也長，白④先打一手，黑❺提白一子，白⑥打右邊兩子黑棋，黑❼接也不行，白⑧追打黑被全殲。

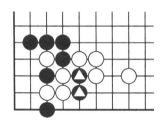

第 156 題

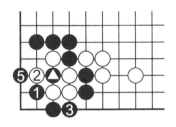

正解圖

④＝⬤

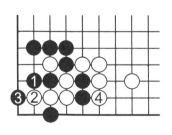

失敗圖

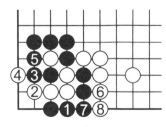

參考圖

第157題 連 扳

兩子❷黑棋和三子白棋◎均為三口氣，黑棋不能有絲毫鬆懈。

正解圖 黑❶扳，白②打，黑❸再扳，白④提，黑❺再打，白⑥接，黑❼追打，白⑧逃，黑❾打。黑用「滾打包收」吃掉白棋。

失敗圖 黑❶立，沒緊白棋氣，白②長是多佔一點便宜。黑❸扳後雙方相互緊氣，至白⑧黑兩子因少一氣被吃。

參考圖 黑❶在上面立企圖長氣，白②也立，黑❸擋，白④再立，黑❺緊氣，以下白⑥開始緊黑棋氣，雙方相互緊氣，至白⑩黑棋被吃。

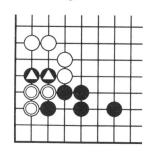

第157

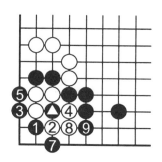

正解圖　⑥＝❷

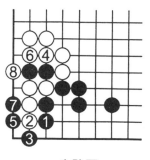

失敗圖

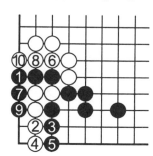

參考圖

第158題　連　扳

上面三子⬣黑棋是三口外氣，下面白棋也是三口氣，黑棋只有一氣不鬆才能吃掉白棋。

正解圖　黑❶扳，白②接，黑❸連扳是手筋，白④打黑❺從下面打，白⑥提黑一子，黑❼接上，白⑧到上面緊黑氣但黑棋已在9位打吃白棋了。

失敗圖　黑❶在上面緊氣，白②在下面先扳一手，是長氣時的常用手筋，黑❸擋時白④在上面開始緊氣，黑❺打，白⑥接上並打黑❺，黑❼只有提白子，但白⑧已在上面打黑棋了。

參考圖　黑❶扳，白②接後黑❸軟弱地接上，明顯少了白一口氣，白④緊氣，黑❺後白⑥打，黑被吃。

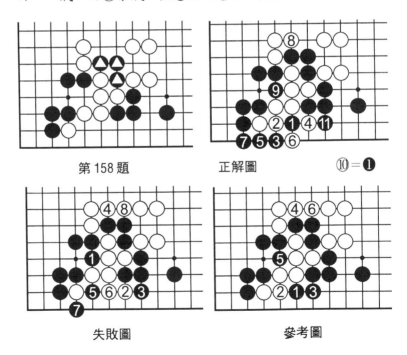

第158題　　　正解圖　　　⑩＝❶

失敗圖　　　參考圖

第 159 題　扳

　　黑棋被斷成兩塊，而且有 A 位斷頭，只有吃下中間四子白棋才能活棋。

　　正解圖　黑❶扳，白②在左邊扳，黑❸打，白④接上後黑❺曲下，白⑥斷時黑在 7 位打全殲白棋。

　　失敗圖　黑❶怕白棋斷而接上，白②向角裡扳，黑❸曲，白④再扳，角上三子黑棋被吃。

　　參考圖　黑❶扳時白②打，黑❸在左邊打，白④提黑子，黑❺打，白數子接不歸被吃。

第 159 題

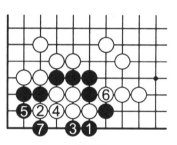

正解圖

失敗圖

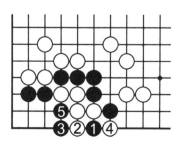

參考圖

第 160 題　扳

　　雙方在下面拼氣，黑棋隨時有被白棋 A 位擠入吃棋的可能，所以黑棋要步步緊逼白棋才行。

　　正解圖　黑❶打扳白兩子，白②接，黑❸緊追打，白④接時黑於 5 位接上正好打吃白棋。

　　失敗圖　黑❶沖，白②擋，黑❸在外面打，白④擠入，黑❺提時白⑥已提黑三子。黑明顯失敗。

　　參考圖　黑❶擔心斷頭接上太隨手，白②打，黑已被吃。

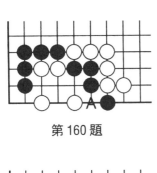

第 160 題

正解圖

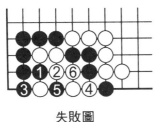

失敗圖

❺＝❶

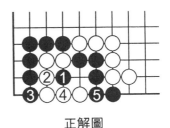

參考圖

第 161 題　扳·靠

黑棋要吃掉白◎兩子第一手不難落子，關鍵是要把以後著法計算清楚。

正解圖　黑❶當然扳，這是所謂「兩子頭上閉眼扳」。白②跳下，黑❸又是「逢單必靠」的一手好手筋。白④沖，黑❺擠入打，白⑥接，黑❼接著打，白被吃。

失敗圖　黑❶扳雖正確，但黑❸錯了，白④併，黑❺立下阻渡，白⑥向角裡長，黑❼扳，白⑧沖時黑❾只有接上，白⑩扳後黑已被吃定。

參考圖　正解圖中黑❸靠時白④接，黑❺在外面緊氣白仍被吃。

第 161 題

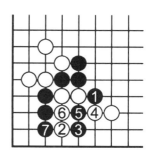

正解圖

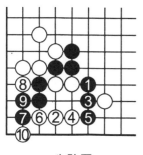

失敗圖

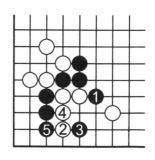

參考圖

第 162 題　連　扳

黑棋可否吃下白角，關鍵是要有膽量。

　　正解圖　黑❶扳也是很容易想到的一手棋，白②曲下抵抗，黑❸再扳使白 A 位不能入子，只有在下面打，黑❺接後白角已被吃下。黑❸的連扳是要有勇氣的一手棋。

　　失敗圖　黑❶扳，白②曲後黑❸接，膽子太小，白④渡過。要強調一下黑❶扳時白如在 3 位斷，則黑在 A 位斷吃白棋。

　　參考圖　黑❶扳，白②跳下，黑❸立也有膽量，白④斷，黑❺打，白仍被吃。

第 162 題

正解圖

失敗圖

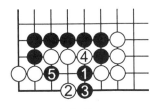

參考圖

第 163 題　扳·斷

由於白棋◎一子離遠了一路，黑棋就有機可乘。

　　正解圖　黑❶扳，白②扳時黑❸斷，好手筋！白④在裡面打，黑❺就在外面打。白⑥提黑一子，黑❼接上後將白棋斷開，可以滿足。

　　失敗圖　黑❶扳，白②扳後黑❸膽子太小而接上，白④頂後黑無所獲。

　　參考圖　黑❶扳時白④在外面打，黑即在左邊 5 位斷打，白⑥提，黑❼接打白三子，白⑧接上後，黑❾在角上緊氣，白角上兩子被吃。

第 163 題

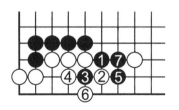

正解圖

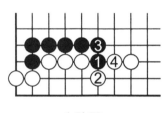

失敗圖

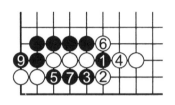

參考圖

⑧＝❶

第 164 題　扳

這是實戰中可見到的一個形狀，白棋在◎位夾是欺著，黑棋如對應不當會吃虧。

正解圖　黑❶扳是既控制了白◎又防止了白棋渡過的好手筋。白②打黑❸接，白④向上沖，黑❺擋住，由於白氣緊A位不能入子，白⑥接，黑❼緊住氣，白棋被吃！

失敗圖　黑❶怕白逃出在上面擋，白②就從下面渡過，黑棋吃了虧。

參考圖　黑❶立下，白②上長以後A、B兩點必得一點，黑棋損失比下圖更大。

第 164 題

正解圖

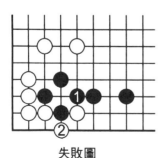

失敗圖

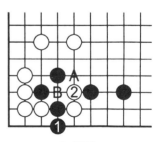

參考圖

第 165 題　扳・跨

下面白子雖然不少，但有漏洞，黑棋❶一子不應讓它無疾而終，大可利用。

　　正解圖　黑❶先扳，白②斷，黑❸在左邊跨下，好手筋。白④阻止黑❸接回。黑❺再從中間打白一子，白⑥長，黑❼虎，白⑧接上，黑❾沖出，黑棋將白棋分成兩塊，應該很滿足了。

　　失敗圖　黑❶頂，白②擋，黑❸扳，白④長，黑棋以後要在下面苦苦求活，既使活了也外勢全失，於全局不利。

　　參考圖　當正解圖中黑❼虎時白⑧改為上面打，黑❾穿入是雙打，白棋不能兼顧 A、B 兩處，面臨崩潰。

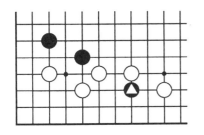

第 165 題

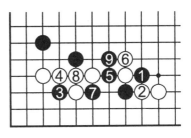

正解圖

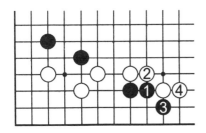

失敗圖

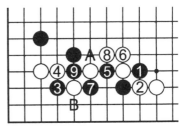

參考圖

第 166 題　扳

　　下面黑棋僅兩口氣，而白棋有三口氣，黑棋可因白 A 位有斷頭而吃去左邊白棋。

　　正解圖　黑❶在左邊扳入，白②要接一手，正好黑❸打，白④打時黑❺已提白子了。

　　失敗圖　黑❶向右邊長入，白②在角上撲入一手，這是角上長氣常用的手筋。黑❸提、白④立，黑 A、B 兩處均不能入子，只好到左邊去接，白⑥在右邊接，黑❼仍要在 2 位接上才能 B 位入子，但來不及了，當白⑧在右邊打，黑子被吃。

　　參考圖　黑❶在左邊扳，白②撲，黑❸提後不起任何作用，白④接時黑已打吃白棋了。

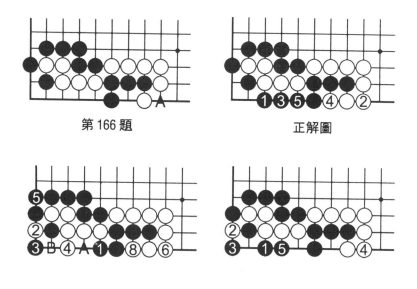

第 166 題　　　　　　　　　正解圖

失敗圖　　　　❼＝②　　　　　　參考圖

第 167 題　扳

三子◎白棋比三子▲黑棋多一氣，黑如何才能吃掉白棋是本題的關鍵。

正解圖　黑❶扳，白②打阻渡，黑❸接，白④也要接上，這樣就自緊了一口氣，黑❺緊氣，白⑥緊黑棋氣時黑❼已在外面打白棋。

失敗圖　黑❶尖企圖渡過，白②立，黑❸只有接，但黑少了一口氣，白④緊氣，黑❺也緊氣，白⑥打黑棋，黑被吃。

參考圖　黑❸接後白④不接而去緊氣，黑❺就斷吃白棋，黑已逸出。

第 167 題

正解圖

失敗圖

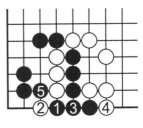

參考圖

第168題　扳

　　下面黑白雙方在拼氣，雖然是各有三口氣，但白在角上有一定彈性，黑棋要注意這一點。

　　正解圖　黑❶扳，白②打，黑❸在裡面打，白④提，黑❺打，白⑥在外面打，黑❼提子成劫爭。

　　失敗圖　黑❶點雖然是常用緊氣手段，但白②立下後黑❸在裡面緊氣，白④在外面緊黑氣，黑已被吃。

　　參考圖　黑❶先點也不行，白②立下後黑❸擋，白④馬上打，吃黑。

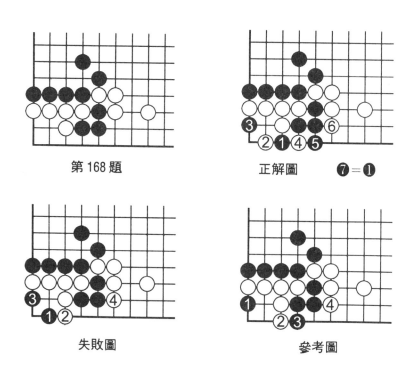

第168題　　　　　　正解圖　　❼＝❶

失敗圖　　　　　　　參考圖

第 169 題　扳·扳

上面四子◎白棋四口氣，下面三子黑棋才三口氣，黑棋怎樣才能長出氣來吃掉上面四子白棋。

第 169 題

正解圖　黑❶、❸分別在一線向兩邊扳，逼白②、④接上後再在上面黑❺緊白氣，白⑥點，黑❼緊白氣，白⑧送一子，黑❾提兩白子，白⑩緊下面黑氣，但黑⓫已在上面打吃白子了。

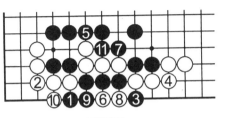

正解圖

失敗圖　黑❶急於緊氣，白②也緊氣，黑❸、白④打吃，黑失敗。正解圖中的長氣方法叫做「兩扳長一氣」，初學者要謹記！

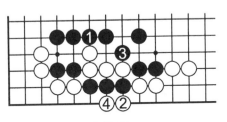

失敗圖

參考圖　正解圖中白⑥改為外面打，黑❺就直接緊氣，交換至黑❾白仍被吃。

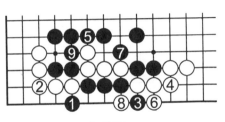

參考圖

第 170 題　扳

雖然黑白雙方均是三口氣，但白棋形狀有彈性，黑必須多出一口氣來才行。

正解圖　黑❶先在下邊向左扳一手，白②曲，黑❸再在上面尖，白④撲入，黑❺緊氣，白⑥多送一子，黑❼提後白⑧撲入，黑❾在外面打，白數子被吃。

失敗圖　黑❶直接尖，明顯黑棋少了一口氣，白②扳，黑❸緊氣，白④打，黑被吃。

參考圖　黑❶扳時白②如果打，黑❹則沖下，白④接，黑❺打，白⑥提後黑❼在外面打，白棋被吃。

第 170 題

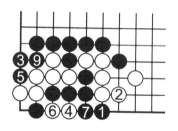

正解圖

⑧＝⑥

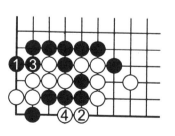

失敗圖

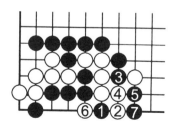

參考圖

第 171 題　扳

上面五子黑棋只有兩口氣，而下面白子三口氣，黑棋用什麼手筋才能吃掉白棋？

正解圖　黑❶在一線白棋下面扳，好手，由於氣緊白不能在 3 位接，白②打，黑❸提白 A 位不入子，黑棋已渡過，白死。

失敗圖　黑❶急於提白一子，白②打，黑只有在外面 3 位打，白④提黑子後成為劫爭。

參考圖　黑❶立下，白②擋住，黑 A 位也不能入子，只好提白棋，仍是劫爭，黑棋不算成功。

第 171 題

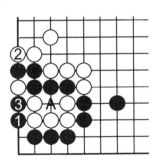

正解圖

失敗圖　　④＝❶

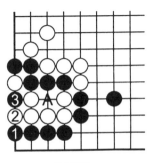

參考圖

十一、點（14題）

第172題　點

「點」的含義很多。在手筋的運用大約是：1.破壞對方眼位，落子在對方陣內。2.瞄準對方的缺陷或薄弱地方下一手棋。3.在對方陣中下一手試探性的著法。

本題是外面三子黑棋僅三口氣，角上白棋也是三口氣，但角上有一定彈性。黑棋選點要注意。

正解圖　黑❶點，白②立下阻渡，黑❸擋，白④企圖擴大眼位，黑❺尖頂，白⑥只有在外面緊氣，但黑❼已經打吃。

失敗圖　黑❶點錯方向，白②扳，黑❸打，白④接，黑❺也只有接上，但白⑥仍然打吃，黑不行。其實白棋已多出一口氣，可以脫先了。

第 172 題

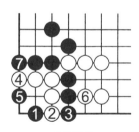

正解圖

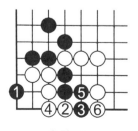

失敗圖

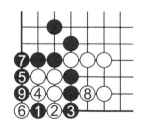

參考圖

參考圖 正解圖中白④改為打，黑❺扳打，白⑥提，黑❼接上，白⑧緊黑氣，黑❾仍然快一口氣打吃白棋。

第 173 題　點·撲

黑白雙方均為三口氣，但白棋上面多了◎一子的扳出，這樣緊氣就有講究了。

正解圖 黑❶點入才對，白②緊氣，黑❸擠入打吃，白④提，黑❺撲入，白被吃。

失敗圖 黑❶撲入，白②提，黑❸打，白④緊黑棋氣。黑❺只好提，黑❼一子成劫爭。

參考圖 黑❶在外面打，根本沒有緊白內三子的氣，經過白②、黑❸、白④的交換，黑被吃。

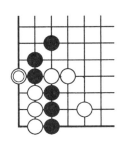

第 173 題

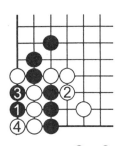

正解圖　❺＝❸

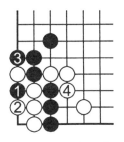

失敗圖　❺＝❶

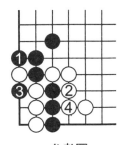

參考圖

第 174 題　點

　　右邊兩子黑棋是三口氣，而中間五子也是三口氣，但白棋可能做成一隻眼，很有彈性。

　　正解圖　黑❶點，這是緊氣常用手筋之一，初學者要仔細體會。白②立下阻渡，黑❸緊白氣，白④也緊黑氣，黑❺打吃白棋。

　　失敗圖　黑❶扳，白②打，黑❸接，白④緊氣，黑❺只有立下才能在 A 位入子，但已經遲了一步，白⑥打吃。

　　參考圖　黑❶點入時白②換到左邊立下，黑❸緊氣，白④向右邊扳，黑❺擠入，白⑥提後黑❼撲入，白被吃。

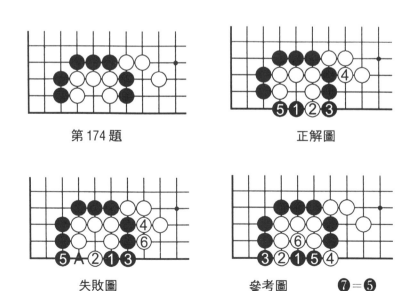

第 174 題　　　　　　　　正解圖

失敗圖　　　　　　　參考圖　　　❼＝❺

第 175 題　點

右邊四子黑棋只三口氣，但可吃掉中間白子。

正解圖　黑❶點，白②立下擋，黑❸長入打吃白棋。白②如在 3 位接做眼，則黑在 A 位渡過。

失敗圖　黑從左邊向裡面扳，白②打，黑❸只好接，白④緊黑氣，黑 A 位不入子，被吃。

參考圖　黑❶從右邊擠入也不正確，白②擋，黑撲，白④提後黑仍要在 5 位立，但白⑥已快一著打吃黑棋了。

第 175 題

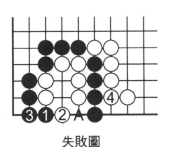

失敗圖

正解圖

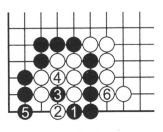

參考圖

第 176 題　點

　　左邊數子黑棋只三口氣，下面白棋是四口氣，而且似乎還有眼位，但黑棋有角上的利用和右邊▲一子「硬腿」的優勢，可以吃白棋。

　　正解圖　黑❶點，白②擋下阻渡，黑❸從右邊擠入並緊白氣，白④扳，黑❺再擠入並緊了白一口氣，白⑥要接一手，黑❼打白棋，吃去白棋。

　　失敗圖　黑❶直接沖，白②做眼，黑❸再擠，白④在上面緊黑棋氣，黑❺只能拋入，白⑥提後成劫爭。

　　參考圖　黑❶在左邊扳入，白②打，黑❸只有擠入，否則白佔此點可活，白④扳，黑❺打，白⑥仍然提，還是劫爭。

第 176 題

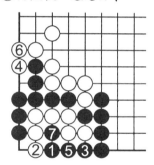

正解圖

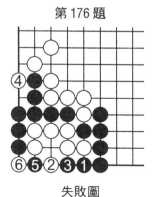

失敗圖

參考圖

第 177 題　點

黑白雙方均為五口氣，按理說黑先可以吃白棋，但白棋在邊上，黑棋要防止白棋做劫抵抗。白棋甚至可做活。

正解圖　黑❶點正到好處，白②企圖做活，黑❸長，白④到外面緊氣，黑❺也緊氣，以下雙方緊對方氣，交換至黑❸白棋少一口氣被吃。

失敗圖　黑❶扳，白②打，成了「直三」，黑❸只有點以防白棋做活。白④提，黑❺打，白⑥緊黑氣，黑❼只有提，成劫爭，盡管是寬氣劫，但還是不如正解圖淨吃好！

參考圖　黑❶點的地點錯了，白②打後角上已成一眼，黑❸一子也逃不脫，如果黑 A 則白 B，如黑 B 則白 A，白可活棋，外面黑棋是無疾而終了。

第 177 題

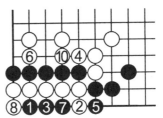

正解圖

❾＝❸　⓫＝❼

⑫＝①　❸＝❼

失敗圖　　　❼＝④

參考圖

第 178 題　點

　　黑白雙方都是三口氣，但白棋在角上似乎有利，但黑還是可以用手筋吃掉白棋的。

　　正解圖　黑❶點靠同時也緊了白棋一口氣，白②尖企圖長氣，黑❸立下，白④緊氣時黑❺正好擠入打吃白棋。

　　失敗圖　黑❶扳，白②打，黑❸接後白④做活，右邊三子黑棋當然不活了。

　　參考圖　上圖中白②打時黑❸在裡面點，白④提，黑❺打時白⑥緊氣，白⑥也可 A 位雙打，更屬害，黑❼只有提劫。黑❺如 A 位退則白⑥緊氣，黑氣不夠將被吃。

第 178 題

正解圖

失敗圖

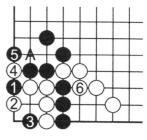

參考圖　　❼＝❶

第 179 題　點・撲

顯然是黑白雙方拼氣，黑棋的緊氣手筋在哪由上幾題初學者應能找到。

正解圖　黑❶點入也緊了白棋一口氣，白②在外面緊黑棋氣，黑❸擠入打，白④提，黑❺撲入後白棋被吃。

失敗圖　黑❶從外面打，沒有影響到裡面白棋，白棋仍是三口氣，白②緊氣黑❸提白④，當然快一氣吃黑棋。

參考圖　黑❶撲，白②提後黑❸打，白④緊外面黑棋氣，黑❺提後成劫爭。

第 179 題

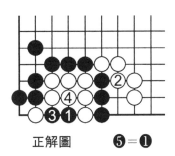

正解圖　　❺＝❶

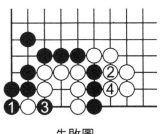

失敗圖

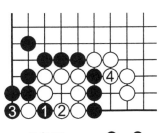

參考圖　　❺＝❸

第 180 題　點

　　黑棋角上兩子要想逃出就要吃白子，從何入手是本題關鍵。

　　正解圖　黑❶點是不容易發現的「盲點」，白②接黑❸長出後白 A、B 兩處均不能入子，白④企圖逃逸，黑❺打吃白棋。白如 C 位立，黑即在 4 位打，白仍被吃。

　　失敗圖　黑❶直接打，白②接，黑❸再長時已遲，白④在下面打，黑棋明顯失敗。

　　參考圖　黑❶點時白②圍，黑❸就在外面打，白④提上面黑子，黑❺提白四子。白④如於 5 位接將被全殲。

第 180 題　　　　　　　　正解圖

失敗圖　　　　　　　　參考圖

第181題 點‧點

　　黑棋被白棋◎三子分成三塊，不吃去白三子，黑將全軍覆沒。黑棋有何妙手？

　　正解圖　黑❶點入，妙極，白②扳企圖長氣，黑❸又點一手，白④不得不接上，黑❺曲擋，白⑥接，黑❼再曲下，下面白棋已被吃去。這種連續❶、❸兩子連點的手法叫做「蒼鷹搏兔」，又叫「黃鶯撲蝶」。初學者可仔細玩味！

　　失敗圖　黑❶直接打，白②接後，黑❸位曲下後白④打，黑❺扳打，白⑥提，黑❼接，白⑧圍成一隻眼，黑緊氣，白⑩到上面緊氣，黑⓫立，白⑫正好在外面打，黑被吃。黑❸如在4位接，白即在3位向角裡長入，黑棋更不行。

　　參考圖　黑❶點時白②向角裡長，黑❸立即打，白④曲，黑❺打，白三子被吃。

第181題

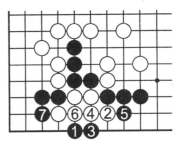

正解圖

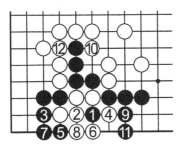

失敗圖

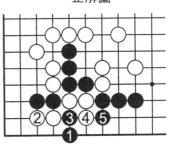

參考圖

第 182 題　點

這是星定式的一型，黑棋在❹位逼，白棋沒應脫先，黑棋下一手在何處攻擊白棋最為有力？

正解圖　黑❶點正中要害，白②不能不接，黑❸退回，白④擋下黑❺頂以防白 A 位扳下，以後白棋被封而且要在角上做活，黑棋得便宜不小。

失敗圖　黑❶壓，白②立下，白棋已經安定，而且下面右邊黑棋還露風，所以黑棋失敗。

參考圖　黑棋在❹位逼時白可在 1 位頂一手，黑❷上長後才可脫先。

第 182 題

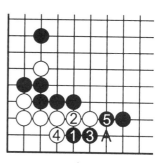

正解圖

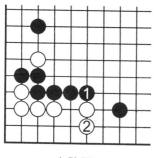

失敗圖

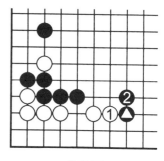

參考圖

第183題　點

黑棋只要抓住要點及時出擊可吃下◎四子白棋。

　　正解圖　黑❶點入，白②接，黑❸斷，白④擋，黑❺
打，完成了吃四子白棋的任務。

　　失敗圖　黑❶沖，白②擋後黑棋已無後續手段，白四子
連回。

　　參考圖　黑❶點時白②在二線接白四子，黑❸即連回，
白棋損失更大。

第 183 題

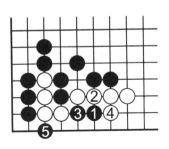

正解圖

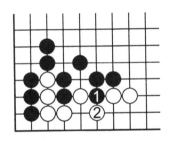

失敗圖

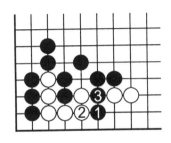

參考圖

第 184 題　點

　　角上黑棋已無法做活，只有逃出，或吃白子才行。此題若參考上題就可輕鬆得出正確答案。

　　正解圖　黑❶點，白②接，黑❸打，白④接上面黑❺斷，白⑥擋，黑❼打吃白兩子，角上黑棋已活。白④如改為在 5 位接，則黑於 4 位提上面兩子白棋可以逸出。

　　失敗圖　黑❶先沖打，白②接，黑❸再三點時白④接上，黑❺上沖白⑥可以擋，下面兩子黑棋無法逃出，角上黑棋也不能活。

　　參考圖　黑❶點時白②在左邊接，黑❸沖出，白④擠入黑❺打，左邊六子白棋已被吃定。

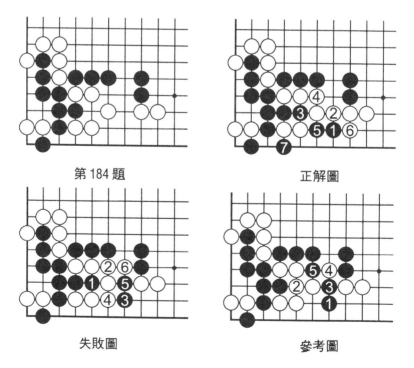

第 184 題　　　　　　　　正解圖

失敗圖　　　　　　　　參考圖

第185題　點

白棋好像很完整，但仍有缺陷，請仔細尋找！黑棋有收官便宜。

　　正解圖　黑❶點，正中要害，白②在右邊接回是把損失減少到最低程度，黑❸斷下白棋下面兩子。

　　失敗圖　黑❶扳，白②下扳，黑❸連扳，白④打，黑❺接，白⑥也接上，黑❼斷仍然不行，白⑧已打吃黑兩子了。

　　參考圖　黑❶點時白②接，黑❸尖頂，白④斷後黑下扳，白右邊兩子被吃，白損失更大。

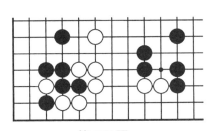

第185題

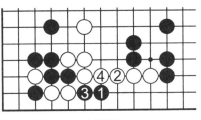

正解圖

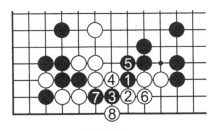

失敗圖

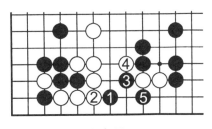

參考圖

十二、刺（5題）

第186題　刺

「刺」古代多指刺傷對方眼位或透點一類的著法。現代多與「點」通用。

黑棋要及時抓住白棋缺陷加以攻擊。上題可作為參考。

正解圖　黑❶刺，白②平，黑❸斷下白一子，白④靠出，這也是白棋最佳應法。

失敗圖　黑❶曲沖下，白②擋，黑無所獲。

參考圖　黑❶刺時白②接，黑❸尖頂，白④擋，黑❺下扳，白⑥長，黑❼也長，白⑧不得不接，黑❾扳起，白棋形狀不佳，將要逃孤。

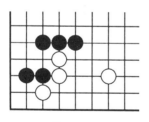

第186題

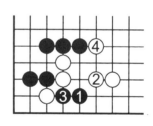

正解圖

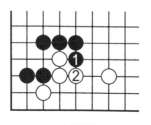

失敗圖

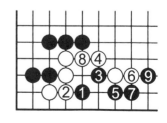

參考圖

第 187 題　刺

白棋似乎很完整，但黑仍有機可乘。

　　正解圖　黑❶刺，白②擋阻止黑棋渡過，黑❸夾，妙著！白④挖，黑❺打，白⑥接後黑❼拉回，黑棋得到不少官子便宜。

　　失敗圖　黑❶托，白②扳後，黑❸退回黑棋所獲不大。

　　參考圖　黑❸夾時白④曲下，無理，黑❺斷後白棋損失慘重。

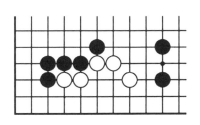

第 187 題

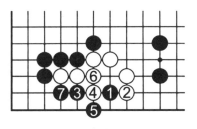

正解圖

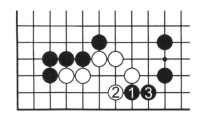

失敗圖

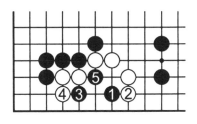

參考圖

第188題　刺

黑棋▲三子還能救回來嗎？黑先當然有妙手，找找看。

　　正解圖　黑❶刺，白②沖，黑❸打，白④接，黑❺也接回了左邊三子。

　　失敗圖　黑❶沖，白②不顧◎一子而在左邊沖出，黑❸長，白④接，黑左邊三子被吃下。

　　參考圖　黑❶點時白②在左邊沖，黑❸接上後 A、B 兩處必得一處，可以連回黑棋。

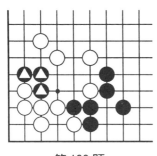

第188題

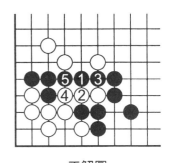

正解圖

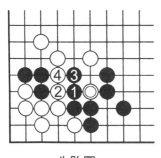

失敗圖

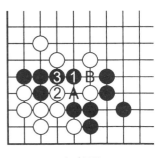

參考圖

第189題 刺

黑棋▲兩子逃出後下面三子白棋就會被截下來。

正解圖 黑❶刺，好手筋！白②沖，黑❸曲正好是虎口，白④接上黑❺也接，兩子已連回。

失敗圖 黑❶曲，白②擋住，黑❸硬要逃走，但白④擋後黑四子被吃。

參考圖 黑❶刺時白②改為沖，黑❸接上黑❶，白④接，黑❺接上，白④如改在5位，黑即4位連回。

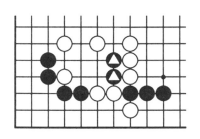

第189題

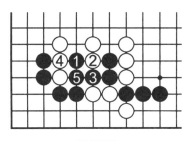

正解圖

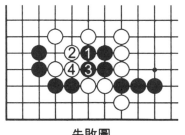

失敗圖

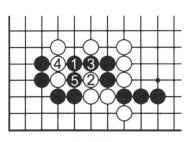

參考圖

第 190 題　刺

左邊五子黑棋怎麼才能擺脫困境，和右邊連成一片？

　　正解圖　黑❶刺、白棋就無法兼顧了，白②接，黑❸斷吃下白兩子，和下面連通。白④如在 3 位接，則黑 2 位擠入，仍可吃白四子。

　　失敗圖　黑❶打，隨手！白②接，黑❸再打，白④接，黑已無計可施了。

　　參考圖　黑❶刺時白②改為沖，黑❸打，白◎兩子接不歸，仍然被吃。

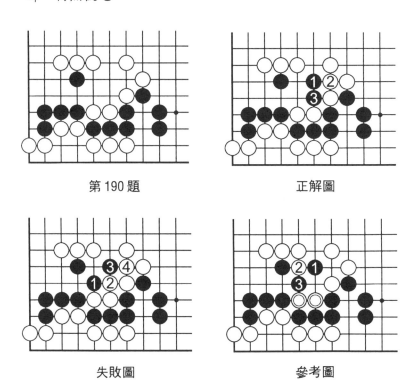

第 190 題　　　　　　　正解圖

失敗圖　　　　　　　參考圖

十三、靠（9 題）

第 191 題　靠

「靠」是緊貼對方棋子上下一手棋。

本題左邊黑子和右邊白子均是三口氣，黑棋雖然是先手，但要防止白棋的頑強抵抗。

正解圖　黑❶在裡面靠入是緊白氣的常用手筋。白②在角上扳，黑❸打，白棋被吃。

失敗圖　黑❶打，白②頂頑強抵抗，黑❸接，白④扳打，黑❺只好提，成了劫爭，黑棋吃虧。黑❸也可直接在 5 位提劫，黑❸接是本身一個劫材。初學者要學會使用這種找劫材的方法。

參考圖　黑❶向左邊立企圖長氣，白②做成一隻眼，黑❸緊氣，白④也緊黑氣，黑❺立時白⑥送入一子後成為雙活。黑❼如 A 位拋入，白 5 位提黑 6 位打，白 4 位接，黑只有 A 位提劫。

第 191 題

正解圖

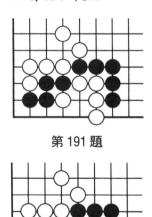

失敗圖

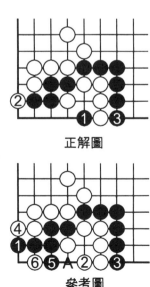

參考圖

第 192 題　靠

　　黑棋要上下連通就要吃掉白◎兩子，這一手筋不容易被發現。

　　正解圖　黑❶靠在外面出人意料。白②在上面接，黑❸打，白④曲，黑❺正好接上吃下白棋三子。

　　失敗圖　黑❶打，白②曲打，黑❸擠入，白④提，黑❺打時白⑥已經接上，黑棋失敗。

　　參考圖　黑❶從上面向下打，白②擋，黑❸提，白④打，黑❺擠入，白⑥提後黑❼成了劫爭，黑棋不算成功。

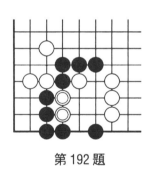

第 192 題

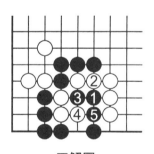

正解圖

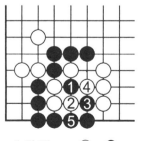

失敗圖　　⑥＝❶

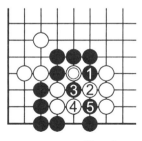

參考圖　　⑥＝◎

第194題　靠

　　黑棋被分成上下兩塊，不吃白棋不能連通，手筋仍然是「逢單必靠」。

　　正解圖　黑❶靠下，白②向左邊逃，黑❸沖，白④打，黑❺提得白兩子，上下已經連通。

　　失敗圖　黑❶擋下，白②只簡單併後黑棋已經再也無法吃到白棋了。另外，黑❶如A位沖，白只B位擋，黑即無法吃去白棋了。

　　參考圖　黑❶靠時白②接上，黑❸立即緊緊挾住白棋，白④立，黑❺跟著立下，白棋無法逃出，將被全殲。

第194題

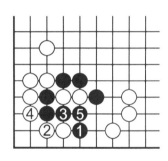

正解圖

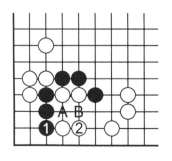

失敗圖

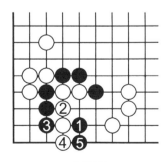

參考圖

第 195 題　靠

黑棋用什麼手筋就能吃掉白棋◎三子，使黑棋中間數子和角上黑棋連通起來？

正解圖　黑❶是所謂「靠單」，白②退出，黑❸沖出後白◎三子被吃，黑棋連通。

失敗圖　黑❶沖，白②逃出，黑❸打，白④再逃黑❺打，白⑥已打吃黑子了，黑❼還要去吃上面一子，不算成功。黑❺如改 6 位打，則白 5 位曲出，黑更不行。

參考圖　黑❶靠時白②接，無理！黑❸扳，白④曲，黑❺緊氣，白⑥立，黑❼繼續緊氣，白數子無法逃出被全殲！

第 195 題

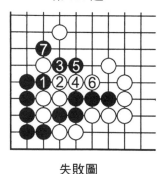

失敗圖

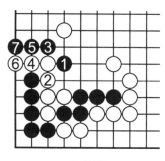

參考圖

第 196 題　靠

　　黑棋當然是要吃掉中間四子白棋才能連通。這個手筋通過上面幾題的學習，初學者應該能找到。

　　正解圖　黑❶靠下，白②長，黑❸緊夾，白④立，黑❺緊追不放，白⑥曲逃，但黑❼已打吃白棋了。

　　失敗圖　黑❶沖下，白②尖渡回，角上數子黑棋無疾而終。

　　參考圖　黑❶擠入，白②只曲打，黑❸接，白④即接回，黑棋失敗。

第 196 題

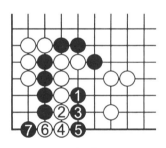

正解圖

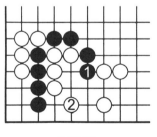

失敗圖

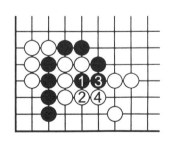

參考圖

第 197 題　靠‧靠

此形實戰中常見，黑棋當然有解脫困境的手筋。

　　正解圖　黑❶先在上邊靠一手是次序，白②退，黑❸再在上面「靠單」白④接，黑❺扳，白⑥曲，黑❼正好擋住，白棋被吃。黑❶如直接在 3 位靠，則白棋可以逃出去。

　　失敗圖　黑❶長，白②退，黑棋以後即使逃出也是逃孤，不成功。

　　參考圖　黑❶靠時白②在上面跳，則黑在 3 位扳下，黑棋形很舒暢。

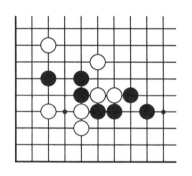

第 197 題

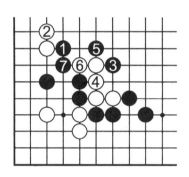

正解圖

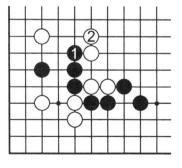

失敗圖

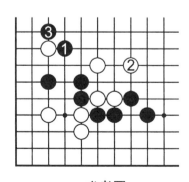

參考圖

第 198 題　靠·斷

　　黑棋只要吃下白棋◎兩子就能連通，但用什麼手筋才能達到目的呢？

　　正解圖　黑❶靠下，白②扳，黑❸斷，白④打，黑❺擠打，白兩子接不歸，白⑥提黑子一子，黑棋提白兩子得以連通。

　　失敗圖　黑❶直接打，白②接，黑❸扳，白④扳，黑❺接，白⑥渡回，黑失敗。

　　參考圖　當黑❶扭斷時白④改為下面扳打，黑❸就在下面擠入，中間兩子仍接不歸。這就是所謂「相思斷」。

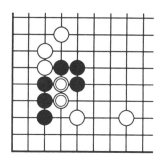

第 198 題

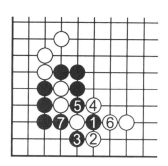

正解圖

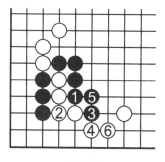

失敗圖

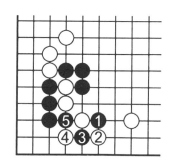

參考圖

第 199 題　靠

　　黑棋幾乎是四分五裂，但仍有手筋：或逃出下面四子黑棋，或吃掉右邊數子白棋。

　　正解圖　黑❶靠是「盲點」但它是兩邊有妙手的好手筋，白②接上後黑❸也接上，白④打後形成征子，但由於有黑❶一子白征至黑⓫時是黑棋正好反打，所以征子不成立，白將崩潰，下面數子也被吃。

　　失敗圖　黑❶直接接上，白②打將征吃黑棋。

　　參考圖　黑❶靠時白②在上面提子，雖逃出下面數子白棋，但黑❸也接出了下面數子。

第 199 題　　　　　　　正解圖

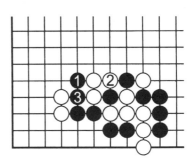

失敗圖　　　　　　　參考圖

十四、征（3 題）

第 200 題　征

「征」是一種吃子方法，是一方不斷打吃對方，形成一個斜面，最後吃掉對方棋子，俗話稱為「扭羊頭」。

黑棋利用被吃的一子▲可以吃去上面一子◎白棋。

正解圖　黑❶打，白②只有接上，黑❸開始征吃上面◎一子，以下交換至黑⓯白被全殲。在實戰中當然白④就不應再逃了。

失敗圖　黑❶在左邊打，白②提後，黑棋失去了 A 位先手斷的利用。

參考圖　黑❶曲，軟弱！白②接上後黑棋沒有獲得多大利益。

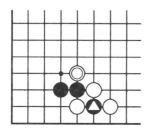

第 200 題

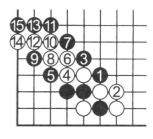

正解圖

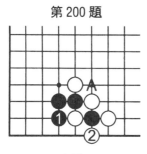

失敗圖

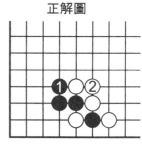

參考圖

第201題　征

黑棋征吃白棋一子時要考慮到白◎一子的存在。

正解圖　黑❶打白長，黑❸應再打一手再去征吃白子。經過交換至黑❾白棋被吃。

失敗圖　黑❶只在打了一手之後就開始征吃白子。白④曲後，因為已經有◎一子白棋存在，所以打黑❶一子了。白⑥曲一手是為了給黑棋增加一個 A 位斷點。黑❼後白⑧提黑子，黑❾打，白⑩接上後已有三口氣了，黑⓫緊氣，白⑫已打吃左面兩子黑棋了。

參考圖　黑❶打白②長後黑❸企圖「枷」住白棋，但白④打，黑❺打，白⑥提後至白⑩左邊兩子黑棋仍被吃。

第201題

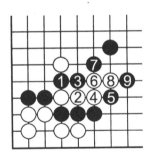

正解圖

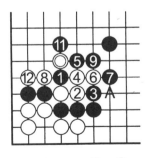

失敗圖　　⑩＝❶

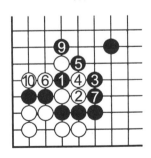

參考圖　　⑧＝❶

第 202 題　征

　　黑棋吃掉白棋◎三子要用一種特殊的征棋方法。

　　正解圖　黑❶先貼著下一手，等白②長時再 3 位曲，白④曲，黑❺攔住白出頭，以下是正常交換，至黑⓫正好黑棋快一手打吃白棋。

　　失敗圖　黑❸從外面直接緊白氣，白④長下，黑❺緊氣時白⑥先打三子黑棋了。

　　參考圖　黑❶用「門」吃白棋，但由於右邊有白子接應，白②沖，黑❸擋，白④雙打，白棋逃出。

　　正解圖中的吃法叫做「寬氣征」，又叫「送佛歸殿」。

第 202 題

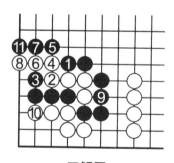

正解圖

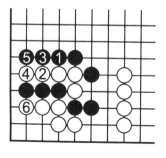

失敗圖

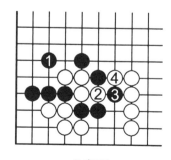

參考圖

十五、枷（9題）

第203題　枷

將對方棋子封鎖在裡面，不讓它逃出的著法叫做「枷」，又稱為「門」或「封」。

黑棋要吃住兩子白棋就要防止白棋外面◎一子的接應。

正解圖　黑❶「枷」，白棋二子已無法逃出。白②則黑於3位打，白如A則黑B位打。

失敗圖　黑❶打，白②曲，黑❸打雖是征子，但白有◎一子接應，得以逃出。

參考圖　黑❶直接打，白②長黑❸直接打更不行，白④長已逃出。

第203題

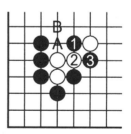

正解圖

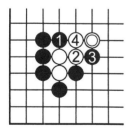

失敗圖

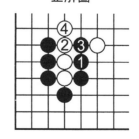

參考圖

第 204 題　枷

黑棋只有吃掉兩子◎白棋才能連成一體。

正解圖　黑❶枷，正著，白②逃，黑❸擋，白④扳時黑打，白子被吃。

失敗圖　黑❶長，白②尖，黑棋再無手段吃白子，黑棋不能連成一片，很被動。

參考圖　黑❶在右邊長，白②跳正確，左邊黑棋已無法沖出，白②如在 A 位跳，則黑於 B 位關門吃白二子。

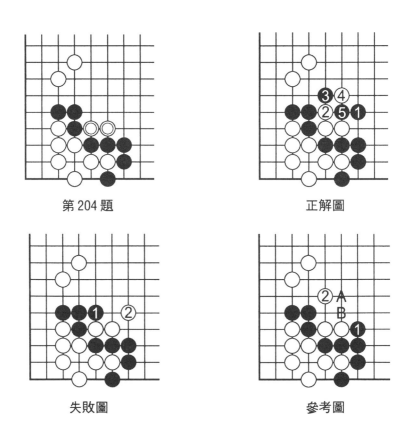

第 204 題　　　　　　　正解圖

失敗圖　　　　　　　參考圖

第205題　枷

黑棋當然是要吃掉白棋◎兩子才能逃出左邊三子黑棋。

正解圖　黑❶枷，可吃白兩子，白②沖，黑❸擋，白④再沖時黑❺已經打吃。

失敗圖　黑❶夾，白②立下，黑❸夾時白④渡過同時吃掉黑棋三子。黑❺如A位扳，白即在3位逃到右邊。

參考圖　黑❶向右邊曲，白②也曲，黑❸沖，白④下曲，黑❺沖白⑥渡回，黑左邊四子被吃。

第205題

正解圖

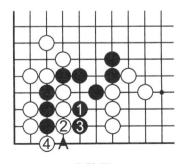

失敗圖

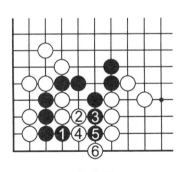

參考圖

第 206 題　枷

　　黑棋被白◎兩子分成兩塊,黑棋在吃白子時要注意右邊
三子白棋的接應可能。

　　正解圖　黑❶先打一手等白②曲後再在 3 位枷,白④
長,黑❺扳住,白⑥曲後黑❼打全部擒住白棋。

　　失敗圖　黑❶打,白②曲後黑❸想用征子去吃掉白棋,
但右邊有白棋接應,所以征至白⑧後白棋逃出,下面黑棋被
吃。

　　參考圖　黑❶直接枷白二子,白②長出,黑❸挖,白④
在下面打後已將左邊白子逃出。

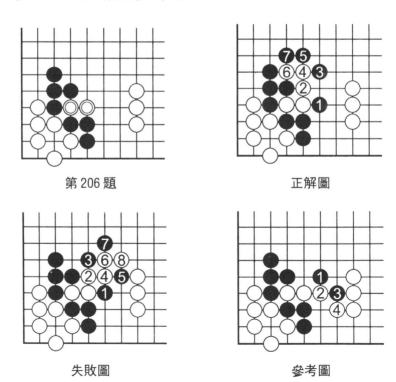

第 206 題　　　　　　　　　正解圖

失敗圖　　　　　　　　　參考圖

第 207 題　枷

黑棋的任務是吃掉白◎三子，請注意右邊兩子白棋。

正解圖　黑❶枷，白②接，黑❸扳住，白④想逃，黑打，白被全殲。

失敗圖　黑❶打，白②曲，黑❸征白子，但白子至白⑥已經逃出。

參考圖　黑❶枷時白②沖是自緊一氣，更不行了，黑❸打，白④接，黑❺打，白仍被吃。

第 207 題

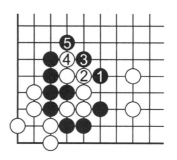

正解圖

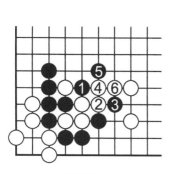

失敗圖

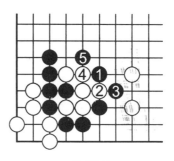

參考圖

第 208 題 枷・征

這是黑棋星位、白點角形成的一個常形，白棋在◎位長出，無理！但黑棋在吃白棋時要注意上方一子白棋。

正解圖 黑❶枷，白②曲黑❸擋住，白④提黑子，黑❺打，白⑥接上，黑❼開始征白子，雙方交換至黑⓱後白棋被全殲。

失敗圖 黑❶打，但方向不對，白②長，黑❸征白子，至白⑥白棋正好接上上面一子白棋，黑棋失敗。

參考圖 黑❶提上面一子是想上下分開來處理，白②連回後，黑棋不充分。

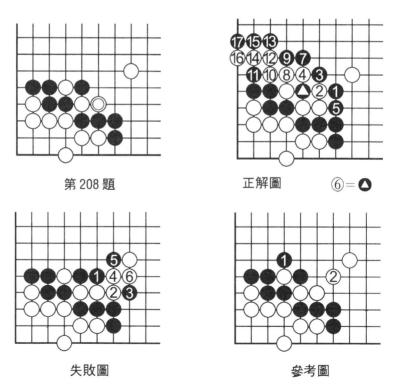

第 208 題　　　　　正解圖　　　⑥＝▲

失敗圖　　　　　　　參考圖

第 209 題　枷・征

經上面幾題的學習，讀者應該可以吃去白棋◎一子。

正解圖　黑❶枷，這是一題枷和寬氣征的結合，關鍵是黑❺的貼長才能形成寬氣征，雙方交換至黑⓯，黑棋全殲白棋。

失敗圖　黑❶直接打企圖征吃白子，但征至白⑥時白棋正好接上白棋◎一子，黑棋崩潰。

參考圖　黑❶枷正確，但黑❺方向錯誤，在下面征，白⑥曲，雖是征子，但白棋寬了一口氣，至黑⓭時白⑭在外面雙打，黑棋崩潰！

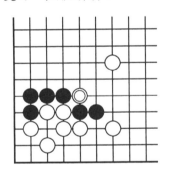

第 209 題

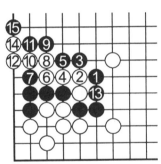

正解圖

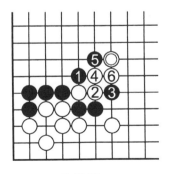

失敗圖

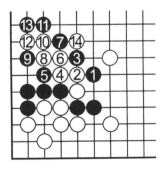

參考圖

第 210 題　枷

白棋本應在 A 位補斷，但脫先了。黑棋可以抓住機會吃去白◎一子。

正解圖　黑❶打，白②長，黑❸再打白④長，黑❺這時枷住正好，白⑥企圖逃出，黑❼正好迎頭打，白四子被吃。

失敗圖　黑❶打雖然正確，但白②長後黑❸太急，白④沖出。

參考圖　白棋◎一子如離角部近一路則黑不能吃白棋。黑❶打後至黑❺時白可在 6 位接回。

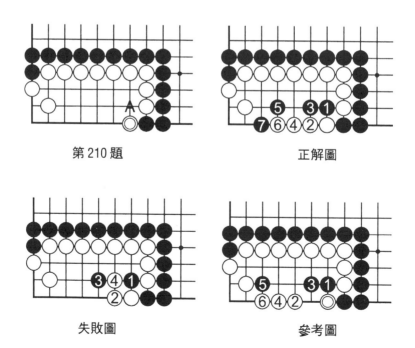

第 210 題　　　　　　　　正解圖

失敗圖　　　　　　　　參考圖

第 211 題　枷

本題的關鍵是要吃去白棋◎一子才能兩塊黑棋連成一片，如 A 位雙打則白 B 位長出後黑無法兩全。

正解圖　黑❶寬封妙手，白②接上黑❸再飛枷，白④沖時黑❺退是好手，白⑥、⑧沖，黑❼、❾擋後白棋無法沖出包圍。白④時黑❺不能 6 位擋，如擋則白 8 位沖後有 A 位打可逃出。

失敗圖　黑❶打，白②接後黑於 3 位枷，但白④沖後黑擋，白⑥打後再⑧、⑩連打，至白⑫逃出，黑棋崩潰。

參考圖　黑❶封時白②尖，黑❸打，白④為保◎一子接上，無理！黑❺扳後白⑥扳，以下對應的不過是白棋的掙扎而已，至黑⑮白棋三口氣，而右邊三子黑棋是四口氣，白被全殲。

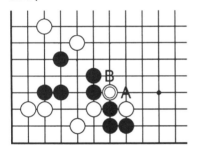

第 211 題

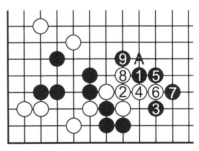

正解圖

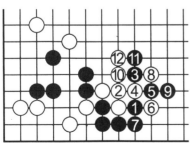

失敗圖

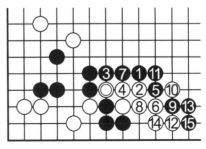

參考圖

十六、飛（10 題）

第 212 題　飛

「飛」是指從自己一方向「日」字形一方落子，也叫「小飛」，而向「目」字形方向落子叫「大飛」。

本題是黑棋如何吃去白◎三子。

正解圖　黑❶飛封才正確，白②沖，黑❸擋，白④扳黑❺斷，白⑥打，黑❼長，白⑧在下面打時黑❾在右邊打，倒撲中間四子白棋。

失敗圖　黑❶直接枴不行，白②沖，黑❸擋後白④打，黑❺接後白⑥打，黑❼長，白⑧打後再於 10 位逃出，黑棋已抓不住白棋了。

參考圖　黑❶飛封白②沖，黑❸擋，白④打，黑❺接上，白⑥扳，黑❼在上面緊氣，白⑧打吃黑❶子黑❾正好打吃白棋數子。

第 212 題

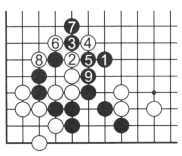

正解圖

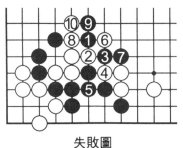

失敗圖

參考圖

第 213 題　飛

黑棋和白棋在角上都不活，黑先只有吃去白◎三子才能逃出。

正解圖　黑❶飛封白三子，正確，白②沖打，黑❸接，白④再沖，黑❺擋，白⑥沖，黑❼打，白棋被吃。

失敗圖　黑❶直接封，白②沖打，黑❸打，白④提，黑❺打時白⑥接上，黑已無法吃白棋了。

參考圖　黑❶飛時白②在外面打，黑❸長打白④長，黑❺扳打後白棋被吃。

第 213 題

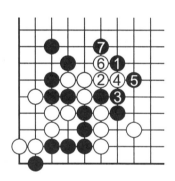

正解圖

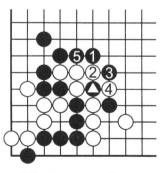

失敗圖　　　⑥＝❹

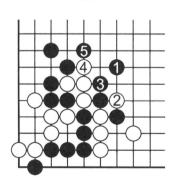

參考圖

第 214 題　飛

黑棋△一子雖不能全逃脫但尚有利用價值，可以佔得便宜。

正解圖　黑❶飛，白②曲打，黑❸長入，白④提黑一子，黑❺長回，黑棋獲利不少，白②如在 3 位枷，則黑可 A 位沖出。

失敗圖　黑❶托，白②內扳，黑❸退，所得不多，黑獲利不充分。

參考圖　黑❶飛時白②擋下阻渡，黑❸就擋下，白角上三子被吃，損失慘重。

第 214 題

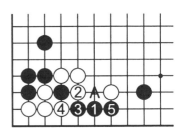

正解圖

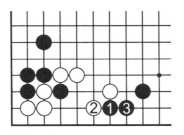

失敗圖

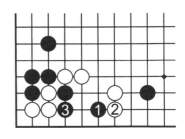

參考圖

第 215 題　飛

黑⬤兩子可以吃去其右邊四子，但要注意防止白棋 A
位的渡過。

正解圖　黑❶飛，白②擋同時在緊黑氣，黑❸渡過，白
④打，黑❺接白⑥打，黑❼正好渡過並吃白五子。白⑥如改
為於 7 位阻黑棋渡，黑立即在 A 位打。

失敗圖　黑❶曲緊白氣，白立即在 2 位渡過，黑如 A
位尖則白 B 位接上，黑無所得。

參考圖　黑❶飛白②立黑❸擋，白④打時黑❺擠入倒撲
白棋，白②如 3 位渡黑 2 位擠入，則白仍被吃。

第 215 題

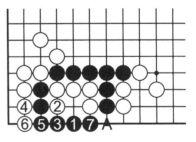

正解圖

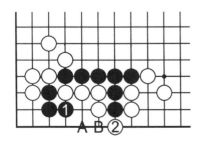

失敗圖

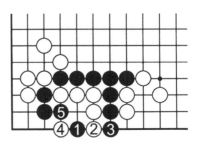

參考圖

第 216 題　大　飛

角上三子黑棋怎樣才能過渡到右邊來？

正解圖　黑❶向右邊大飛正好渡過，白②跨下，黑❸打，白④打，黑❺提，白⑥打時黑❼正好接上。

失敗圖　黑❶用小飛，白②搭下，黑❸打，白④又在一線打，黑❺只有提，白⑥接上後角上三子黑棋被斷下。

參考圖　黑❶靠，白②沖，黑❸渡，白④跳好！黑❺接，白⑥也接，黑角被吃，白④如在 6 位打，黑可 4 位扳，成劫爭。

第 216 題

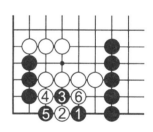

正解圖　　❼＝②

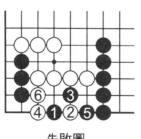

失敗圖

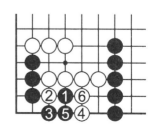

參考圖

第 217 題　大　飛

　　黑棋角上三子要渡回到右邊來，這是實戰中常見之形，初學者一定要學習這種下法。

　　正解圖　黑❶由角上向右邊大飛，白②跨下，黑❸打，白④打時黑❺提，白⑥再打黑❼接上正好渡過。

　　失敗圖　黑❶用小飛，白②跨下黑❸打，白④再跨下打，黑❺接白⑥也接，黑角上三子不能渡回。

　　參考圖　黑❶靠，白②沖，黑❸扳，白④再沖，黑❺渡，白⑥提成劫爭！

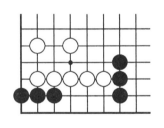

第 217 題

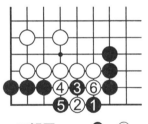

正解圖　　　❼＝②

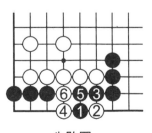

失敗圖

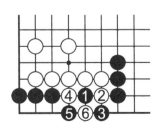

參考圖

第 218 題　飛

　　角上黑棋做活並不難，但所謂「棋須連，不可裂」，最好是兩邊連成一片。

　　正解圖　黑❶對左右兩邊都是小飛，白②扳，黑❸反扳，白④接上，黑❺渡過。黑❸如 4 位斷，則白 3 位立，黑角上四子被吃。

　　失敗圖　黑❶扳，白②斷，黑❸打，白④也在外面打，黑❺提，白⑥將黑棋穿通。

　　參考圖　黑❶飛時白②頂，黑❸長，白④沖，黑❺渡過。黑❼如在 4 位擋，則白 A 位扳，黑棋被斷開。

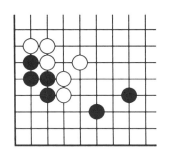

第 218 題

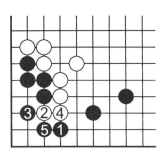

正解圖

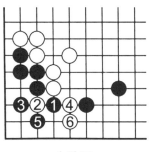

失敗圖

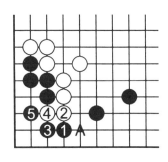

參考圖

第219題　飛

黑棋如何左右連通而不加強白棋才算成功。

正解圖　黑❶對兩邊來說都是飛，這是渡過的一種基本方法，初學者一定要學會。

失敗圖　黑❶長，白②壓，黑❸渡過，白④扳住，雖然也連成了一片，但白棋外勢整齊，黑棋不利。

參考圖　黑❶尖，白②沖等黑3位擋後再4位壓，黑❺不得不接，白⑥扳住，結果和失敗圖大同小異。

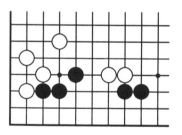

第219題

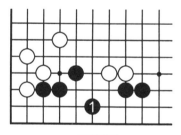

正解圖

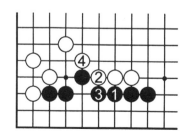

失敗圖

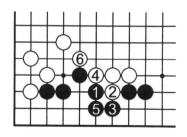

參考圖

第 220 題　飛

左邊黑棋不要以做活為滿足，要求使兩塊棋連通才算成功。

正解圖　黑❶小飛，白②接，黑❸正好渡過。白②如在3位立，則黑2位斷。

失敗圖　黑❶打，白②馬上擠打，黑❸提，白④穿下。

參考圖　黑❶改為二路打，白②扳，黑❸提，白④反打，黑❺打時白⑥立下黑❼打，白⑧提成劫爭。黑❼如在◎位接則白A位打，黑❺一子被吃。

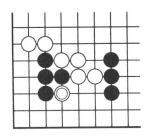

第 220 題

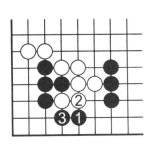

正解圖

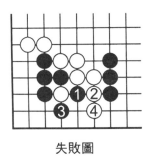

失敗圖

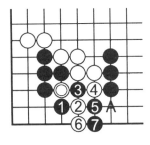

參考圖

⑧＝◎

第221題　飛

　　一再舉出這一類例題是要初學者熟練掌握這種連接兩邊棋的手筋。

　　正解圖　黑❶飛正是前面兩題所用的手筋，白②頂，黑❸平後兩邊已連上。

　　失敗圖　黑❶扳，白②在裡面先打白二子，黑❸接後白④在中間打，黑❺提，白⑥直穿而下，右邊兩黑子要逃孤。

　　參考圖　黑❶飛時白②打，黑❸接後白④也要接，黑❺仍然渡過。

第221題

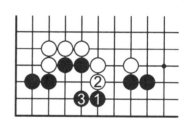

正解圖

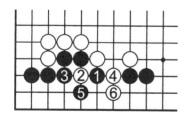

失敗圖

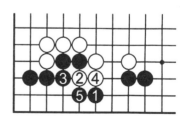

參考圖

十七、跳（10題）

第222題　跳

「跳」是指在自己已有棋子同一條橫線或直線上隔一路下子。

右邊三子黑棋僅兩口氣，而左邊白子是三口氣，但黑●一子「硬腿」可以發揮作用。

正解圖　黑❶跳，白②擋下阻渡，同時也緊了自己一口氣，黑❸正好打。白子被吃。

失敗圖　黑❶曲，但白②尖頂打，黑子被吃。

參考圖　黑❶跳時白②沖也不行，黑❸接上後白A位不入子，白自然是死棋。

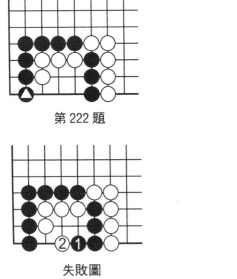

第222題　　　　　正解圖

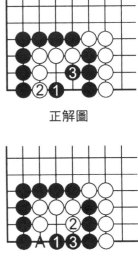

失敗圖　　　　　參考圖

第 223 題　跳

　　很明顯，本題中黑棋的任務是吃掉黑棋中間的數子白棋，但要注意白棋◎一子的作用。

　　正解圖　黑❶跳入是正著，白②沖，黑❸正好打，白棋被吃。

　　失敗圖　黑❶向裡面長，白②擋後成為一隻眼，黑❸立時白④扳，成有眼殺無眼，兩邊黑子均被吃。

　　參考圖　黑❶跳入時白改為2位接，黑❸也接上，打白棋被吃。其實黑❸即可脫先，以後白如3位沖，黑A位仍可吃白棋。

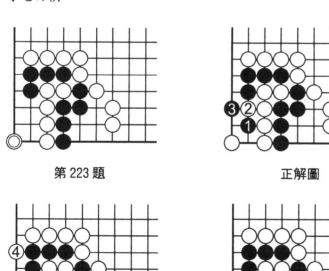

第 223 題　　　　　　　　　正解圖

失敗圖　　　　　　　　　參考圖

第 224 題　跳

　　角上黑棋雖有三口氣，但右邊白棋很有彈性，黑棋要動點腦筋才行。

　　正解圖　黑❶跳下，白②長出，黑❸在左邊打，白④接，黑❺迎頭一擊，白④提後黑❼打，白子接不歸，被吃。白②如改為 3 位向左邊長，則黑在 4 位擠入打吃就可以吃去白棋了。

　　失敗圖　黑❶在裡面打白②接上，黑❸緊氣，但來不及了，白④撲吃角上黑棋。

　　參考圖　黑❶到外面緊氣，白②向角裡緊氣，黑❸打白一子時白④長入已打吃角上三子了。

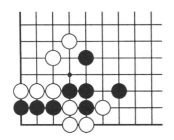

第 224 題

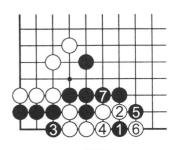

正解圖

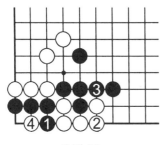

失敗圖

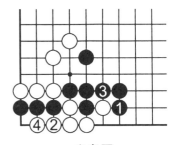

參考圖

第 225 題　跳

黑棋可利用白棋內部一子⬤吃掉白棋。

　　正解圖　黑❶跳下，白②沖，黑❸擋，白④打，黑❺接，白⑥再打，黑❼正好接上黑⬤一子，而且中間白棋被吃。

　　失敗圖　黑❶曲企圖長出氣來，白②尖，則黑❸立下，白④緊氣，黑❺擠入，白⑥在外面打，黑四子被倒撲吃去。

　　參考圖　黑❶曲時白②沒尖而在裡面緊氣，則黑❸扳，白④打，黑❺接，白⑥打，黑❼接上⬤一子。這是白②以錯對錯的結果。

第 225 題

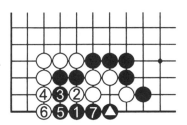

正解圖

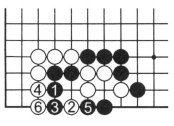

失敗圖

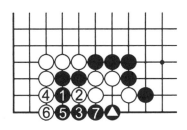

參考圖

第 226 題　跳・立

黑棋殺死白棋的要點在哪裡？

正解圖　黑❶跳入，白②沖，黑❸立，好手，白④阻渡，黑❺尖斷，由於白無外氣，兩邊均不能入子打黑棋，而以後黑可在 A 位打吃白棋，白棋不活。其中黑❸不可在 4 位渡，如渡白 3 位擠入可活。

失敗圖　黑❶擠入，白②擋，黑❸打，白④接，白棋已活。

參考圖　黑❶點，白②尖，黑❸打，白④接後白棋已活。

第 226 題　　　　　　　正解圖

失敗圖　　　　　　　參考圖

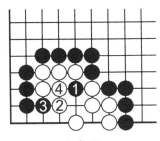

第 227 題　跳

黑棋角上⊿兩子如能渡回到右邊來，則白棋不活。

正解圖　黑❶跳在一線，白②曲下，黑❸向內長入，白④向右邊沖，黑❺擋，白⑥撲入，黑❼提後白棋A位不入子，白死。白②如在4位挖，黑5位打，白2位接，黑仍是3位長入，白依然不活。

失敗圖　黑❶扳，隨手！白②沖，黑❸渡，白④打，黑棋全部被吃。黑❶如在4位立，白A位跳下角上兩黑子不能渡回。

參考圖　黑❶飛入，白②先沖等黑❸接後再4位扳次序正確，黑❺擋，白⑥立後黑A位不能入子，黑被全殲。黑❺如6位長，白可5位長出。

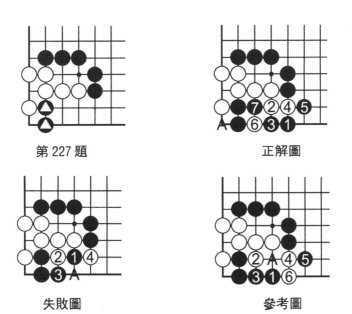

第 227 題　　　　　　　　正解圖

失敗圖　　　　　　　　參考圖

第 228 題　跳

　　黑棋左邊實際上已有一隻眼位，如白在 A 位扳，黑即 B 位打。關鍵是如何在右邊做出另一隻眼來。

　　正解圖　黑❶跳下，是做眼好手，白②向下沖，黑❸擋，白④再沖，黑❺擋，黑已成了一隻眼。

　　失敗圖　黑❶曲下，白②沖，黑❸擋，白④托，黑❺打，白⑥擠入，黑已不成眼。

　　參考圖　黑❶曲，白②沖下後白④打，黑❺接，白⑥長入，黑棋已不能做活了。

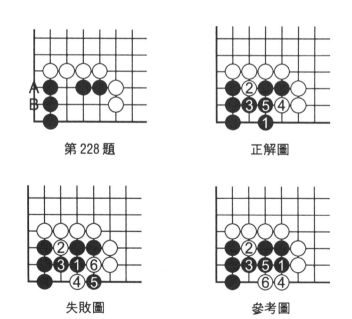

第 228 題　　　　　　　　　　正解圖

失敗圖　　　　　　　　　　參考圖

第 229 題　跳

本題是黑棋如何逃出下面數子。

　　正解圖　黑❶跳，白②在下面打吃黑棋，黑❸併後已成功逃出。白②如在 3 位尖頂，黑 A 位接即可。

　　失敗圖　黑❶接下面白②也接上防斷。黑❸跳白④沖，黑❺沖，白⑥擋後黑已無計可施。

　　參考圖　黑❶跳，白②沖，黑❸也沖出，白④擋，黑❺打，白⑥長出，黑❼打右邊兩子白棋，白⑧接，黑❾打淨吃白子。另外，黑如 4 位跳，白 3 位沖，黑在 2 位逃時黑 1 位擋，黑逃不出。

第 229 題

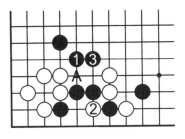

正解圖

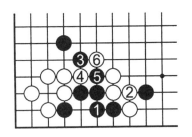

失敗圖

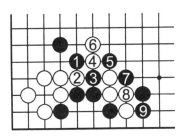

參考圖

第 230 題　跳

　　本題前面做過同類的如圖棋型，為了讓初學者熟悉這種手筋的運用，在此再舉一例。

　　正解圖　黑❶跳下，白②曲，黑❸接回三子，白④沖黑❺擋，黑已接回三子。白②如改為 4 位挖，則黑 5 位打，白 2 位接，黑仍 3 位接。白②4 位挖時黑不可 2 位斷，如斷則白 A 位沖下，黑棋被吃。

　　失敗圖　黑❶扳，白②打，黑❸接，白④打，黑棋被吃。

　　參考圖　黑❶向右長，白②扳，黑❸扳白④立下阻渡，黑❺只能外面打，白⑥接上，黑棋被吃，失敗！

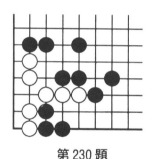

第 230 題

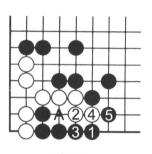

正解圖

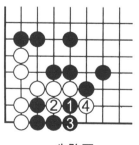

失敗圖

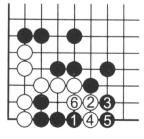

參考圖

第 231 題　跳

下面數子黑棋在白棋包圍之中，如何才能沖出來？這是本題的任務。

正解圖　黑❶跳，白②接上，黑❸接上，下面數子已逃出。

失敗圖　黑❶打，白②長，黑❸沖出時白④壓左邊三子，黑❺長後白⑥封住下面黑棋了。黑❺如改為 A 位扳出，則白⑥在 5 位扳，左邊三子被吃。

參考圖　黑❶跳時白②接上，黑❸打左邊一子，白④長，黑❺封住，白二子無法逃出。

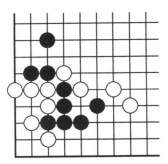

第 231 題

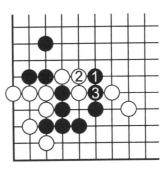

正解圖

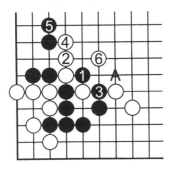

失敗圖

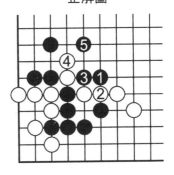

參考圖

十八、接（13 題）

第 232 題　接

　　「接」是將自己可能被對方斷開的點連接起來，也是一種手筋。本題黑棋可以 A 位吃白一子，但上面有兩個斷頭，孰輕孰重初學者要衡量。

　　正解圖　黑❶接才是正確的選擇。白②曲，黑❸扳，黑棋對應正常。

　　失敗圖　黑❶打下面一子是貪小便宜，白②反打，黑❸提白一子或 A 位接上，白④征吃上面一子，黑棋吃了大虧。

　　參考圖　黑❶雙虎雖是常用手筋但在本題中不當，白②壓時黑不能於 4 位扳，白④再壓，黑❺長，白棋右邊形成厚勢。

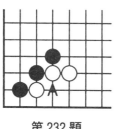

第 232 題

正解圖

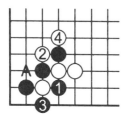

失敗圖

參考圖

第 233 題　接

黑棋要吃去下面數子白棋，應從何處入手？

　　正解圖　黑❶接上好手！白②斷，黑❸打吃，白棋被吃。

　　失敗圖　黑❶在左邊打白一子，方向錯了，白②打，黑❸只有提白一子後成劫爭。

　　參考圖　黑❶怕白斷而接在外面，白②在角上扳，黑❸接已遲，白④接上後成一隻眼，形成白棋有眼殺無眼。角上兩子黑棋被吃。

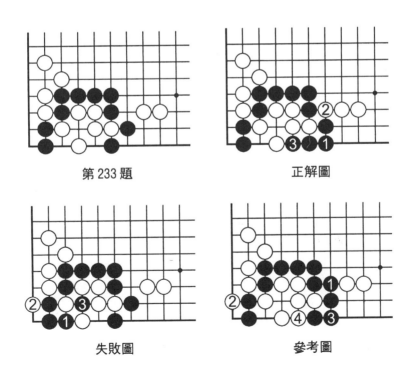

第 233 題　　　　　正解圖

失敗圖　　　　　參考圖

第234題　接

　　黑白雙方在拼氣，黑棋好像比白氣多，但黑棋有很大缺陷，有時自補也是進攻！

　　正解圖　黑❶接，是一種把拳頭收回來再伸出去的自補下法。這樣黑棋就有了四口氣，白②緊氣，黑❸扳，白④再緊氣，黑❺已經打白棋了。

　　失敗圖　黑❶直接緊氣，白②在外面撲入，黑❸提，白④打，黑❺接白⑥打黑棋被滾打包收吃去。

　　參考圖　黑❶接時白②扳，黑❸也扳，白④長出，黑❺撲入，白被吃。白④如在5位接則黑於4位打，白也被吃。

第234題

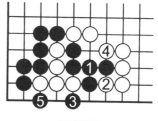

正解圖

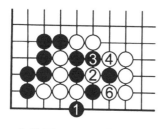

失敗圖　　❺＝②

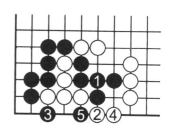

參考圖

第 235 題　接

本題明顯是黑白雙方拼氣，黑棋應從何處著手緊白棋的氣才能吃去白棋呢？

正解圖　黑❶先接一手，正確！白②緊黑棋外氣，黑❸打，白④只有接上，黑❺再緊白氣，白⑥緊氣已差兩口氣，黑❼打，白被吃去。

失敗圖　黑❶在上面打，白②不接而去外面緊黑氣，黑❸提白三子，白④繼續緊氣，黑❺也緊白氣但來不及了，白⑥已打黑棋了。

參考圖　黑❶在邊上緊黑棋外氣，白②、黑❸、白④、黑❺打後白⑥仍然緊氣，黑❼提白三子，白⑧正好吃去黑棋。

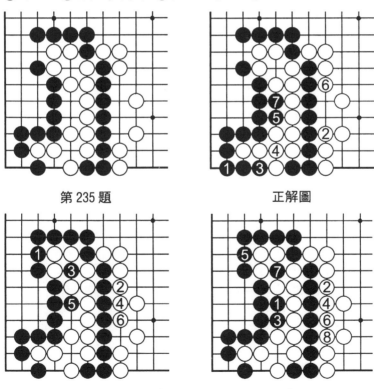

第 235 題　　　　　正解圖

失敗圖　　　　　參考圖

第 236 題　接

黑棋只有吃白◎三子才能活棋和連成一片。

　　正解圖　黑❶接上，白②在一線接上，黑❸拋入白④接，黑❺打，白三子接不歸被吃，黑棋得以連通而同時活棋。

　　失敗圖　黑❶曲白②接上並打黑兩子，黑棋已無後續手段。

　　參考圖　黑❶接時白②擋，黑❸打，白四子接不歸。白②如在 A 位接，黑 B 位撲入，白在 3 位提，黑於 2 位打，白仍接不歸。

第 236 題

正解圖

失敗圖

參考圖

第 237 題　接・斷

中間四子外逃是不可能的，只有吃掉下面白棋了。

正解圖　黑❶接，白②提黑三子，黑❸打，白④在左邊接，黑❺提白四子，中間四子黑棋逃出。

失敗圖　黑❶直接擠入打，白②提兩子黑棋，即使黑❸撲入也無用。白④也可以脫先等黑 A 位提後再提黑子。

參考圖　正解圖中黑❸打時白④接，無理！黑❺即在▲位斷打，可全殲白棋。

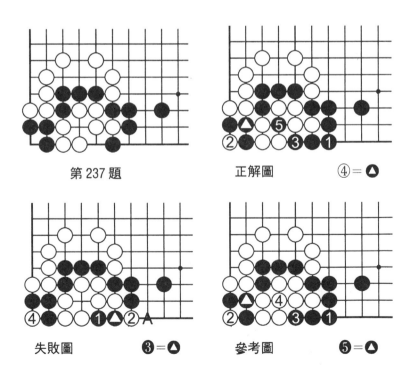

第 237 題

正解圖　　　　④＝▲

失敗圖　　❸＝▲

參考圖　　　　❺＝▲

第 238 題　接

黑白雙方拼氣，黑棋雖是先手但仍不能掉以輕心。

正解圖　黑❶在裡面接，接下來自白②開始，雙方開始相互緊氣，至黑❸由於黑棋有一眼，白 A 位不能入子，成為黑棋有眼殺無眼。

失敗圖　黑❶在裡面緊白氣，同時也緊了自己一口氣，關鍵是白②在黑棋斷頭處擠入，黑❸緊白氣，白④撲入，黑❺繼續緊氣，白⑥打，黑❼無奈只有提，白⑧正好快一氣打吃黑棋，成了「長氣殺小眼」。

參考圖　黑❶直接在外面緊白氣，白②挖是「對方好點即我方好點」的下法，黑❺緊氣，白⑥打、黑❼接上後白⑧也接上，同時快一氣打吃黑棋。

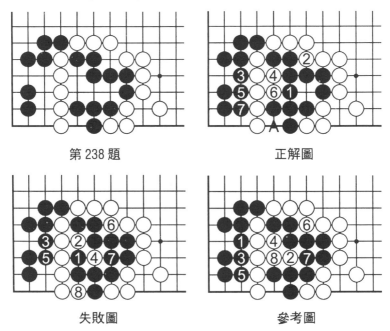

第 238 題　　　　　　　正解圖

失敗圖　　　　　　　參考圖

第 239 題　接·接

只要保住被圍黑子不被吃掉，白棋就會無疾而終。但從何處入手呢？

正解圖　黑❶在左下角接上，白②立下，黑❸仍然接，成了一隻完整的眼位。白④接，黑❺在外面緊氣，白 A 位不入子，左邊是黑棋「有眼殺無眼」，右邊白棋自然也枯死。

失敗圖　黑❶先在右邊接，白②在角上拋入，黑❸提後成為劫爭。

參考圖　黑❶在右邊扳企圖渡過，白②打，黑❸擠入，白④提後成劫爭。黑❺如在 4 位接，白即 A 位拋入，仍是劫爭。

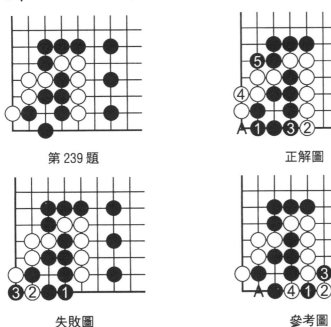

第 239 題

正解圖

失敗圖

參考圖

第 240 題　接

當然是黑棋和白棋在拼氣，黑棋應仔細計算反方的緊氣方法。

正解圖　黑❶接是以退為進的下法。白②為緊黑氣必須先提黑子，黑❸緊白氣，白④還要接一手，黑❺緊氣，白⑥也緊黑氣，但黑❼快一口氣打白棋。

失敗圖　黑❶直接緊氣，隨手！白②挖入，黑❸緊白氣，但已遲了一步，白④接上打吃黑三子，黑被吃。

參考圖　黑❶雖做眼但自緊了一口氣，白②先撲一手，黑❸提後白④提▲一子，黑❺開始緊白氣，白⑥接上黑❼又緊氣，白⑧快一氣打吃黑棋。

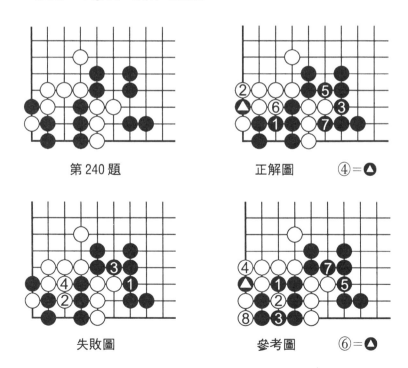

第 240 題　　　　　正解圖　　④＝▲

失敗圖　　　　　參考圖　　⑥＝▲

第 241 題　接

黑棋要吃白◎兩子並不難，A 位打就行了，但白可 B 位吃去黑▲兩子，逃出角上白子，黑棋能全殲白棋嗎？

正解圖　黑❶接上是所謂「空三角」之愚形，但卻是愚形所用的妙手。白②扳企圖渡過，黑❸打，白④接，黑❺追打，白四子接不歸，被吃。

失敗圖　黑❶在一路打，白②沖下打，黑無法接只有提白一子，白④沖下，黑❺接後白⑥也提黑兩子，黑棋很吃虧。

參考圖　黑❶在右邊立下，白②沖，黑❸在外面打白二子，白④提黑兩子，角上白子逃出。

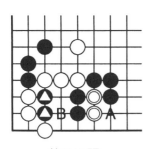

第241題

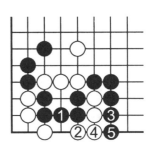

正解圖

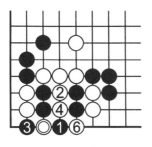

失敗圖　　❺＝◎

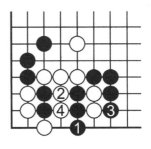

參考圖

第 242 題　接

　　角上四子黑棋和右邊四子白棋拼氣,黑棋要長出氣來才能吃下白子。

　　正解圖　黑❶接上就有了四口氣,而白棋是三口氣,白②長入黑❸緊氣,白④扳時黑❺打白棋,白四子接不歸被吃。

　　失敗圖　黑❶向角上立一手企圖長出氣來,適得其反,白②沖,黑❸接後成為黑白雙方均是三口氣了,而白方先手,白④、黑❺交換後白⑥打吃,黑棋不行。

　　參考圖　黑❶直接緊白氣,白②挖打,黑❸接上後白④扳打,黑❺只有提成劫爭。

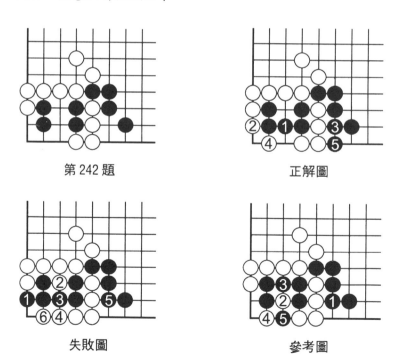

第 242 題　　　　　　　　　正解圖

失敗圖　　　　　　　　　參考圖

第 243 題　接

　　白棋在中間有一個眼位，黑棋千萬不可隨手，否則白棋可利用角上特殊性活出棋來。

　　正解圖　黑❶只接上就解決問題了，白②打黑❸提後白已無計可施！

　　失敗圖　黑❶急於提外面白一子，白②撲入是角上常用手筋，黑❸提後白④拋入，黑兩子接不歸，黑❺只好劫爭。

　　參考圖　黑❶接時白②在外面長一手，黑❸打，白④打後黑❸提白二子，白仍不行。

第 243 題

正解圖

失敗圖

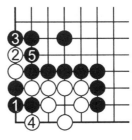

參考圖

第 244 題　接

　　白棋已有一隻「鐵眼」，黑棋怎樣才能不讓它做出另一隻眼來呢？

　　正解圖　黑❶接是很難一眼就看出的「盲點」，這也是以退為進的一個典型題例。白②在左邊做眼，黑❸挖，白④只有在左邊打，黑❺接回。白②如在 5 位做眼，則黑 4 位挖入，白也做不成眼。

　　失敗圖　黑❶擠入企圖破白眼位，正好白②打，黑❸只有接上，白④活。黑❶如在 2 位挖，則白在 A 位打，黑子被吃，白可活。

　　參考圖　黑❶在上面沖，白②先在下面打，黑❸接後白④做活。

第 244 題

正解圖

失敗圖

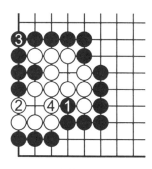

參考圖

十九、頂（11 題）

第 245 題　頂

「頂」是指在對方棋子的前面緊貼著下一手棋。

黑白雙方拼氣，而上面⚫一子時刻有被打吃的危險，黑棋稍一懈怠就會被吃乾淨。

正解圖　黑❶頂打白棋白②提黑一子，黑❸反提白棋兩子，白④又提，但已無用，黑❺在外面打，白被吃。

失敗圖　黑❶急於在外面打，白②提一子後黑❸接，白④緊黑一口氣，黑因 A 位不入子不能逃出。白④也可 B 位打吃黑上面兩子。

參考圖　黑❶在下面提白一子，白②即在上面打吃黑一子，白棋逃出，黑棋失敗。

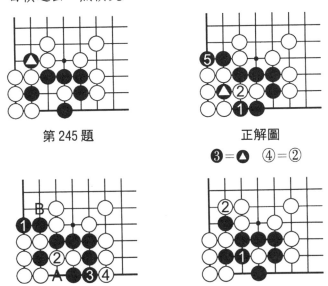

第 245 題

正解圖

❸＝⚫　④＝②

失敗圖

參考圖

第 246 題　頂‧撲

　　黑棋要找到角上白棋的缺陷，吃掉白棋才能逃出右邊四子黑棋。

　　正解圖　黑❶在角上頂，白②為防黑棋在這裡倒撲白棋兩子，只好接上，這樣黑白雙方均成為三口氣，黑❸、白④、黑❺交換後白角被吃。

　　失敗圖　黑❶扳，隨手。白②立下，黑❸撲，白④提後，黑❺長，白⑥緊黑氣，由於黑❼要接上一手，白⑧快一手打吃黑棋。

　　參考圖　黑❶扳是錯著，白②是以錯應錯，黑❸點入，白④接，黑❺接，白⑥緊黑棋氣，但黑❼先一手打吃白棋了。

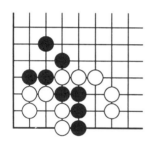

第 246 題

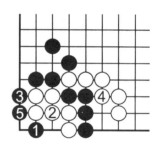

正解圖

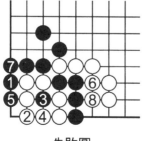

失敗圖

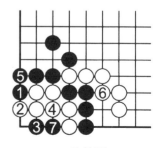

參考圖

第 247 題　頂

　　黑白雙方均為四口氣，但角有特殊性，這看哪一方運用
得好就能吃掉對方棋子。

　　正解圖　黑❶頂，白②扳，黑❸斷，白④打，黑❺長
……以下是按前面所教過的「拔釘子」下法，至黑⓯吃掉白
棋。

　　失敗圖　黑❶曲從外面緊白棋的氣，白②長出後成了五
口氣，肯定吃右邊兩子黑棋。白②不可 A 位扳，如扳則黑
於 2 位斷，可下成正解圖黑將被吃。

　　參考圖　黑❸斷時白④如改為左邊打，則黑在 5 位立
下，成「金雞獨立」，白棋兩邊均不入子，將被吃。

第 247 題

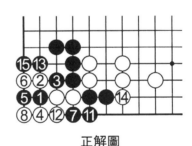

正解圖

❾＝❶　⑫＝❺

失敗圖

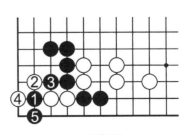

參考圖

第 248 題　頂

　　角上❷兩子黑棋幾乎已經沒有回旋餘地了，但白棋也有缺陷，只要黑棋善於利用是有機可乘的。

　　正解圖　黑❶尖頂，白②防倒撲只好接上，黑❸擠，白棋 A 位不能入子，只有等黑棋來吃了。

　　失敗圖　黑❶打，太隨手，白②接上後黑棋角上已死，即使黑 A 位斷仍然可以在 B 位打吃黑棋。

　　參考圖　黑❶尖，白②接，但黑❸緊氣緊錯了方向，白④可打吃黑棋。

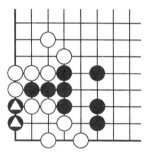

第 248 題

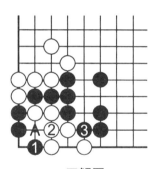

正解圖

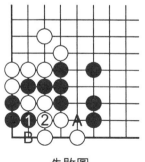

失敗圖

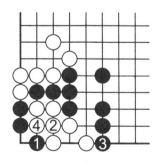

參考圖

第 249 題　頂

　　白棋超大飛◎進入黑棋內部是欺著，黑棋如何反擊是本題的任務。

　　正解圖　黑頂是反擊白棋的一手妙棋。白②頂，黑❸立下，白④打，黑❺接上，白⑥是防黑棋 A 位扳下吃白兩子，黑❼接上，白三子被吃。

　　失敗圖　黑❶接，太軟弱，白②跳回，黑棋失去根據地，將要逃孤，不利。

　　參考圖　正解圖中白⑥改為沖，黑❼擋住，白⑧打，黑❾利用黑❸這子硬腿，打吃白棋，白⑩提，黑⓫再打，可是白棋不能再接了，如在 1 位接，黑在 A 位全殲白棋。

第 249 題

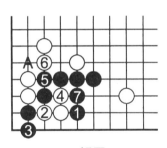

正解圖

失敗圖

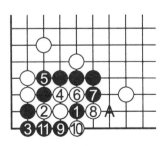

參考圖

第 250 題　頂

　　角上數子黑棋當然無法做活，但有手筋可以渡到右邊來。

　　正解圖　黑❶頂，好手筋！是「盲點」。白②打，黑❸擠入打吃白兩子，白④只有提黑子。黑❺退後兩邊黑棋已經連通。

　　失敗圖　黑❶直接打，白②提，黑❸扳，白④打時黑❺擠入，白⑥可提黑❼一子。黑❼、❾連打白棋，而白棋隨著⑧、⑩接上，黑棋已無法渡過。

　　參考圖　黑❶頂時白②換個方向打，黑❸也換個方向擠入，白④仍應提中間黑子，黑❺退，黑棋還是連通了。

第 250 題　　　　　　　　正解圖

失敗圖　　　　　　　　參考圖

⑧＝❸　　⑩＝🔺

第 251 題　頂

黑棋只有吃去白◎三子才能連通並活棋，但要隔離開周圍白棋才行。

正解圖　黑❶頂，俗語稱為「頂天狗鼻子」，白②曲，黑❸緊追不鬆，白④立，黑❺擋，白⑥扳時黑❼擠入打吃白子了。

失敗圖　黑❶曲，隨手，白②只長一下即可連到右方白棋。

參考圖　黑❶頂時白②下扳，黑❸擠斷打吃白三子，黑成功。

第 251 題

正解圖

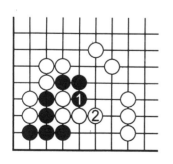

失敗圖

參考圖

第 252 題　頂

　　下面三子黑棋只有吃去上面四子◎白棋才能逃出，從何著手？

　　正解圖　黑❶頂，白②曲，黑❸貼長，白④長，黑擋住，白棋已無法逃出。

　　失敗圖　黑❶尖，沒緊上面白棋氣，於是白②開始緊下面三子黑棋氣，黑❸、白④、黑❺相互緊氣後，白⑥快一氣提黑子。

　　參考圖　正解圖中黑❺擋錯方向，白④長時是打黑三子，黑❼長白⑧追下，左面四子黑棋反而被吃。

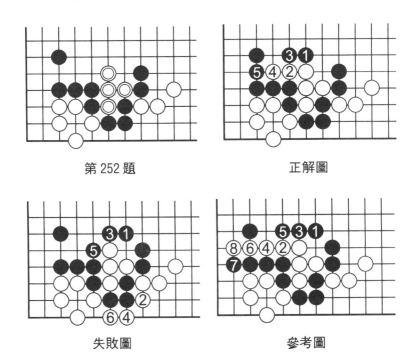

第 252 題　　　　　　　正解圖

失敗圖　　　　　　　參考圖

第 253 題　頂

　　黑棋被◎三子白棋分為三處，現在黑棋可利用放棄上面
▲兩子而將左右兩邊連通。請找出手筋來。

　　正解圖　黑❶頂，妙！白②曲，黑❸擋，白④再曲，黑
❺再擋住，白⑥只好到上面去緊兩黑子氣，黑❼打，白⑧
提，黑❾再打，白⑩接後黑棋以先手渡過。

　　失敗圖　黑❶擋，白②立下後成為三口氣，而上面▲兩
子黑棋僅兩口氣，顯然黑已無法連通了。

　　參考圖　黑❶擋是錯著，而白②也應錯了，黑❸擋後白
不得不去吃上面兩子黑棋，黑棋由黑❺、❼連打兩手，得以
渡過！

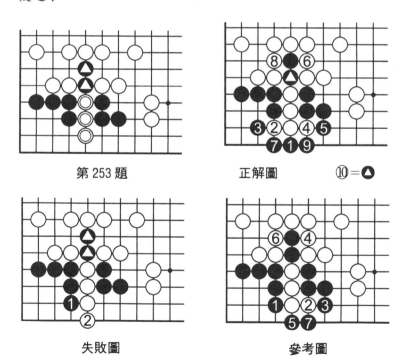

第 253 題　　　　正解圖　　　　⑩＝▲

失敗圖　　　　參考圖

第 254 題　頂

　　本題雖然子數較多，但有代表性，所以選入，其實正解也不是太難，不要被子多所迷惑。就是要求吃去白◎四子，逃出中間五子▲黑棋。

第 254 題

　　正解圖　黑❶在裡面頂，好手！白②也頂，黑❸立下，白④是防止黑從 A 位沖下，於是黑❺在一線撲入，白⑥提，黑❼到左邊打，白四子接不歸，中間黑子當然逃出。

正解圖

　　失敗圖　黑❶直接沖，白②擋，黑❸斷時白④在一線打，好手！這樣黑❺撲後無後續手段，白⑥提後，白可以在5位接上。白④如在B位打，則黑於4位立下又成正解圖，白不行。

失敗圖

　　參考圖　黑❶頂時白2位接則黑3位沖下，以後白A黑即B位打，白B黑即A位接，白左邊將被吃。

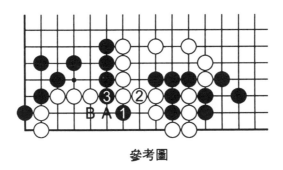

參考圖

第 255 題　頂

　　黑棋⬤一子幾乎已死，但仍有利用價值，黑棋可以取得一定便宜。

　　正解圖　黑❶頂，白②曲打是正應，黑❸壓住白棋，以後還有 A 位打封住白棋的手段。明顯黑棋外勢整齊。

　　失敗圖　黑❶壓，白②長，黑棋沒有佔到任何便宜，而下面一子黑棋一點作用也沒發揮。

　　參考圖　黑❶頂時白②上曲，黑❸長出，白上面三子成了孤棋，白棋明顯不利。

第 255 題

正解圖

失敗圖

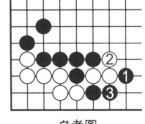

參考圖

二十、碰（4題）

第256題　碰

「碰」是單獨一子緊靠對方棋子的下法，多用於騰挪時為擺脫困境的下法。本題是實戰中常見的一型，第一手當然是 A 位的打，但下一手黑棋就有講究了。

正解圖　黑❶打，白②長時黑❸碰左邊白子是有遠見的一手棋。白④曲吃右邊一子黑棋，黑❺下扳，白⑥退黑❼上長後棋形完整，出路舒展。

失敗圖　黑❶打後黑❸跟著擋下，白④曲抱吃黑一子。黑棋形狀單薄，對白角毫無影響，而且還有 A 位斷頭的缺陷。

參考圖　正解圖中黑❸碰時白④上長，黑❺可在右邊立下，白⑥曲，由於有了黑❸一子黑可在 7 位擋住，白三子被吃。

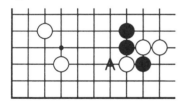

第 256 題

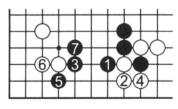

正解圖

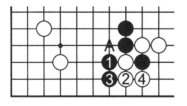

失敗圖

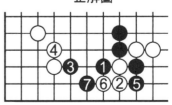

參考圖

第 257 題　碰

　　角裡一子❷黑棋如果不利用一下不甘心，就要求最大限度發揮其價值。

　　正解圖　黑❶碰妙不可言，白②下扳是最強應手，黑❸頂又是好手，白④在上打，黑❺接上白已無法對應下去了。白④如改 5 位接，則黑在 4 位長出，白 A 黑 B 位緊白棋，白棋角上被吃。

　　失敗圖　黑❶斷，白②打，黑❸長後白④打，黑❺曲，白⑥打，黑❼接上，白⑧打角上一子，黑棋雖吃得一子白棋但獲利不大，比起正解圖來小多了。

　　參考圖　黑❶碰時白②改為接上，黑❸上長，白④扳，黑❺頂，白⑥接上，黑❼緊左邊白棋氣，白被吃去。

第 257 題

正解圖

失敗圖

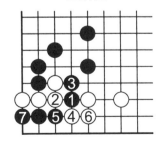

參考圖

二十、碰（4題）

第 258 題　碰

白棋◎一子將黑棋斷開，黑棋想兩邊都救出不可能，但要求達到最佳效果。

正解圖　黑❶碰正是所謂「騰挪用碰」這句棋諺的具體運用。白②長，黑❸在上面打也是常用的一種棄子手段，白④長出，黑❺長，白⑥長，黑❼再夾，白棋也只有長出，黑曲，白兩子動彈不得，黑棋獲利不小。

失敗圖　黑❶打，白②長，黑❸虎白④長出，黑被分成三處很難處理。黑❸如在 4 位靠，白 A 位扳出，黑也無好的後繼手段。

參考圖　黑❶碰時白②長控制住左邊兩子黑棋，但黑扳，也吃去白一子，騰挪成功！

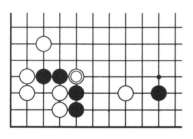

第 258 題

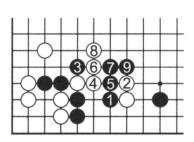

正解圖

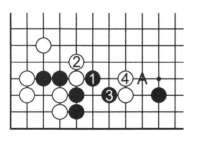

失敗圖

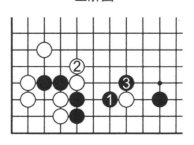

參考圖

第259題　碰

　　黑棋▲三子在白棋包圍之中，黑棋怎麼才能很舒暢地逃出？

　　正解圖　黑❶到左邊去碰一手是一種騰挪手筋。白②沖，黑❸也沖白④接上後，黑❺得以沖出，而且分開了白棋。

　　失敗圖　黑❶飛白②在下面並是以逸待勞的好手，黑❸沖，白④擋，黑❺為防白沖斷，黑❼沖，白⑧扳住，黑前途不明。黑❶如在 A 位壓，白②退，黑在 1 位尖逃，白 B 位飛下黑更苦。

　　參考圖　黑❶碰時白②上扳，黑❸斷，白④打，黑❺立白⑥也立，黑❼打一手，白⑧接後，黑❾跨也是手筋。白⑩沖斷，黑⓫也接上，由於白◎一子成了孤棋，黑棋很好處理自己的棋。

第259題

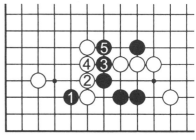

正解圖

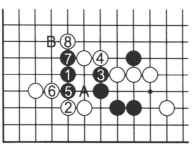

失敗圖

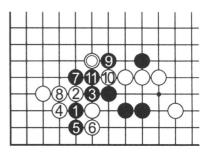

參考圖

二十一、嵌（7題）

第260題　嵌

「嵌」是在對方有缺陷的縫隙之間插入自己的棋子。

下面四子黑棋只要手筋運用得當，不但可以逃出，而且可以吃下左邊數子白棋。

正解圖　黑❶嵌入，白②接，黑❸斷下角上數子白棋。

失敗圖　黑❶在上邊沖，白②擋住，黑❸接，白④也接上，下面黑棋被吃。黑❶如在A位提白上面一子，白於4位併，黑下面也被吃去。

參考圖　黑❶嵌入時白②在左邊接，黑❸就在右邊沖，白④打，黑❺接，白損失更大！

第260題

正解圖

失敗圖

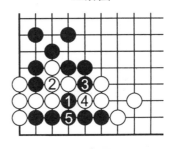

參考圖

第 261 題　嵌‧撲

黑棋角上三子要逃出當然只有吃去兩葉黑子之間的白棋，但從何入手？請仔細推敲。

正解圖　黑❶嵌入，白②擠出打黑棋，黑❸迎頭打，白④提，黑❺倒撲吃去下面數子白棋。

失敗圖　黑❶尖，白②接上斷頭，黑❸沖白④擋住，黑棋逃不出去。

參考圖　黑❶尖時白②如在前面擋，錯！黑❸斷，下面的棋被吃。

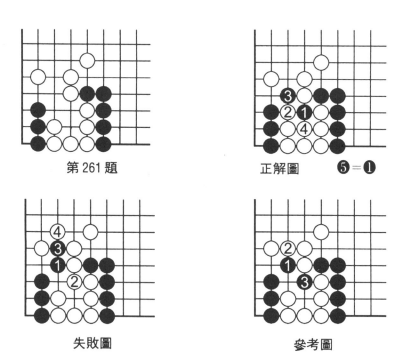

第 261 題　　　　　正解圖　　❺＝❶

失敗圖　　　　　　參考圖

第 262 題　嵌

黑棋不要怕帶來小損失，只要跑出下面數子就是成功。

正解圖　黑❶嵌入，白②在外面雙打，黑❸不顧外面，而在裡面擠打，白④只有提黑一子，黑❺提白三子，當然，也可 A 位長。

失敗圖　白②雙打時，黑❸接，錯。白④接上，黑❺打，白⑥提，黑已吃不掉白棋了。

參考圖　黑❶為怕白方雙打而接上，白②虎後下面黑棋也就隨著三子的逃孤無疾而終了。

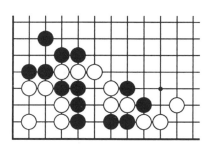

第 262 題

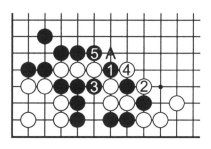

正解圖

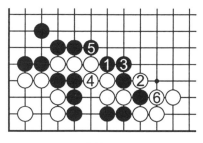

失敗圖

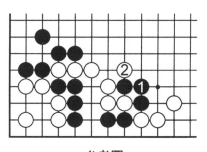

參考圖

第 263 題　嵌

黑棋角上四子是不可能做活的，只有逃到上面去才行。

正解圖　黑❶在二路嵌入，白②接上，黑❸渡過成功！

失敗圖　黑❶沖，白②擋後黑棋已無法渡過。黑❶如改為 A 位擠則白 B 位接上，黑仍無法渡過。

參考圖　黑❶嵌入時白②打，黑❸立下，由於黑有▲一子硬腿，白在 5 位不能入子，只好接上，黑❺接回角上四子。

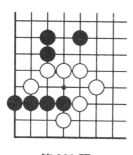

第 263 題

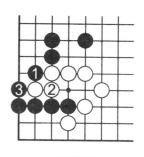

正解圖

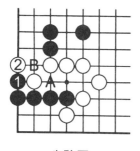

失敗圖

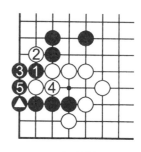

參考圖

第264題　嵌

黑棋可以抓著下面白棋的缺陷將下面數子白棋吃下來。

正解圖　黑❶嵌入，白②在上面接上，黑❸沖斷下面白棋。

失敗圖　黑❶沖，想得太簡單了，白②沖出已經連回，黑❸長後白④接，黑棋還要在角上求活。

參考圖　黑❶嵌入時白②在下面接上，黑❸即斷，白④打，黑❺長，白⑥長，黑❼也長出，黑棋已逃出，白棋損失慘重。

第264題

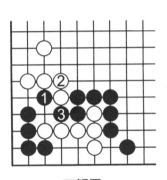

正解圖

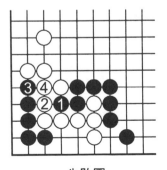

失敗圖

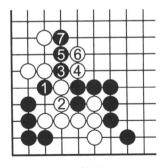

參考圖

第 265 題　嵌

　　黑棋被白棋分成數塊，只有吃去中間◎數子白棋才能連通。

　　正解圖　黑❶嵌入，白②打，黑❸挖入，白④雖提了黑❶，但黑❺倒撲白棋數子。

　　失敗圖　黑❶立下，白②接上，黑棋已再無任何手段吃白子了。

　　參考圖　黑❶嵌入正確，但白②打時黑❸沒在 A 位挖，而在外面打，白④提黑子後，黑棋失敗。

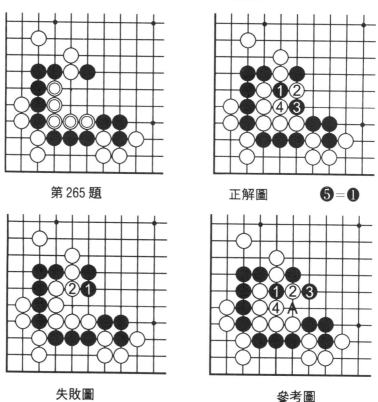

第 265 題　　　　　　正解圖　　❺=❶

失敗圖　　　　　　參考圖

第266題　嵌

黑棋可以吃去下面白棋◎兩子使兩邊連通。

正解圖　黑❶嵌入，白②打，黑❸長出好！白④在右邊接上後黑❺斷，以後A、B兩點必得一點，可斷下下面白棋。

失敗圖　黑❶挖，白②打，黑❸擠入，白④提，黑❺再嵌入已經不行了，白⑥打，黑❼長，白⑧打時黑❾只有擠入，否則白在此處接回，白⑩打，黑⓫提後成為劫爭。

參考圖　白④是正解圖中改為左邊擋，黑❺也改為左邊擠，白⑥接，黑❼打，白⑧接，黑❾連回。

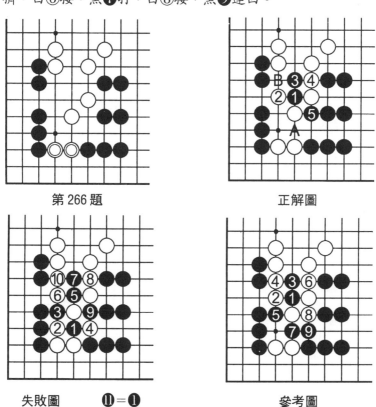

第266題　　　　　正解圖

失敗圖　　⓫＝❶　　　　參考圖

二十二、托（6題）

第267題　托

「托」是緊挨著對方棋子的下面落子。右邊三子黑棋和角上三子白棋拼氣，黑棋要防止自緊氣。

正解圖　黑❶托，白②曲阻止黑渡，黑❸打吃，白棋被吃。

失敗圖　黑❶曲，白②擋下，黑已少了一口氣，黑❸長入，白④已打吃黑棋了。

參考圖　黑❶在左邊長入，白②立，黑❸緊氣白④也緊氣，成雙活。另外，黑❶時白在A位尖頂，黑只有在2位拋入，成劫爭。

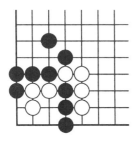

第267題

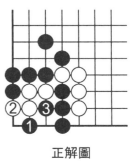

正解圖

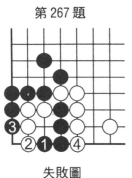

失敗圖

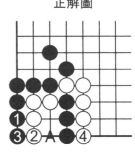

參考圖

第 268 題　托

黑棋有⬤一子硬腿，可以吃去下面白子。

正解圖　黑❶依仗著⬤一子，在裡面托打，白②提子，黑❸接打，白④接上，黑❺扳打，白棋被吃。

失敗圖　黑在角上扳打，白②提，黑❸拋入，白④提，成劫爭，黑棋運用不充分。

參考圖　黑❶扳時，白②立是錯著，黑❸托打，白④提，黑❺打，白被吃。

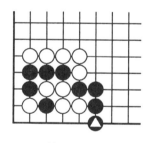

第 268 題

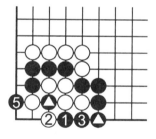

正解圖　④＝⬤

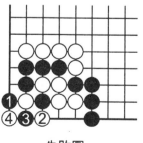

失敗圖

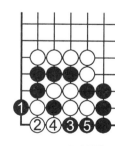

參考圖

第269題　托

　　左邊七子四口氣，而五子白棋是五口氣，黑棋可以找到手筋吃下白棋。

　　正解圖　黑❶托，白②打斷同時也緊了自己一口氣，雙方成了三口氣對三口氣，以下是黑❸、白④、黑❺相互緊氣，但白⑥時黑❼已經提白棋了。

　　失敗圖　黑❶沖，隨手！白②擋後，黑棋是三口氣，而白棋是四口氣，以下相互緊氣至白⑧黑棋被吃。

　　參考圖　黑❶托時，白②在外面打，黑❸接，白④也不得不接上，但此時白少了一口氣。雙方互相緊氣至黑❾吃了白棋。

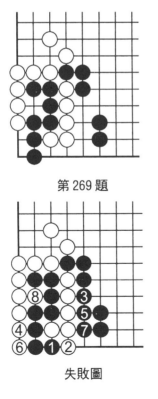

第269題

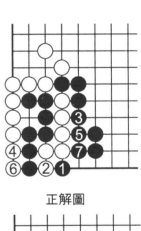

正解圖

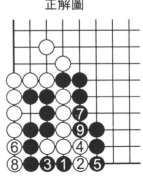

失敗圖　　　　　　　　參考圖

第 270 題　托

下面黑棋雖有一隻眼但只兩口氣，而白棋有四口氣，所幸黑有⬤一子硬腿。

正解圖　黑❶托，好手，白②阻止黑棋渡回，黑❸又托入，白④提後黑❺接上，角上是黑棋有眼殺無眼。白棋被吃。

失敗圖　黑❶扳，白②打，黑❸緊氣，白④提黑❶一子，成為劫爭。

參考圖　黑❶在上面沖，白②就在下面撲入，黑❸提白④打，黑❺緊氣，白⑥提，也成劫爭。

第 270 題

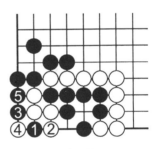

正解圖

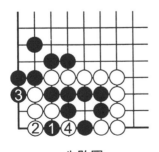

失敗圖

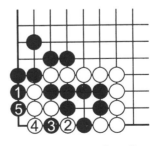

參考圖　　⑥＝②

第 271 題　托

角上白棋有缺陷，黑棋可以利用它佔到官子便宜。

正解圖　黑❶托入，白②頂，黑❸沖下，白④只有打，黑❺打，白⑥提，黑❼長入後白棋還要做活。

失敗圖　黑❶沖不好！白②擋，黑❸斷，白④打，黑❺打時白⑥可以接上，黑❼長企圖逃出，白⑧擋，黑兩子逃不出去，幾乎沒有任何便宜可言。

參考圖　黑❶頂時白②接上，黑❸頂，白④上長，黑❺扳過，黑棋便宜不少。

第 271 題

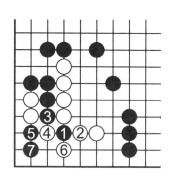

正解圖

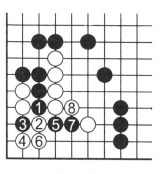

失敗圖

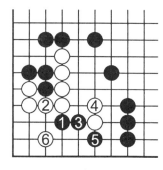

參考圖

第 272 題　托

右邊三子可以渡過到左邊來，要注意白棋的抵抗。

正解圖　黑❶在一線托，白②打，黑❸擠入，白④提過
分，黑❺沖以後A、B兩處必得一處，下面白棋被吃。

失敗圖　黑❶沖，白②擋，黑❸打，白④接上，黑❺
扳，白⑥打，黑❼擠入時白⑧提黑子，這樣白棋隔斷了黑
棋。

參考圖　黑❶托時白②改為圍，黑❸退回，白④打時黑
❺在上面先沖一手，白⑥擋。黑❼再接上，白⑧接上面則黑
❾擠入吃白④一子，得以渡過，白⑩還要接一手，白⑧如改
為在9位接上，則黑A位打，白數子接不歸，損失更大！

第 272 題

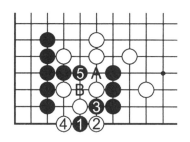

正解圖

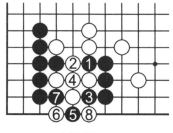

失敗圖

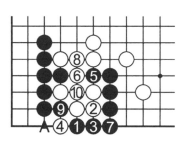

參考圖

二十三、跨（4題）

第 273 題　跨

「跨」是為了分斷對方棋子而依托自己的棋子進入對方內部。

白棋為出頭而在◎位尖出，但有缺陷，黑棋要立即抓住這一點，對白棋進行狙擊。

正解圖　黑❶跨下，是所謂「對付小飛用跨」的下法。白②沖，黑❸就擠入，白④在裡面打，黑❺就在外面打，白⑥提，黑❼征吃外面一子，白棋被封在內。

失敗圖　黑❶沖，白②擋後黑無所獲。黑如在 A 位尖，黑仍於 2 位退，黑棋同樣沒有後續手段。

參考圖　黑❸擠入時白④在外面接上，黑❺則關門吃白三子，收穫很大。

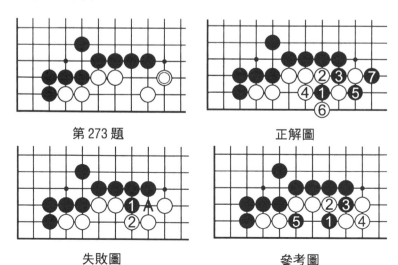

第 273 題　　　　　　　正解圖

失敗圖　　　　　　　參考圖

第 274 題　跨・跨

白棋的聯絡有缺陷，黑棋要抓住這一時機給白棋當頭一棒！

正解圖　黑❶跨下，白②沖，黑❸再跨，白④再沖，黑❺正好擠入打吃白子，被分成兩塊，角上不活。

失敗圖　黑❶虎，白②擋，黑❸再虎，白④擋，這樣白已連通，黑無功而返。黑❶如改為 A 位頂，黑於 2 位退即可連通。

參考圖　黑❶跨時白②頂或 A 位退，黑❸退白棋角上雖可做活了，但被分斷。

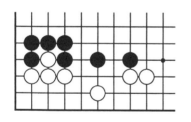

274 題

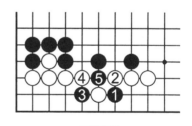

正解圖

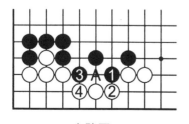

失敗圖

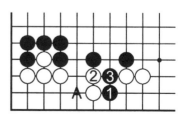

參考圖

第 275 題　跨

黑棋明顯被分成兩塊，只有吃掉中間◎四子白棋才能連通。

正解圖　黑❶跨，白②沖，黑❸擋住，白④打，黑❺接，白⑥打時黑❼擠入，白⑧提黑❶一子，黑❾倒撲白六子。黑❼使兩塊得以連通。

失敗圖　黑❶沖，白②擋，黑❸撲入，白④提後黑❺打白⑥正好接上，黑棋無法吃白棋。

參考圖　黑❶跨時白②企圖從右邊沖出，黑❸擋，白④再沖黑❺擋並打吃，白仍被吃。

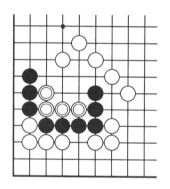

第 275 題

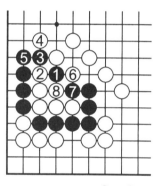

正解圖　　❾＝❶

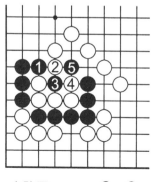

失敗圖　　⑥＝❸

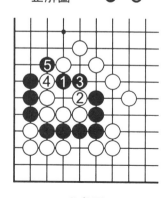

參考圖

第 276 題　跨

黑棋可以將白棋分成左右兩塊，吃下左邊數子。

　　正解圖　黑❶跨，白②沖，黑❸擠，白④打，黑❺打，白⑥擠，黑❼沖出，白棋已被斷開。白④如改 6 位頂則黑 4 位退回，白仍被斷。

　　失敗圖　黑❶沖，白②擋，黑❸挖，白④打，黑❺接，白⑥也接上，白棋連通。

　　參考圖　黑❶跨時白②換個方向擋，黑❸斷，白④打後黑❺打，白⑥接，黑❼接後白棋仍被斷開。

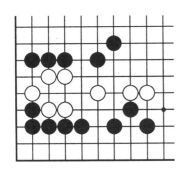

第 276 題

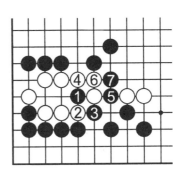

正解圖

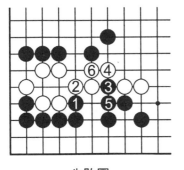

失敗圖

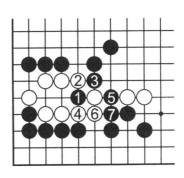

參考圖

二十四、虎（5 題）

第 277 題　虎

「虎」是在原有尖的另一邊再尖一手，使三子成為倒「品」字形。黑棋裡面三子如何才能吃掉上面兩子白棋？要防白◎一子「硬腿」。

正解圖　黑❶虎，白②立黑❸也立併緊白氣，白④在一線打，黑❺接同時打吃白三子。

失敗圖　黑❶在上面扳，白因有◎一子，可在 2 位擠入打，黑❸接，白④打後黑被吃。

參考圖　黑❶接，白②曲下，黑❸曲，白④打，黑棋被吃。

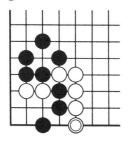

第 277 題

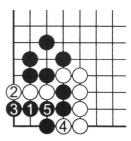

正解圖

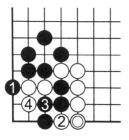

失敗圖

參考圖

第 278 題　虎

下面黑白雙方均被對方圍住，黑棋要注意白棋角部的特殊性。

正解圖　黑❶虎做成一隻眼，而且白 A 位不能入子了，即使 B 位接也無用。仍是黑棋「有眼殺無眼」。

失敗圖　黑❶打，白②接上後黑在 4 位不能入子，只有於 3 位打，白④打裡面黑棋，黑被吃。

參考圖　黑❶在外面打，白②不應而在裡面打黑棋，黑棋被吃。

第 278 題

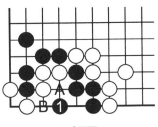

正解圖

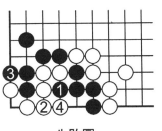

失敗圖

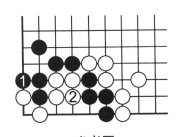

參考圖

第 279 題　虎

　　白棋隨時可打吃黑棋，但白棋氣也不多，黑棋可以自保，白棋會不戰而亡。

　　正解圖　黑❶虎作成一隻眼，白②立，黑❸圍，白④接時黑❺在外面緊白氣，這樣白 A 位不入子，成了黑棋「有眼殺無眼」。

　　失敗圖　黑❶直接在外面緊白棋氣，白②立即在裡面打黑棋，黑棋被吃。

　　參考圖　黑❶在裡面打，白②也打，黑❸提後成劫爭。白②如於 3 位接，錯！黑立即在 A 位打，白被吃。

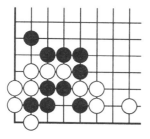

第 279 題

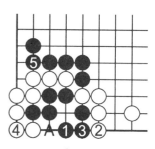

正解圖

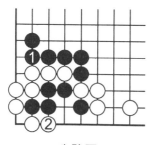

失敗圖

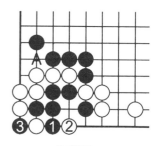

參考圖

第 280 題　虎

右邊三子白棋是四口氣，而中間五子黑棋只三口氣，黑棋應用以退為進的方法來吃去白棋。

正解圖　黑❶虎做成一隻眼，這是在雙方緊氣時常用的一種以退為進的方法。白②立，黑❸緊氣，白④擠入，黑❺再緊氣，形成黑棋「有眼殺無眼」。

失敗圖　黑❶直接緊右邊白棋外氣，白②點是所謂「對方好點即我方好點」，黑❸立下阻渡，白④緊黑氣，黑❺緊氣，白⑥接上後已打吃黑棋。黑❸如改為在 6 位沖下，白即於 3 位打黑棋，仍吃黑棋。

參考圖　黑❶虎時白②從右邊擠入，黑❸立即緊氣，白要先在 4 位立下，黑❺打，白⑥也打，但黑❼先一手提子。

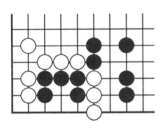

第 280 題

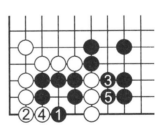

正解圖

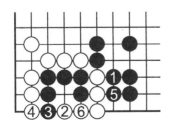

失敗圖

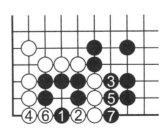

參考圖

第 281 題　虎

　　本題要仔細計算，因為外面白棋有七口氣之多，黑棋怎樣才能比白棋多出氣來是一道難題。請注意角部的利用。

　　正解圖　黑❶虎，白②扳是防在此立下活棋，黑❸接，白④再扳破眼。黑❺撲入一手是緊氣常用手筋。白⑥提後黑❼開始緊白氣，白棋為在 A 位能入子緊氣，不得不⑧、⑩接上，但黑在外面❾、⓫緊氣後形成黑棋「有眼殺無眼」，白棋被吃。

　　失敗圖　黑❶向角上立下，白②點，這是所謂「老鼠偷

第 281 題

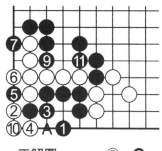

正解圖　　　　⑧＝❺

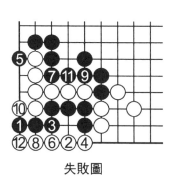

失敗圖

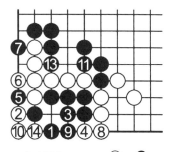

參考圖　　　　⑫＝❺

油」，黑❸防斷只有接上，白④退回黑棋只有五口氣了，黑
❺扳開始緊白棋氣，以後雙方交換緊氣，至白⓬打黑棋，黑
棋少一氣被吃。

　　參考圖　黑❶虎錯了方向，白②在角上扳，黑❸圍，白
④扳不讓黑棋做活，黑❺撲入，白⑥提，黑❼緊氣，白⑧
接，黑❾也只有接上，白⑩長入，黑⓫緊氣，白⓬接上，黑
⓭緊氣時白已在 14 位打吃黑棋了，成了白棋「長氣殺小
眼」。另外，黑❾可 10 位拋入成寬氣劫。

二十五、擋（1題）

第282題　擋

「擋」是不讓對方侵入自己地盤或阻止對方前進的方法。白棋◎兩子將黑棋分開，黑棋怎樣才能吃掉這兩個白子。請注意方向。

正解圖　黑❶擋下，方向正確，白②曲，黑❸扳，白④斷，黑❺打，白棋被吃。

失敗圖　黑❶同樣是擋，但方向錯了，白②向右邊曲，黑❸擋，白④打，黑❺長已無用，白⑥追打，黑被吃。

參考圖　黑❶到角上扳是脫離戰場的錯誤下法，白②向右邊曲，黑❸扳後白④斷，黑❺再擋已遲，白⑥打吃，黑棋被全殲。

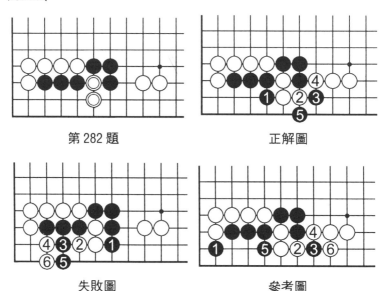

第282題　　　　　　　正解圖

失敗圖　　　　　　　參考圖

二十六、擠（2題）

第283題　擠

「擠」就是把自己的棋子插入對方棋子集聚的縫中。

白棋好像眼位很豐富，但是仍有缺陷，黑棋應從何處入手？

正解圖　黑❶擠入，白棋A、B兩處均不能入子，也就是說白棋已經做不活了。

失敗圖　黑❶接，白②馬上接上，已成一隻眼，下面即使黑A位扳白B位擋還可成另一隻眼，白已活。

參考圖　黑❶在下面扳也不行，白②到左邊擠入後白棋也活了。

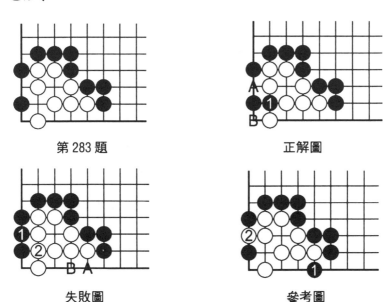

第283題　　　　　正解圖

失敗圖　　　　　參考圖

第 284 題　擠

　　角上三子黑棋只有吃去右邊白棋才能逃出。黑棋從何處下手？

　　正解圖　黑❶在一線擠入是初學者不容易找到的「盲點」。白②在一線接，黑❸撲入，白④提後黑❺打，白◎三子接不歸，被吃，黑角上三子逃出。

　　失敗圖　黑❶向裡沖，白②接，黑❸打，白④接，黑❺打，白⑥接回白子。黑❼如改在 4 位，則白於 3 位接上，黑棋仍吃不了白棋。

　　參考圖　黑❶擠入時白②在左邊接，黑❸撲，白④提，黑❺打，白六子接不歸，黑收穫更大。

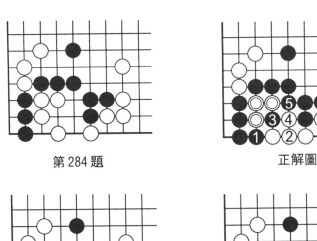

第 284 題　　　　　　　正解圖

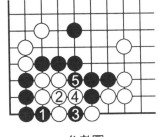

失敗圖　　　　　　　參考圖

二十七、沖（4題）

第285題　沖

「沖」是向對方只隔一路的棋子之間的空隙直插進去！
本題是要求吃掉白◎一子達到救回黑▲一子。

正解圖　黑❶沖，白②也沖下，黑❸斷，吃下了白棋一
子。

失敗圖　黑❶沖，白②退，黑❸再沖白④曲斷，黑❺立
錯方向，白⑥扳，黑❼在右邊擋下，但白⑧已打角上兩子黑
棋了。

參考圖　黑❶沖，白②退，黑❸再沖，白④斷，黑❺立
正確，白⑥扳，黑❼緊白氣，白⑧只有接，黑❾打吃了。黑
成功。

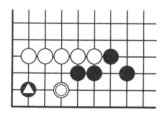

第285題

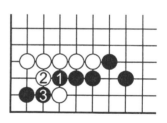

正解圖

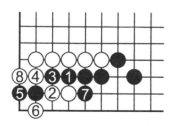

失敗圖

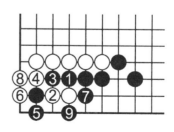

參考圖

第286題　沖

黑棋▲兩子如何逃出？並可吃去白◎三子。

正解圖　黑❶沖下，白②渡過，黑❸打，白④接黑❺提白三子。

失敗圖　黑❶向上逃跑，白②擋後黑棋少了一口氣，黑❸再逃白④再擋，黑棋是自撞氣，黑❺再向下沖時，白⑥打吃，黑棋被吃。初學者千萬記住：「撞緊氣，伏危機。」

參考圖　黑❶沖，白②渡，黑❸打，白④接，黑❺全提白子。這就是白◎三子「接不歸」的原因。

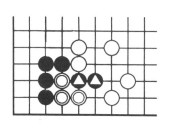

第286題

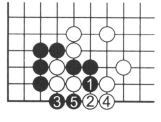

正解圖

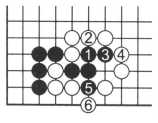

失敗圖

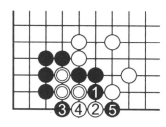

參考圖

第 287 題　沖・撲

黑棋可以結合❹一子黑棋吃白子。

正解圖　黑❶沖下，白②擋，黑❸撲入，白④提下面一子黑棋，黑❺提去上面三子白棋，白④如在 5 位提黑❸，則黑棋在 3 位倒撲角上所有白棋。

失敗圖　黑❶打角上兩子白棋，白棋不予理睬，直接在 2 位接上，黑棋即使吃角上白二子也沒法活，所以黑棋無所獲。

參考圖　黑❶上沖，白②接上，黑棋也是毫無所獲！

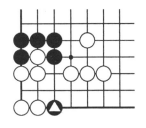

第 287 題

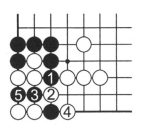

正解圖

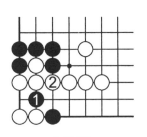

失敗圖

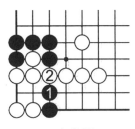

參考圖

第288題　沖·斷

黑棋怎樣才能吃下右邊白棋◎三子呢？

正解圖　黑❶沖，白②擋，黑❸斷是沖後的妙手，白④打，黑❺在二線打，白⑥只有提，黑❼退回，白A位不能入子，右邊三子白棋被吃下。

失敗圖　黑❶扳，白②夾，好手，黑❸只有接，白④渡過，黑已無法吃去右邊三子白棋了。

參考圖　黑❶扳時白②沖斷是失誤之著，黑❸沖白④擋，黑❺正好打，白⑥曲，黑❼再打一手是多佔一些便宜，白⑧提後黑❾打，穿通了白棋。黑❸沖時白若在5位長，黑即在4位沖下，斷開白棋可以滿足。

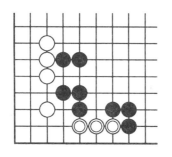

第288題

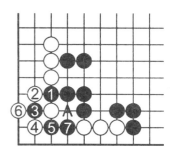

正解圖

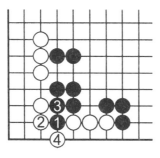

失敗圖

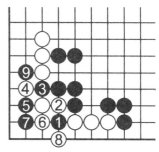

參考圖

養生保健

古今養生保健法 强身健體增加身體免疫力

1 醫療養生氣功 定價250元	2 中國氣功圖譜 定價250元	3 少林醫療氣功精粹 定價250元	4 龍形實用氣功 定價220元	5 魚戲增視强身氣功 定價220元	7 道家玄牝氣功 定價200元
8 仙家秘傳祛病功 定價160元	9 少林十大健身功 定價183元	10 中國自控氣功 定價250元	11 醫療防癌氣功 定價250元	12 醫療强身氣功 定價250元	13 醫療點穴氣功 定價250元
14 中國八卦如意功 定價180元	15 正宗馬禮堂養氣功 定價420元	16 秘傳道家筋經內丹功 定價300元	17 三元開慧功 定價250元	18 防癌治癌新氣功 定價180元	19 禪定與佛家氣功修煉 定價200元
20 顛倒之術 定價460元	21 簡明氣功辭典 定價360元	22 八卦三合功 定價230元	23 朱砂掌健身養生功 定價250元	24 抗老功 定價230元	25 意氣按穴排濁自療法 定價250元
27 健身祛病小功法 定價200元	28 張氏太極混元功 定價250元	30 中國少林禪密功 定價200元	31 郭林新氣功 定價400元	32 八卦之源與健身養生 定價280元	33 現代原始氣功1 定價400元
34 養生開脈太極 定價400元	35 通靈功－養生祛病及入門功法 定價300元	37 太極內功養生法 定價180元	38 無極養生氣功 定價200元	39 氣的實踐小周天健康法 定價200元	40 達摩易筋經 定價350元

太極跤

簡化太極拳

原地太極拳

健康加油站

1 糖尿病預防與治療　定價200元
2 胃部機能與強健　定價180元
3 不孕症治療　定價200元
4 簡易醫學急救法　定價200元
5 肥胖健康診療　定價200元
6 肝功能健康診療　定價200元

7 高血壓健康診療　定價200元
8 高血糖值健康診療　定價200元
9 尿酸值健康診療　定價200元
10 膽固醇中性脂肪健康診療　定價200元
11 痛風劇痛消除法　定價180元
12 三溫暖健康法　定價180元

13 手・腳病理按摩　定價180元
14 B型肝炎預防與治療　定價180元
15 吃得更漂亮、健康　定價180元
16 茶使您更健康　定價180元
17 圖解常見疾病運動療法　定價180元
18 科學健身改變亞健康　定價180元

19 簡易萬病自療保健　定價220元
20 王朝枸杞藥媚酒　定價180元
21 立見實效保健操　定價180元
22 越吃越性福　定價200元
23 荷爾蒙與健康　定價160元
24 越吃越長壽　定價200元

25 自我保健鍛鍊　定價180元
26 斷食促進健康　定價180元
27 蔬菜健康法　定價200元
28 水果健康法　定價200元
29 越吃越苗條　定價200元
30 越吃越聰明　定價200元

31 全方位健康藥草　定價200元
32 人體記憶地圖　定價350元
33 提升免疫力戰勝癌症　定價260元
34 腎臟病預防與治療　定價230元

運動精進叢書

1 怎樣跑得快

定價200元

2 怎樣投得遠

定價180元

3 怎樣跳得遠

定價180元

4 怎樣跳的高

定價180元

5 高爾夫揮桿原理

定價220元

6 網球技巧圖解

定價220元

7 排球技巧圖解
定價230元

8 沙灘排球技巧圖解
定價230元

9 撞球技巧圖解

定價230元

10 籃球技巧圖解

定價220元

11 足球技巧圖解

定價230元

12 羽毛球技巧圖解

定價220元

13 乒乓球技巧圖解

定價220元

14 曲線球與飛碟球

定價300元

15 街頭STREET花式籃球

定價280元

16 精彩高爾夫

定價330元

17 巴西青少年足球訓練方法
定價230元

18 籃球個人技術全圖解+VCD

定價300元

19 門球（槌球）入門與提升180問

定價230元

20 美國青少年籃球訓練方式250例

定價280元

21 單板滑雪技巧圖解+VCD

定價350元

快樂健美站

1 柔力健身球　定價280元

2 自行車健康享瘦　定價280元

3 跑步毀跳走路減肥　定價290元

4 創造健康的肌力訓練　定價220元

5 舒適超級伸展體操　定價280元

6 水中有氧運動　定價280元

7 雕塑完美身材　定價280元

8 創造超級兒童　定價280元

9 使頭腦變聰明　定價280元

10 防止老化的身體改造訓練　定價280元

11 三個月塑身計畫　定價280元

12 懶人族瑜伽　定價280元

13 忙裡偷閒練瑜伽基礎篇　定價240元

14 忙裡偷閒練瑜伽五臟養生篇　定價240元

15 健身跑激發身體的潛能　定價200元

16 中華鐵球健身操　定價180元

17 彼拉提斯健身寶典　定價280元

18 全身俏健操＋VCD　定價280元

19 瑜伽美姿美容　定價180元

20 豐胸做自信女人　定價200元

21 輕鬆瑜伽治百病　定價280元

22 瑜伽秀體小品　定價280元

23 熱舞瘦身小品　定價280元

24 整形打造美麗　定價250元

25 排毒頻譜33式熱瑜伽＋VCD　定價350元

常見病藥膳調養叢書

1 脂肪肝
脂肪肝四季飲食
定價200元

2 高血壓
高血壓四季飲食
定價200元

3 慢性腎炎
慢性腎炎四季飲食
定價200元

4 高脂血症
高脂血症四季飲食
定價200元

5 慢性胃炎
慢性胃炎四季飲食
定價200元

6 糖尿病
糖尿病四季飲食
定價200元

7 癌症
癌症四季飲食
定價200元

8 痛風
痛風四季飲食
定價200元

9 肝炎
肝炎四季飲食
定價200元

10 肥胖症
肥胖症四季飲食
定價200元

11 膽囊炎、膽石症
膽囊炎、膽石症四季飲食
定價200元

傳統民俗療法

1 神奇刀療法
定價200元

2 神奇拍打療法
定價200元

3 神奇拔罐療法
定價200元

4 神奇艾灸療法
定價200元

5 神奇貼敷療法
定價200元

6 神奇薰洗療法
定價200元

7 神奇耳穴療法
定價200元

8 神奇指針療法
定價200元

9 神奇藥酒療法
定價200元

10 神奇藥茶療法
定價200元

11 神奇推拿療法
定價200元
12 神奇止痛療法
定價200元

13 神奇天然藥食物療法
定價200元

14 神奇新穴療法
定價200元

15 神奇小針刀療法
定價200元

16 神奇刮痧療法
定價200元

17 神奇氣功療法
定價200元

品冠文化出版社

國家圖書館出版品預行編目資料

圍棋手筋入門必做題／馬自正　編著
　　——初版，——臺北市，品冠文化，2010〔民99.09〕
　　面；21公分 ——（圍棋輕鬆學；15）
　　ISBN　978－957－468－769－5（平裝）

1.圍棋
997.11　　　　　　　　　　　　　　　　99012921

圍棋手筋入門必做題

編　　著／馬自正
責任編輯／劉三珊
發 行 人／蔡孟甫
出 版 者／品冠文化出版社
社　　址／台北市北投區（石牌）致遠一路2段12巷1號
電　　話／（02）28233123‧28236031‧28236033
傳　　眞／（02）28272069
郵政劃撥／19346241
網　　址／www.dah-jaan.com.tw
E - mail／service@dah-jaan.com.tw
承 印 者／傳興印刷有限公司
裝　　訂／建鑫裝訂有限公司
排 版 者／弘益電腦排版有限公司
授 權 者／安徽科學技術出版社
初版1刷／2010年（民99年）9月

定　　價／250元

大展好書　好書大展
品嘗好書· 冠群可期